不藏私Q版漫畫完全教學

Q萌小可愛

Introduction to Cute Animation Characters

漫畫角色入門

Author
蔡蕙憶
「橘子」

U0052287

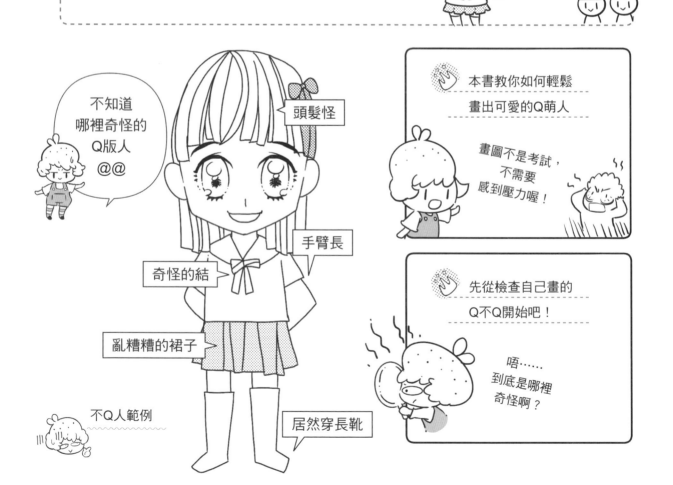

你知道Q版人物動起來比正常版更簡單嗎?不需要畫複雜的骨架結構,幾條線就可以了。

圓形

線條

小圓

圓+線條

只要多一個步驟,就能把喜歡的服裝畫到Q萌人身上喔!

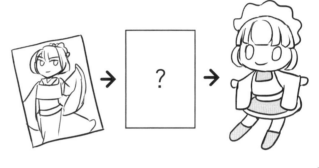

?

最、最、最重要的是畫出一張超可愛臉蛋!只要臉可愛就能打遍天下無敵手!畢竟,看到可愛、漂亮的人,任誰都忍不住想多看幾眼吧?可愛就是有這種魔力!

只要你高興,只畫大頭也可以。

其他部位也不難,可以順便學著畫。

目錄 CONTENTS

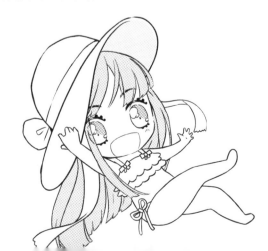

Q萌 生態圖鑑

 你可能看過很多Q萌人物,但你知道他們的特徵嗎?就讓我們一起來了解一下吧!

GO!

矮小

全身只有 2.5頭身高。

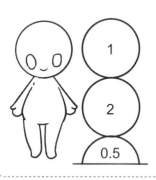

3頭身

1
2
3

迷你頭身

1
2

肥短

◎ 短手指、大手掌。

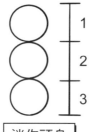

軟Q

短手

腿肥、鞋小

◎ 鞋子小,畫起來簡單。

肥 可愛

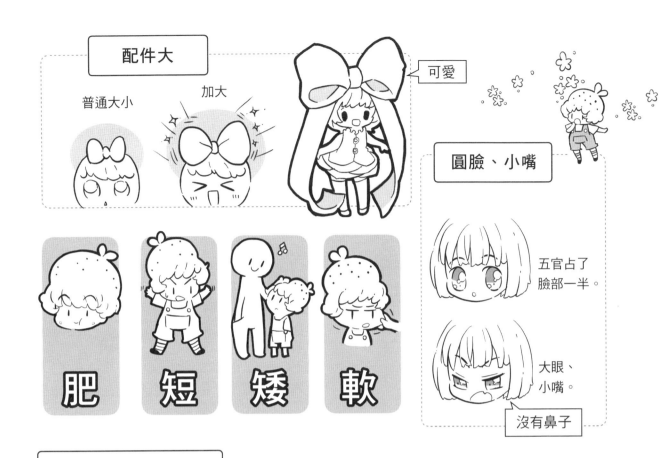

配件大

普通大小　　加大

可愛

圓臉、小嘴

五官占了臉部一半。

大眼、小嘴。

沒有鼻子

肥　短　矮　軟

身體姿勢變化容易

當作布娃娃，就算骨架不標準也可愛。

走　蹲　站　躺　坐　跳

出現場景

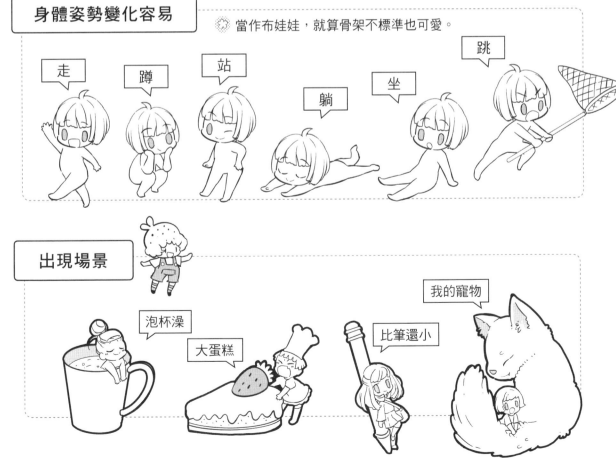

泡杯澡

大蛋糕

比筆還小

我的寵物

為什麼正常版人物比較難畫？

 講究比例，角度一錯，就會讓人覺得不協調。 需要長時間學習骨架結構。

正常版的7頭身

身體太長，畫到
一半就變形了！

五官要求準確

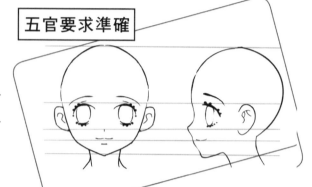

肩膀寬度難確定　每邊肩寬是半個頭大小嗎？

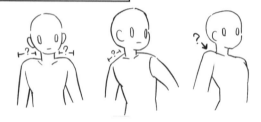

手部動作較難畫

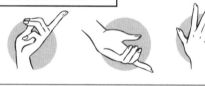

腿不是太長就是
太短，還會忘記
屁股的存在！

手太長

身體太長

好微妙的
感覺……
果然怪怪的！

腿過長

腿比身體短

為什麼肥肥軟軟就超療癒？

弱小　無攻擊力

忍不住想保護呢！

代表類別

嬰兒

寵物

・頭大
・輪廓圓滑
・額頭高
・雙眼距離遠
・鼻子不明顯
・身體、手腳肥短

Q萌人

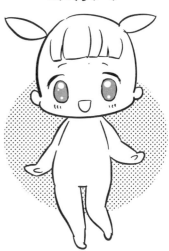

畫Q萌人物的優勢

骨架簡易、類似火柴人，畫起來比較容易上手。

火柴人

圓＋線

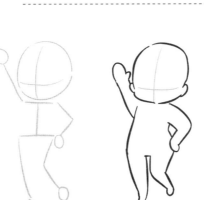

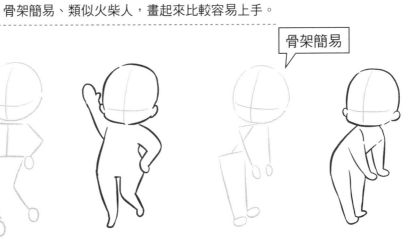

骨架簡易

Q萌人無肩膀，也沒有脖子，自然沒有肩膀應該有多寬的困擾。

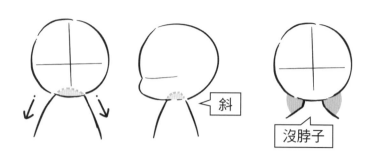

斜

沒脖子

五官只要眼睛位置對了，一切就萌萌噠啦！

鼻子可有可無，一個小點即可。嘴巴畫線、畫圓你都會。

手和腳沒有過多的關節。

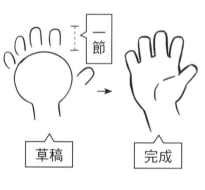

一節

草稿

完成

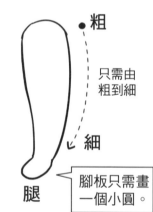

粗

只需由粗到細

細

腿

腳板只需畫一個小圓。

不管穿什麼衣服都可愛。

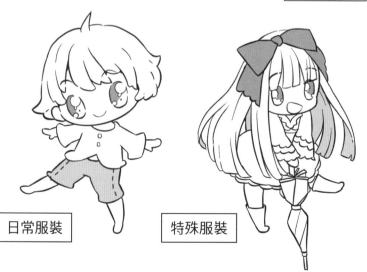

日常服裝

特殊服裝

Q萌人物的三種頭身

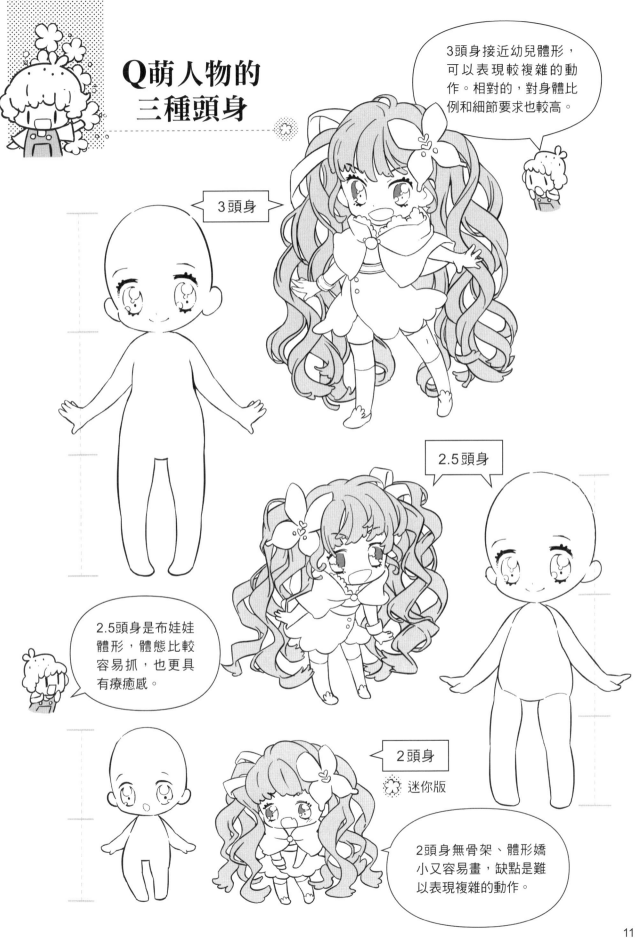

3頭身接近幼兒體形，可以表現較複雜的動作。相對的，對身體比例和細節要求也較高。

3頭身

2.5頭身

2.5頭身是布娃娃體形，體態比較容易抓，也更具有療癒感。

2頭身

迷你版

2頭身無骨架、體形嬌小又容易畫，缺點是難以表現複雜的動作。

三種頭身比一比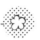

| | **3頭身** | **2.5頭身** | **2頭身** |

五官

雙眼更接近臉頰

沒有鼻子

身體

有腰線

身體漸短

腿長不同

我是2頭身。

手 ☼ 越迷你，關節越簡化。

關節變少

只有1個節

腳

12

畫畫前的準備

不要急著畫，
下筆前先看看這裡。

工具

初學者一開始可用鉛筆練習，
修正起來也比較容易。

紙

不限材質，
你覺得好畫
就行。

盡量避免使用
表面光滑的紙。

筆記本

太滑
畫不出線。

鉛筆

| HB | > | 畫參考線 | > | 淺色 |

| 2B | > | 畫草圖 | > | 深色 |

自動鉛筆也可以

黑筆

原子筆
中性筆
代針筆
可擦筆

用來完稿

橡皮擦

擦掉畫好黑線後
多出來的鉛筆線。

墨水還沒乾啊……

記得等墨水乾再擦，
不然會發生慘案喔……

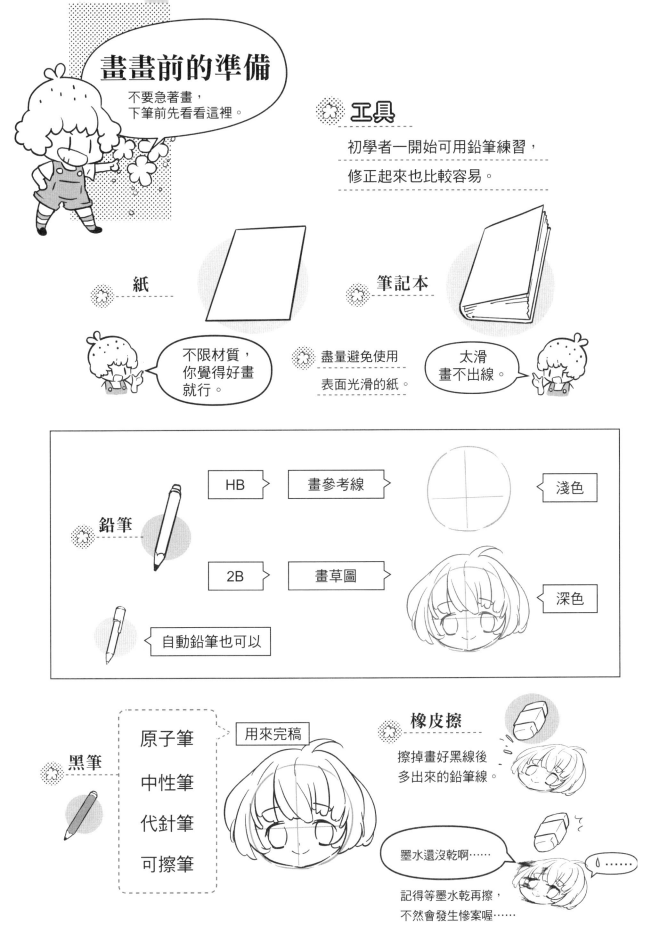

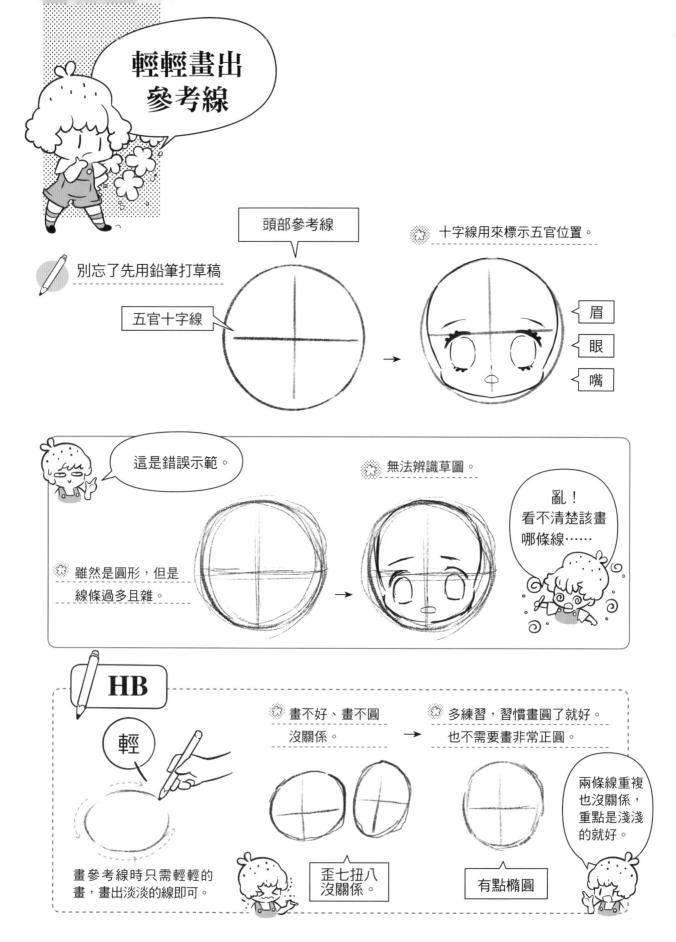

畫圓的訣竅看這裡

可以一筆畫一小段。線條短畫起來比較容易控制弧度。

再將線與線之間的空白連起來。

一口氣畫很多線

照著①→②→③→④→⑤順序慢慢畫

多練習畫圓，很快就能掌握手感囉！

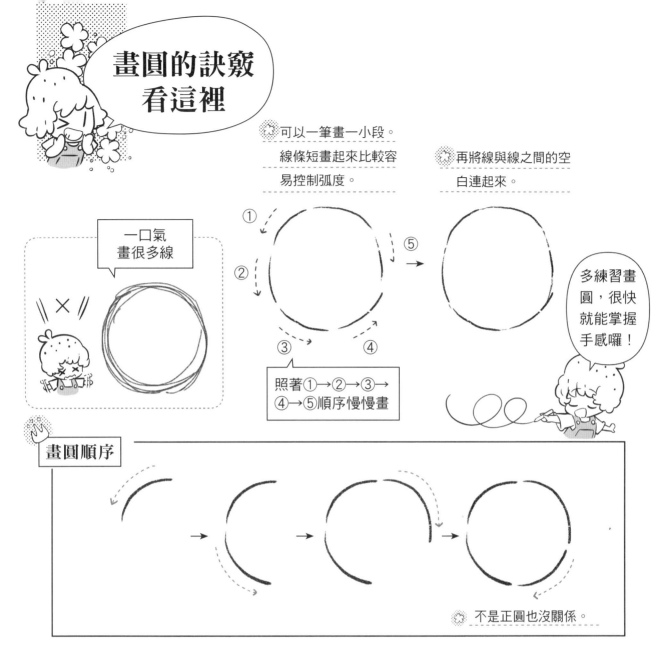

畫圓順序

不是正圓也沒關係。

練習方式

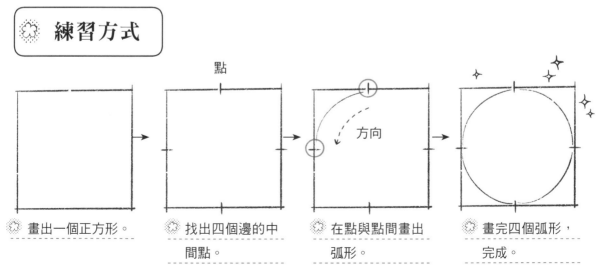

畫出一個正方形。

找出四個邊的中間點。

點

在點與點間畫出弧形。

方向

畫完四個弧形，完成。

一起來練習畫圓吧！

將此頁影印下來，就能多次使用，慢慢練習唷！

| 描我 | 描我 | 描我 | 描我 |

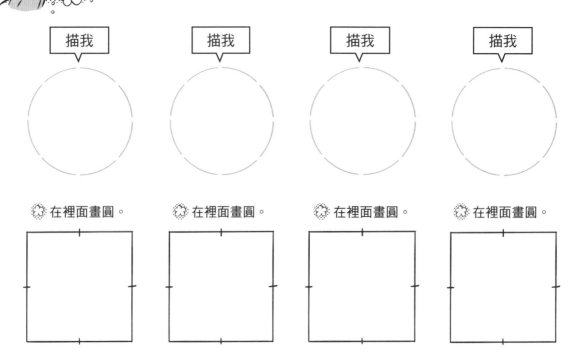

在裡面畫圓。　　在裡面畫圓。　　在裡面畫圓。　　在裡面畫圓。

作 畫 心 態

漫畫家畫圖需要打草稿嗎？

不打草稿畫起來比較快，我可以直接畫嗎？

閃亮

閃亮

看我如閃電般的速度~

還要用橡皮擦擦掉，太麻煩了！

不需草稿直接畫，看起來也不是很難啊……

NO！

請不要覺得擦掉鉛筆線很麻煩！

除了隨手塗鴉，想畫得好就必須經過打草稿階段。就像蓋房子，必須將基底打穩。經過不斷畫草稿的練習，隨時改進不足的部分，最終極少漫畫家才能不用打草稿，一筆畫出圖來。但是，絕大部分的漫畫家仍是無法脫離畫草稿的喔！

相信我，漫畫家絕對不是你想的那麼厲害！

草稿　　　　　線稿

簡單、不需草稿

你可以直接畫三角形、正方形、直線等簡單的造型。不過，複雜的人體、臉部，則需要靠輔助參考線幫你完成作品。

造型複雜

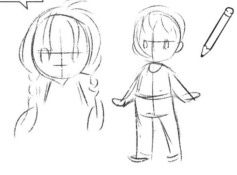

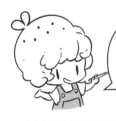

畫草稿是畫圖不能缺少的步驟，請乖乖的打草稿吧！

特別有天賦的人則另當別論囉！

畫圖只需靠想像力？

我們所有想像出來的事物，其實都是由我們看過的東西變化而來的。也就是說，看過的東西越多，越能創作出豐富的作品——聯想相關的東西，結合個人的獨特想法，組合出一個全新的樣貌。

創作反映了你的知識儲備量、思考方式、表達能力。因此，平時多練習你看過的東西是非常重要的，那些都能成為你的想像基礎。

衣服

生活小物

動物

飾品

深入了解物品的結構，就能組合成想像的東西。

◈ **資料的重要性** 　收集資料是畫家最花時間的一項工作。專業的畫家也是有很多不熟、不會畫的東西，這時候就必須靠資料的幫忙。

◈ **如何找資料？** 　基本上，畫一張作品時，我們會先為作品設定一個方向或主題，再去找資料，以節省創作的時間，不會一邊畫還要一邊找資料喔！

雖然很花時間，但這些付出是值得的！

◈ **畫圖時，遇到不會畫的你可以這樣做……**

上網

參考書籍

自己拍照

寫生

✿ **以女僕裝為例**

沒有概念耶……跟一般服裝有什麼不同嗎？

調查清單

頭飾？
服裝？
顏色？
鞋子？
……

調查結果

服裝
袖子

頭飾

鞋、襪

飾品

著裝完成

◈ 正確的資料說服力高，也可以訓練你的觀察力。

◈ 素材多了，自然就好發揮，還可根據調查結果做造型變化。

✿ 用電腦就可以畫得比較好？

遺憾

很可惜，原本就畫不好的人，用了電腦繪圖軟體也一樣畫不好！

紙　　　　　電腦

✿ 電腦功能就算再強，也只是輔助你畫圖的工具而已。能不能畫得比較好，需要靠你自己的努力。

例如：五官、骨架、服裝、動作，都必須不斷練習才能畫得好。

電腦的繪圖軟體則是讓你畫畫速度變快（方便上色與修改）、節省紙跟筆的消耗，

以及發表作品變得比較容易而已。

畫得好的小訣竅

| 練習 | + | 時間 | + | 方法 |

花時間好好練習，並研究該怎麼畫才是重點。

該怎麼做
才不會浪費
你練習的時間呢？

跟我來吧！

讓我一步步
教你掌握訣竅。

2.5頭身一畫就上手

了解2.5頭身

| 1 | 1 | 0.5 |

初學者可先選擇練習畫2.5頭身，比較易學、好理解，之後再練習畫3頭身或正常頭身也會更順利喲！

額頭

因為要包含頭髮在內，額頭差不多占了一半的比例。

五官

五官位在頭的下半部，占了整個頭的一半。

身體

身體約為頭部2/3長（2/3是參考標準，基本上不需要那麼準確，只要不是畫得太長就好，畢竟短身體才會顯得可愛）。

腿長

腿長大約是頭的2/3。根據服裝，有時可以畫長一點。變短的狀況也有。總之，就是視情況調整（這就是2.5頭身的好處，沒有嚴格的骨架比例）。

本書作者習慣畫短一點，這樣感覺更可愛。短腿貓狗就是比一般的可愛，不是嗎？

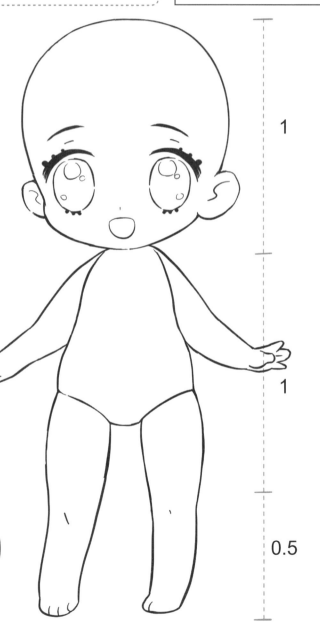

1

1

0.5

從畫骨架開始吧！

HB的筆顏色淺，適合畫參考線。

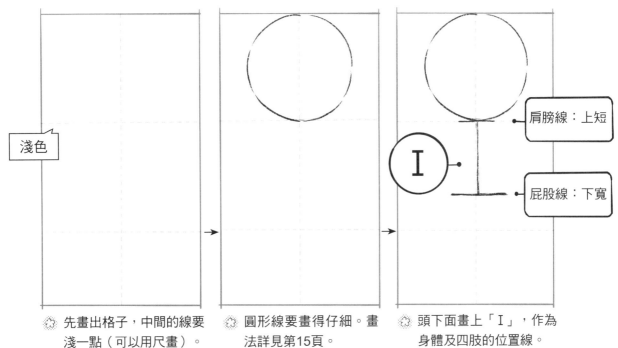

淺色

肩膀線：上短

屁股線：下寬

◎ 先畫出格子，中間的線要淺一點（可以用尺畫）。

◎ 圓形線要畫得仔細。畫法詳見第15頁。

◎ 頭下面畫上「I」，作為身體及四肢的位置線。

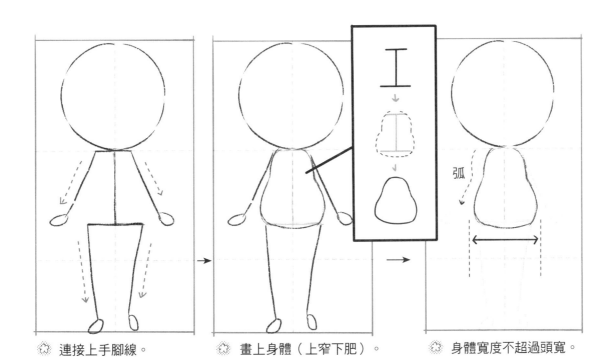

弧

◎ 連接上手腳線。

◎ 畫上身體（上窄下肥）。

◎ 身體寬度不超過頭寬。

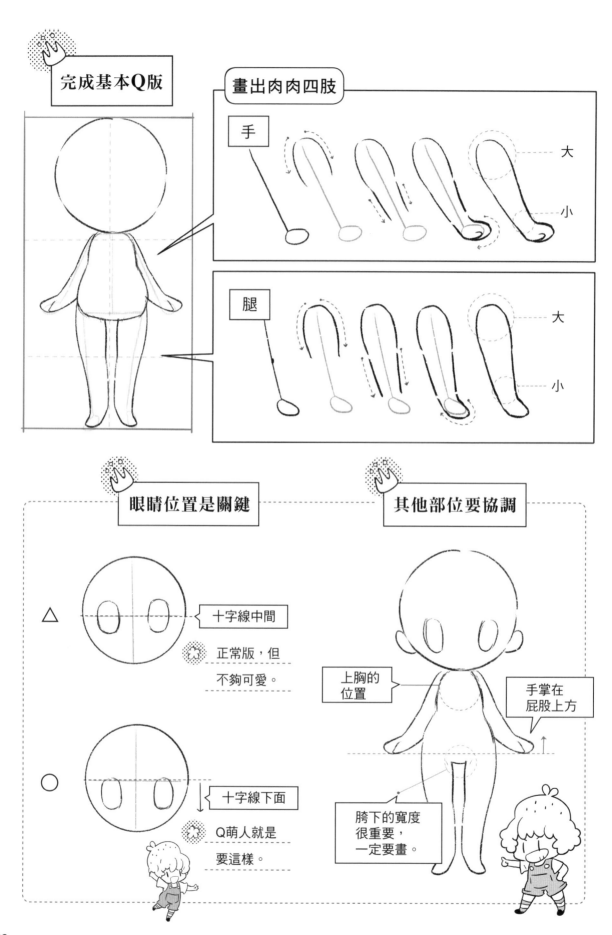

完成基本Q版

畫出肉肉四肢

手

大
小

腿

大
小

眼睛位置是關鍵

△ 十字線中間

正常版，但
不夠可愛。

○ 十字線下面

Q萌人就是
要這樣。

其他部位要協調

上胸的
位置

手掌在
屁股上方

胯下的寬度
很重要，
一定要畫。

側面

畫頭部。

畫上「I」。注意：要上短下寬。

短

寬度不超過頭

畫出肚子及背部。

身體呈「d」型

腿斜一些，保持身體平衡。

加上腿形曲線，再畫出另一隻腿，人物更有立體感啦！

側面完成

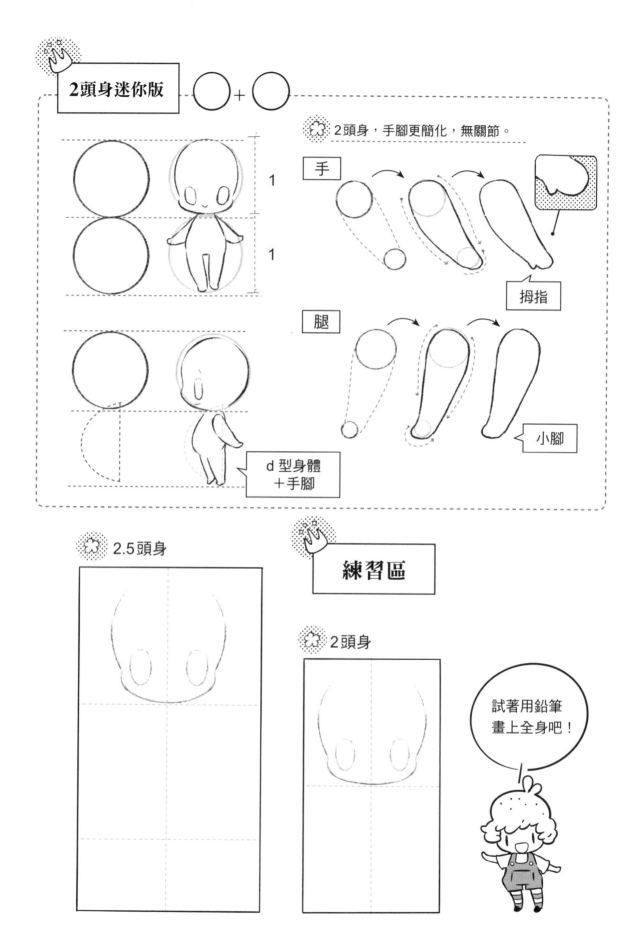

2頭身迷你版

2頭身，手腳更簡化，無關節。

手

拇指

腿

小腳

d 型身體
＋手腳

2.5頭身

練習區

2頭身

試著用鉛筆
畫上全身吧！

頭部比例很重要

想要畫出好看的臉，頭部的比例不能忽略。

我的臉會很奇怪嗎？

歪

 臉的輪廓

⚬ 先畫出一個內有十字線的正方形。

⚬ 照第15頁的教學，畫一個圓形（可以偏向橢圓形）。接著，描上中間的十字線。

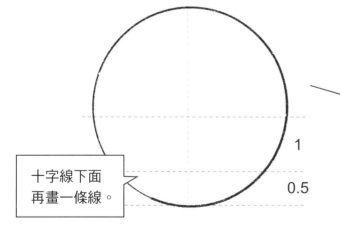

1

0.5

十字線下面再畫一條線。

⚬ 中間線以及下方的線，為眼睛、鼻子的範圍。

先畫出一邊的臉

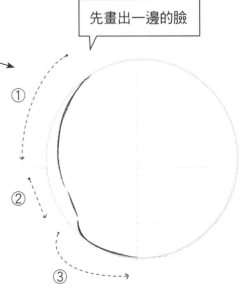

①

②

③

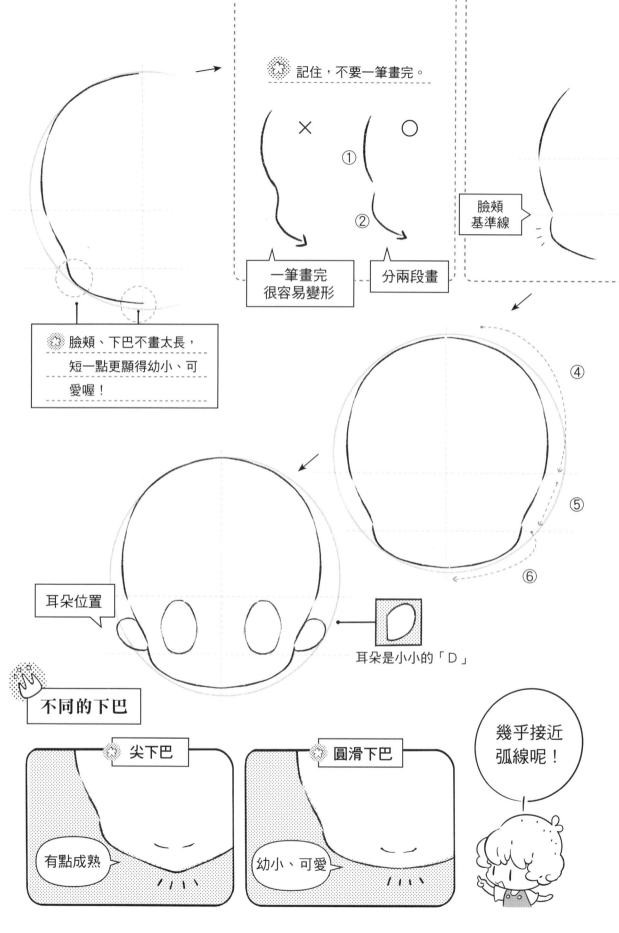

記住，不要一筆畫完。

× ①

○ ②

一筆畫完很容易變形

分兩段畫

臉頰基準線

臉頰、下巴不畫太長，短一點更顯得幼小、可愛喔！

④
⑤
⑥

耳朵位置

耳朵是小小的「D」

不同的下巴

尖下巴

圓滑下巴

有點成熟

幼小、可愛

幾乎接近弧線呢！

鼻子位置
決定表情

鼻子畫在哪裡，對看起來的感覺影響滿大。現在，就來看看有什麼不同吧！

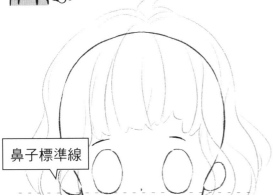

鼻子標準線

✿ 鼻子在兩眼之間，可愛。

✿ 鼻子在兩眼下方，成熟。

畫頭重點提醒

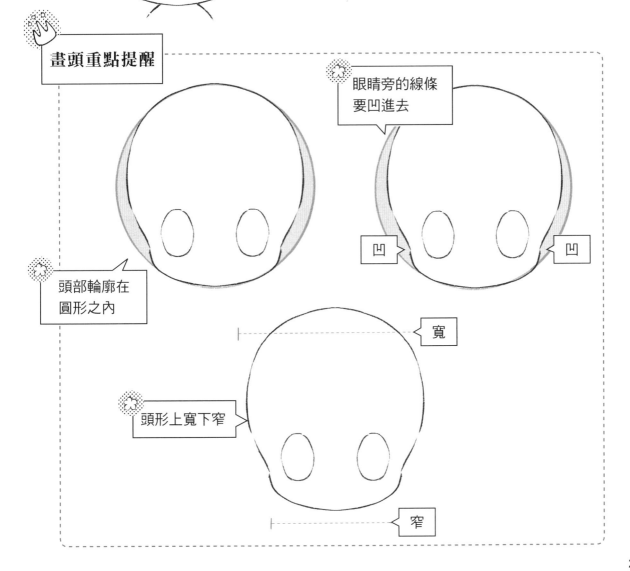

眼睛旁的線條要凹進去

凹　凹

頭部輪廓在圓形之內

寬

頭形上寬下窄

窄

畫出可愛側臉

方法A

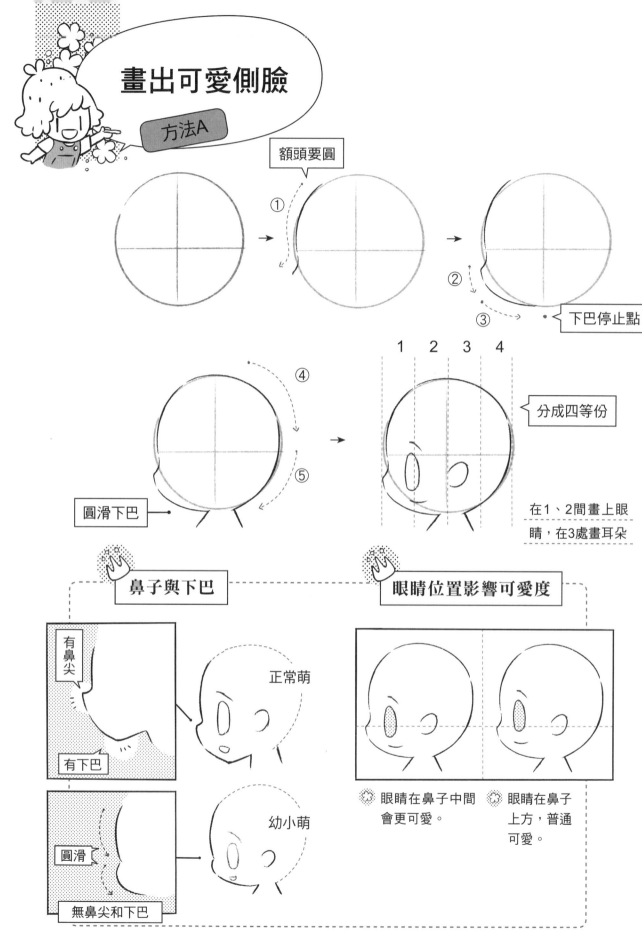

額頭要圓

① ②③ 下巴停止點

④ ⑤

圓滑下巴

1 2 3 4

分成四等份

在1、2間畫上眼睛，在3處畫耳朵

鼻子與下巴

有鼻尖

有下巴

正常萌

圓滑

無鼻尖和下巴

幼小萌

眼睛位置影響可愛度

眼睛在鼻子中間會更可愛。

眼睛在鼻子上方，普通可愛。

畫圓圈裡的側臉

方法B

先在眼睛線下方畫出小弧形

加額頭

加下巴

側臉完成

半側臉

這是我們畫圖時最常用到的角度。

1 2 3 4

四等份

眼睛線

從側面一半的位置，畫出弧線。

鼻子線

畫側面臉頰

下巴停止點

◎ 用簡單的線條，畫出五官的草稿。

◎ 將眼睛畫成圓。

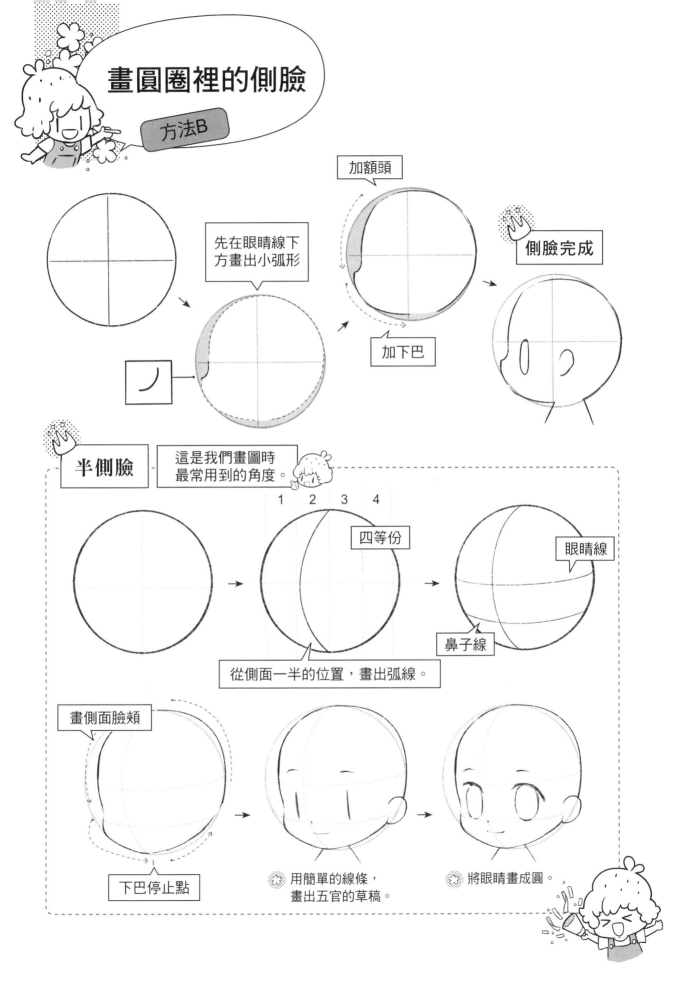

畫上仰的臉

雖然極少用到，但畫法不難，有興趣就學起來吧！

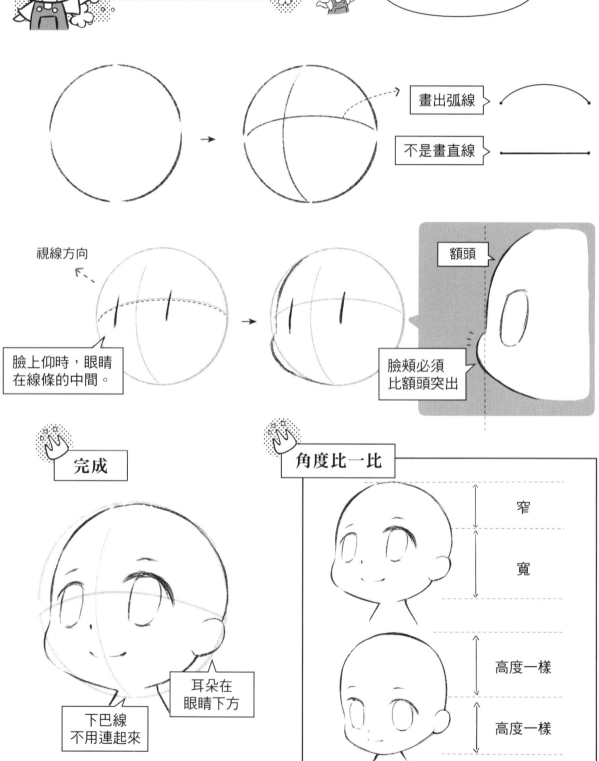

畫出弧線

不是畫直線

視線方向

臉上仰時，眼睛在線條的中間。

額頭

臉頰必須比額頭突出

完成

耳朵在眼睛下方

下巴線不用連起來

角度比一比

窄

寬

高度一樣

高度一樣

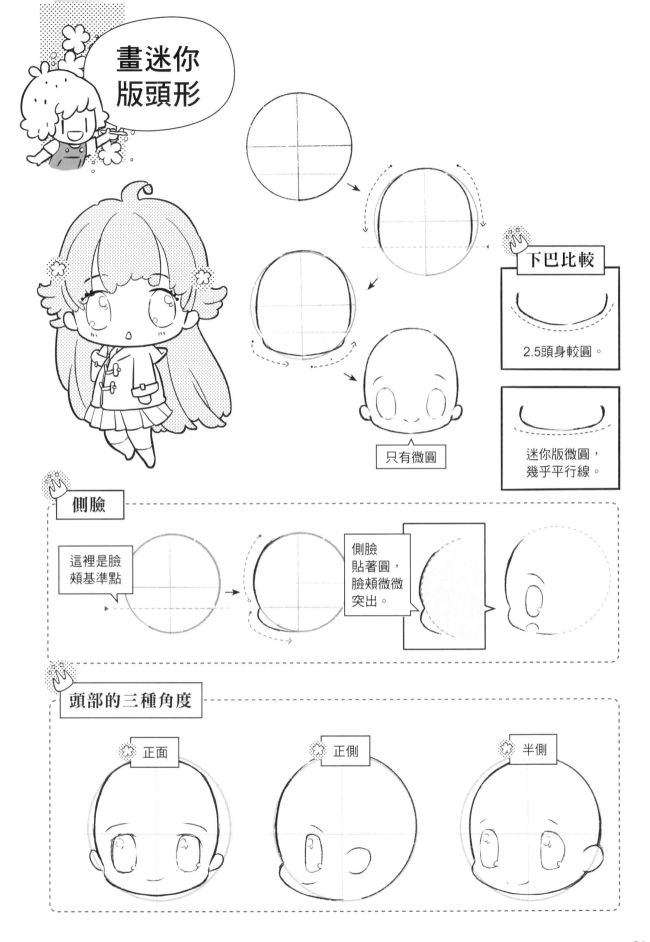

畫迷你
版頭形

下巴比較

2.5頭身較圓。

迷你版微圓，
幾乎平行線。

只有微圓

側臉

這裡是臉
頰基準點

側臉
貼著圓，
臉頰微微
突出。

頭部的三種角度

正面　　　　　正側　　　　　半側

豐富表情
的五官

你知道嗎？
人物的靈魂，
可以藉由五官表情
呈現出來喔！

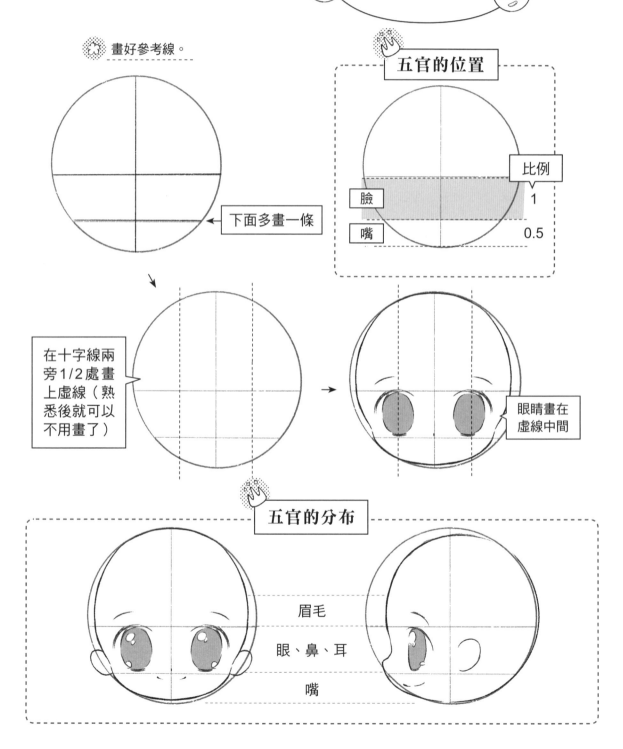

畫好參考線。

下面多畫一條

五官的位置

	比例
臉	1
嘴	0.5

在十字線兩旁1/2處畫上虛線（熟悉後就可以不用畫了）

眼睛畫在虛線中間

五官的分布

眉毛

眼、鼻、耳

嘴

雙眼距離
影響Q萌度

雙眼距離。

雙眼角度。

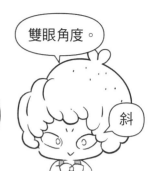
斜

雙眼的距離、角度不同，
Q萌度也不同。

三種不同距離

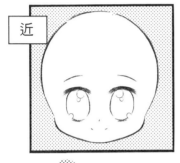
近

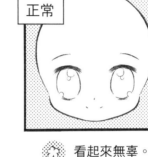
正常

遠

不可愛。

看起來無辜。

勉強可愛。

兩種不同角度

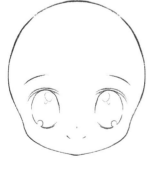

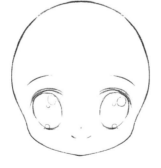

眼睛斜斜的雖然有點奇
怪，但卻能表現萌度，
看起來也較靈活。

正

斜

基本上，
雙眼不要太近，
其餘問題不大。

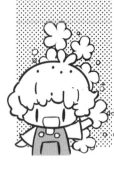

鼻子高低
決定年齡

鼻子位置的高度不同，
表現出的年紀也不一樣。

鼻子線

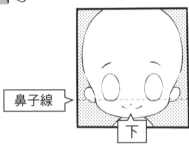

下

中

無

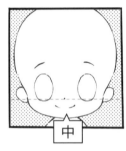

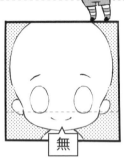

年長

幼小

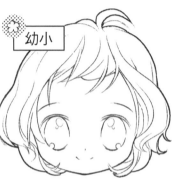

超幼

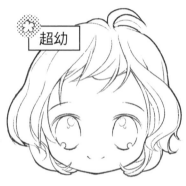

三種角度的眼睛 臉的角度不同，眼睛會由圓變扁。

瞳孔形狀

圓→ 扁→

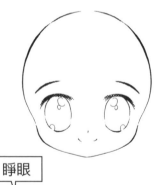

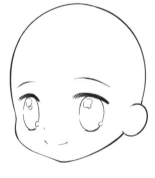

側

睜眼

眼皮碰到
眼球，上
睫毛會遮
住眼球。

扁形

瞇眼睛

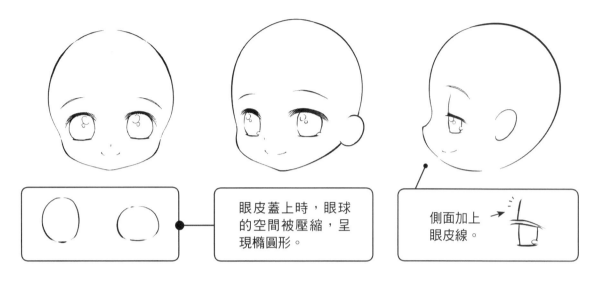

眼皮蓋上時，眼球的空間被壓縮，呈現橢圓形。

側面加上眼皮線。

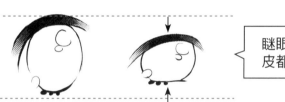

瞇眼睛時，上、下眼皮都會往眼球縮喔！

閉眼睛

閉上眼睛時，眼睫毛落在下眼皮。　半側面時，角度要斜。　側面閉眼加上眼皮線。

斜

眼皮線　斜

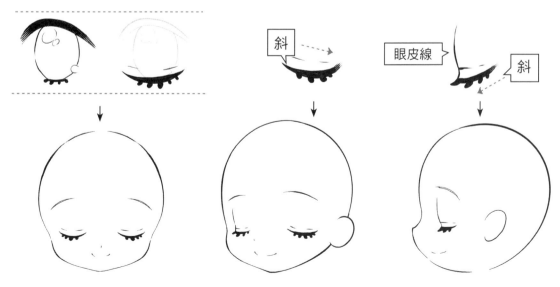

生動的
臉部表情

藉由各種表情,可展現不同情緒。

因為有各種不同情緒的表情,Q萌人

才能靈活起來。除了基本的喜怒哀

樂,還能有更多細微的表情喔!

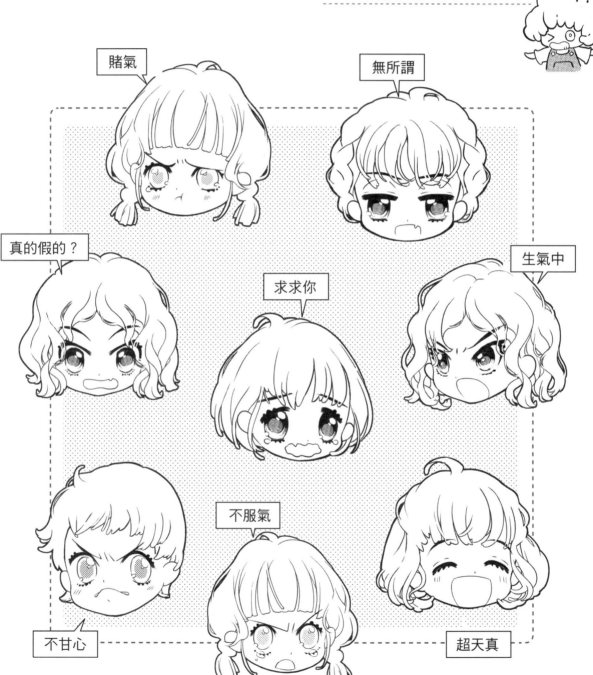

賭氣

無所謂

真的假的?

求求你

生氣中

不甘心

不服氣

超天真

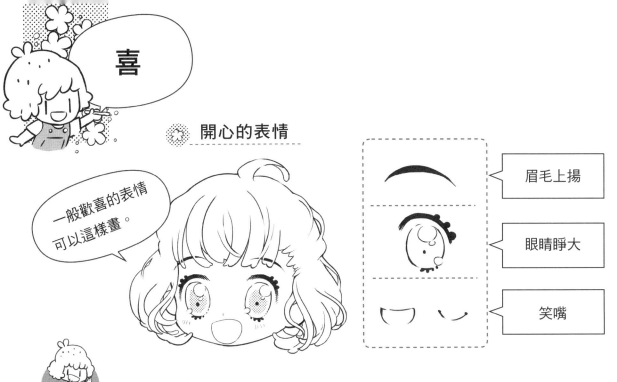

喜

開心的表情

一般歡喜的表情可以這樣畫。

眉毛上揚

眼睛睜大

笑嘴

不同的開心表情

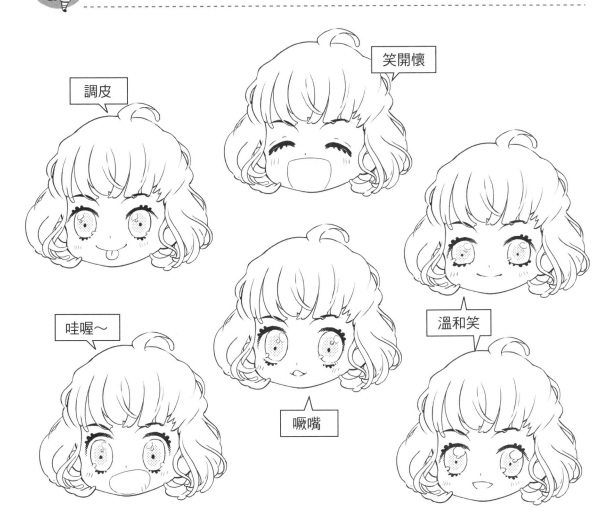

調皮

笑開懷

哇喔～

嘁嘴

溫和笑

怒

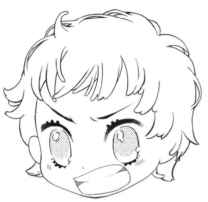

生氣的表情

眉毛
向中心集中

眼睛睜大

嘴形大

不同的生氣表情

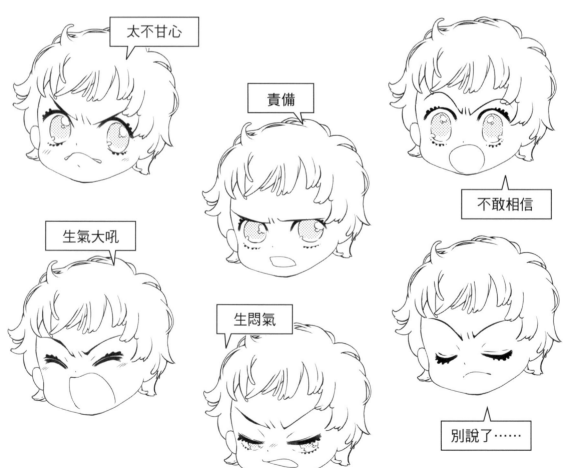

太不甘心

責備

不敢相信

生氣大吼

生悶氣

別說了……

哀

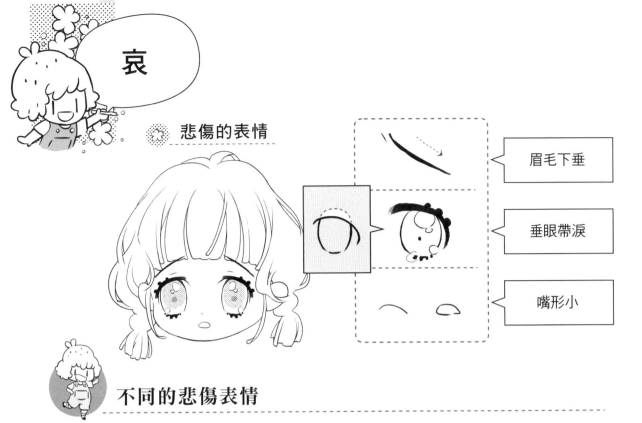

悲傷的表情

眉毛下垂

垂眼帶淚

嘴形小

不同的悲傷表情

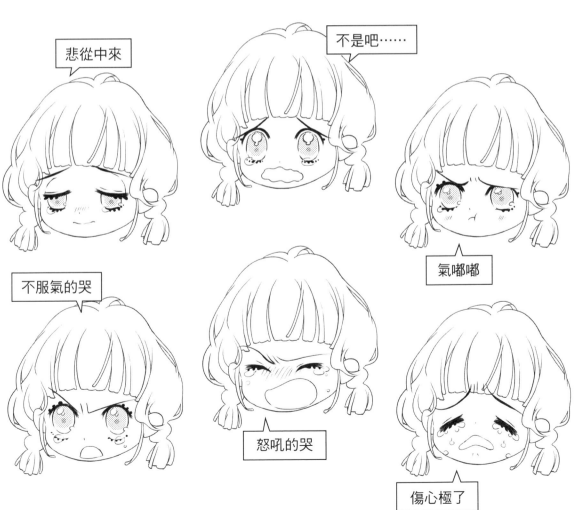

悲從中來

不是吧……

氣嘟嘟

不服氣的哭

怒吼的哭

傷心極了

情緒與表情

 眉毛的畫法能明顯的表現出情緒，

不妨多多觀察，好好運用。

表情會隨心情而變化。設定好要傳達的心情，就能輕鬆畫出角色的表情。

沉重的眼皮是重點

瞧不起

有點懷疑耶……

訝異、吃驚

○ → (())

眼球小、畫多重線。

不是很確定

喔！（無視中）

管你的

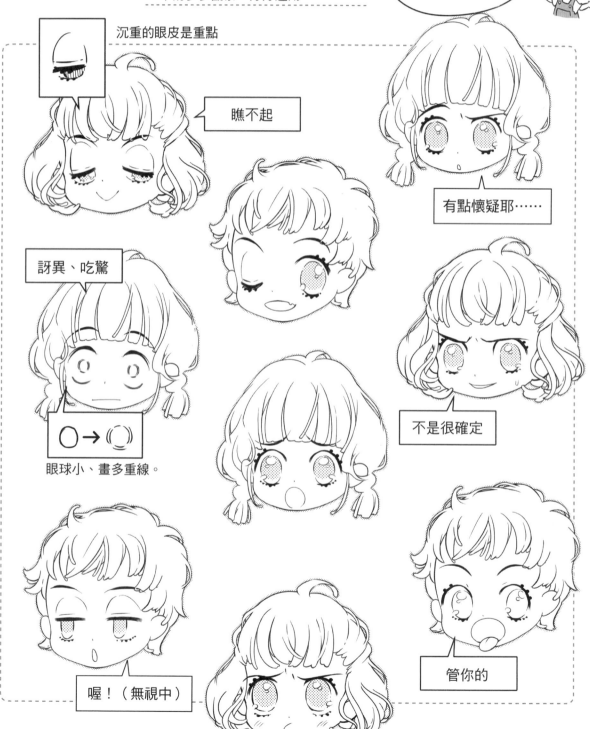

眼睛的基本畫法

作者以前最喜歡畫閃亮亮的眼睛了。

漫畫人物最吸引人的部分就是雙眼了，很多作者都相當講究眼睛的畫法，可見它的重要性。當然囉！畫Q萌人物的眼睛一樣不能馬虎，畢竟眼睛是靈魂之窗呀！

要這樣畫當然也可以。

小眼　　小眼

豆豆眼也很可愛。

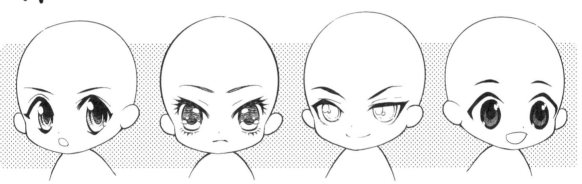

雙眼結構

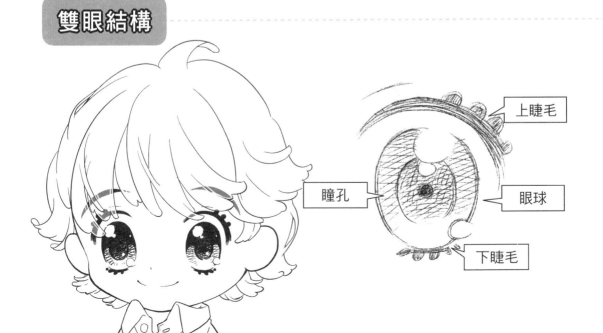

瞳孔

上睫毛

眼球

下睫毛

萌萌雙眼
這樣畫

HB鉛筆打底稿

2B鉛筆練習描線

別忘了橡皮擦啲！
可以隨時修正。

用HB鉛筆打底稿。

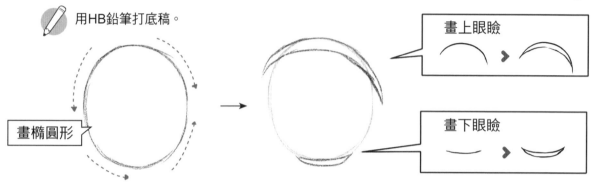

畫橢圓形

畫上眼瞼

畫下眼瞼

中間畫上眼球

加上睫毛

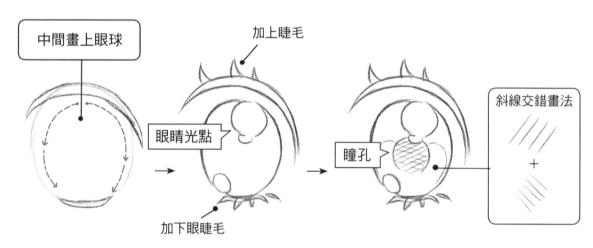

眼睛光點

瞳孔

加下眼睫毛

斜線交錯畫法

線條往
尖端畫

2B鉛筆加深線條

用黑筆再描一次

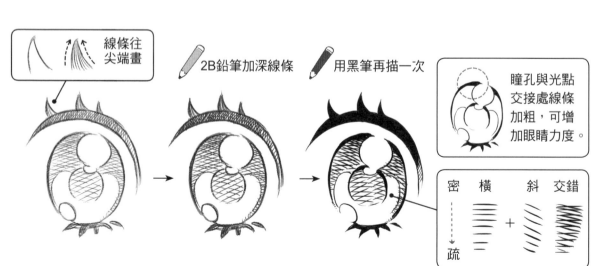

瞳孔與光點
交接處線條
加粗，可增
加眼睛力度。

密　橫　斜　交錯

疏

眼睛的變化

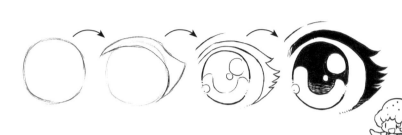

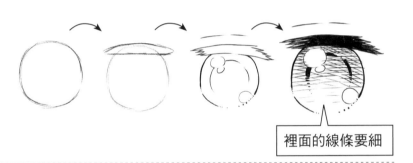

裡面的線條要細

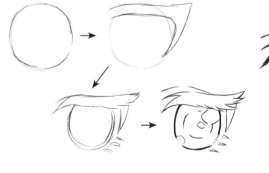

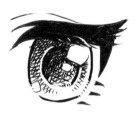

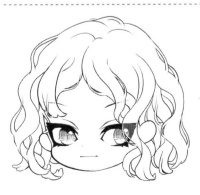

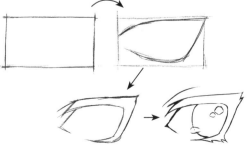

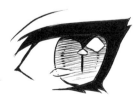

各種眼睛畫法示範

變化不同的形狀,以及
搭配各種光點和睫毛,
就可以畫出各式各樣傳
情達意的眼睛喔!

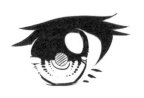
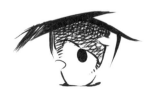
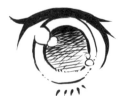
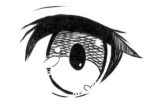

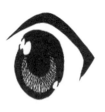

上眼皮往上揚

這是很有個性的眼形。

鳳眼：看起來狡猾、容易懷疑人且難以接近。整體形狀為斜三角形。

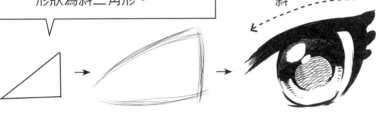

斜

正常

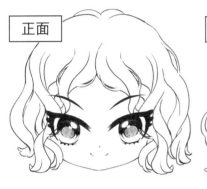

正面

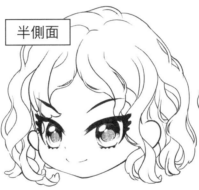

半側面

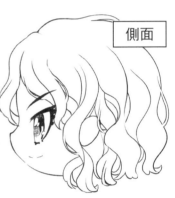

側面

上揚眼的各種情緒表現

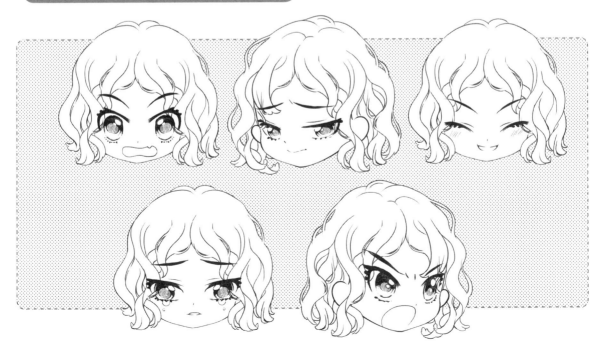

45

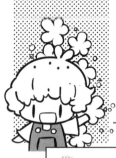

上眼皮向兩側垂

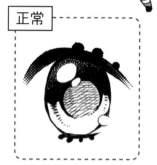

這雙眼睛就是會讓人覺得楚楚可憐。

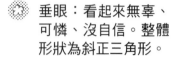

垂眼：看起來無辜、可憐、沒自信。整體形狀為斜正三角形。

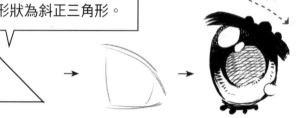

斜

正常

正面

半側面

側面

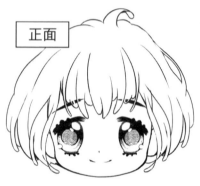

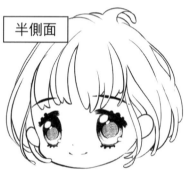

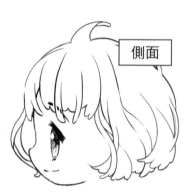

垂眼的各種情緒表現

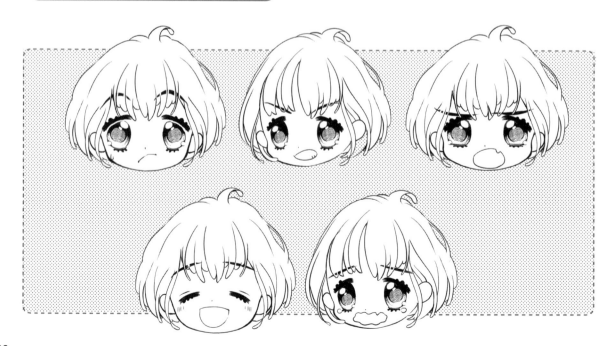

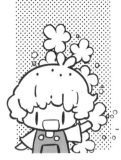

沉重的眼皮

這也是相當凸顯個性的雙眼。

加上眼皮線更有感覺

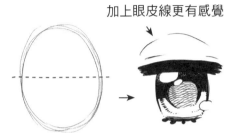

正常

睜不開眼：
一副無關緊要、冷漠的樣子。

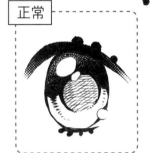

正面

半側面

側面

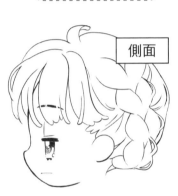

睜不開眼的各種情緒表現

幾乎只有眉毛跟嘴巴有變化。

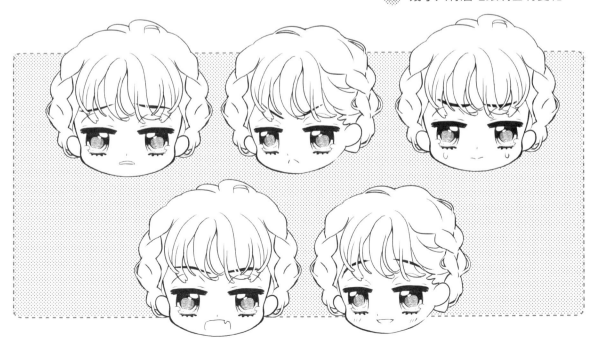

造型百變
的頭髮

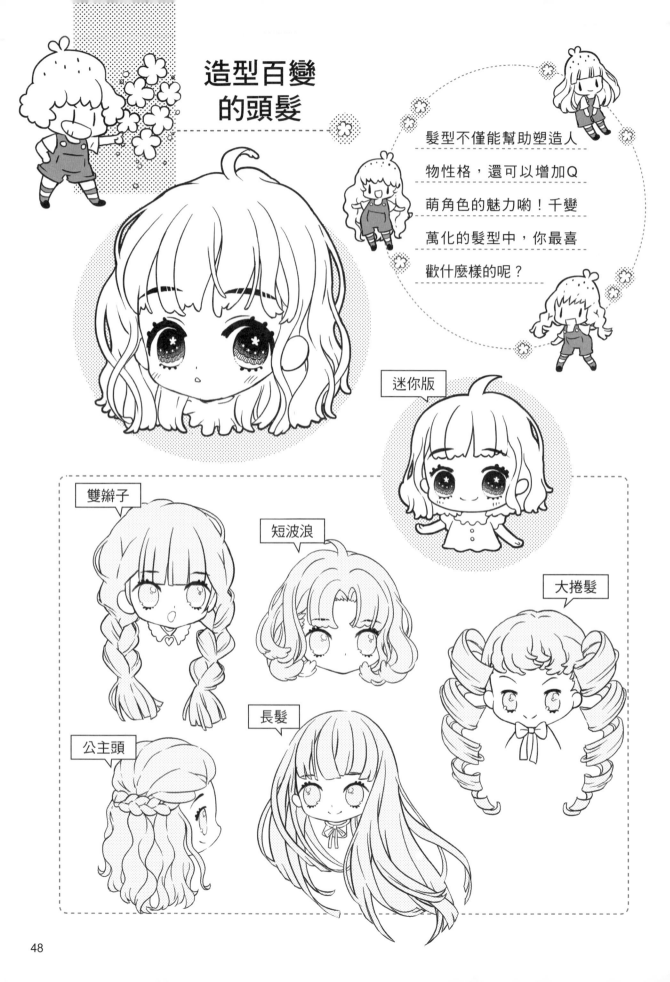

髮型不僅能幫助塑造人
物性格，還可以增加Q
萌角色的魅力喲！千變
萬化的髮型中，你最喜
歡什麼樣的呢？

迷你版

雙辮子

短波浪

大捲髮

公主頭

長髮

頭髮的分布

側面髮量
可以多一些

就像這種感覺。
還要注意頭髮的
厚度喔！

比頭高出一些

頭

頭髮分布三區塊

| 前 | 額頭處。 | 中 | 耳朵上方的範圍。 | 後 | 後腦勺的部分。 |

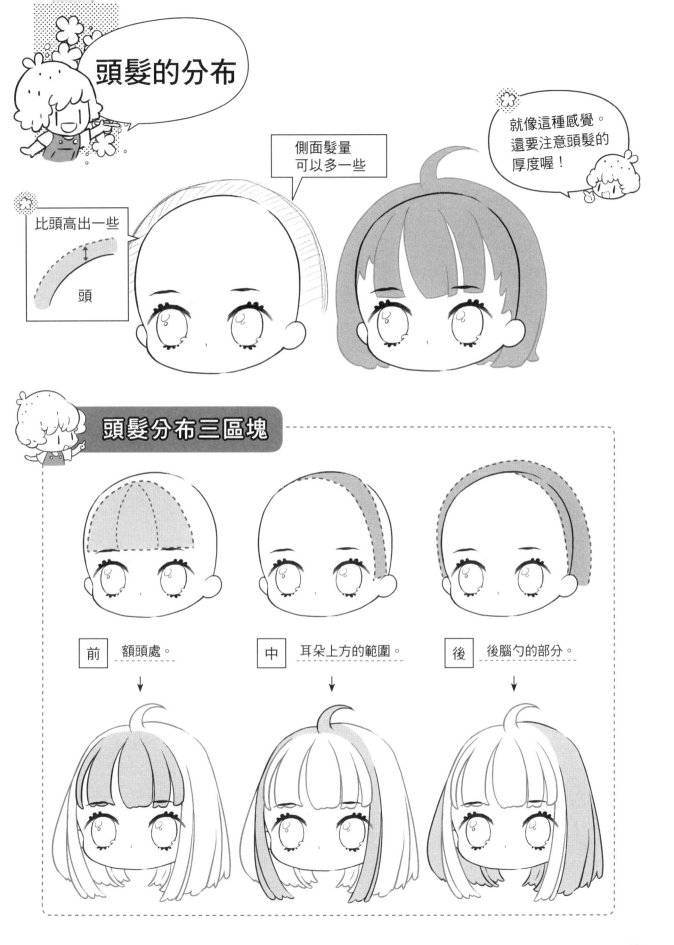

頭髮的厚度

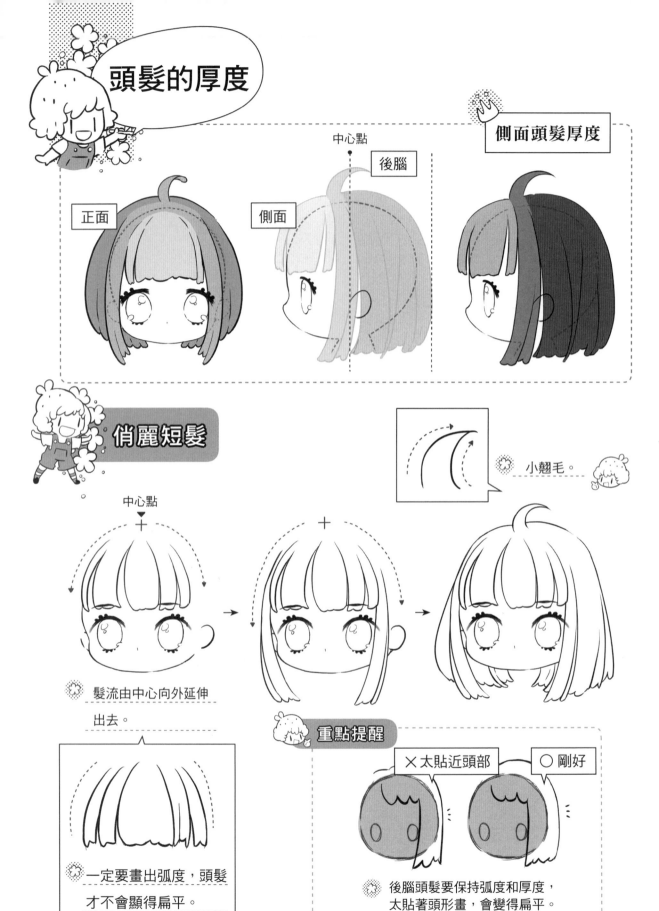

側面頭髮厚度

中心點

後腦

正面

側面

俏麗短髮

小翹毛。

中心點

髮流由中心向外延伸出去。

一定要畫出弧度，頭髮才不會顯得扁平。

重點提醒

✕太貼近頭部　　○剛好

後腦頭髮要保持弧度和厚度，太貼著頭形畫，會變得扁平。

畫髮片的要訣

線條要有長有短。

長

短

瀏海

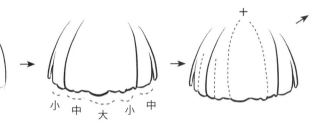

小 中 大 小 中

髮絲如果一樣長，會顯得太死板、不好看。

先畫出大片的頭髮形狀。

下緣再畫出大小不同的寬度。

以中心點為準，畫出幾條細髮絲。

不同方向的髮絲

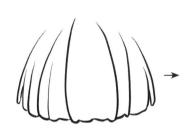

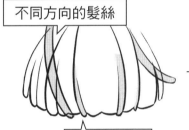

短線條髮絲

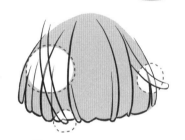

加上幾根短線條髮絲及不同方向的髮絲。

擦掉線條重複的部分。

瀏海完成

重點提醒

1.不同髮片的組合。

2.加上幾根不同方向的髮絲。

中粗 大片髮 中粗

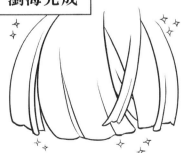

波浪短捲髮

捲髮看似複雜，其實都是
粗、中、細髮片組合而成。

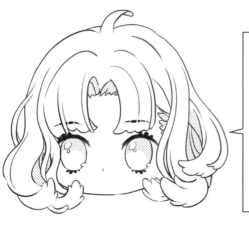

粗	中	細

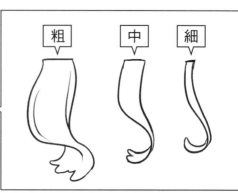

從簡易版畫起

粗髮片要多且
作為基底，才
不會顯得雜亂。

粗

粗

粗

上窄

下寬

窄

寬

裡面的頭髮也
要畫，才能顯
出立體感。

①

先畫瀏海。

②

畫臉頰兩側的粗髮片。

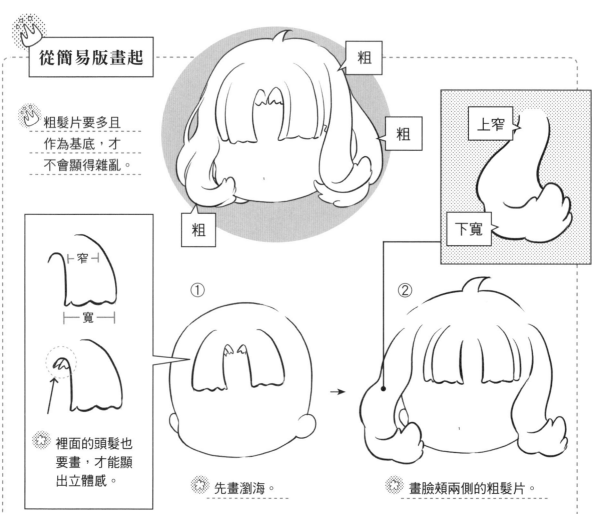

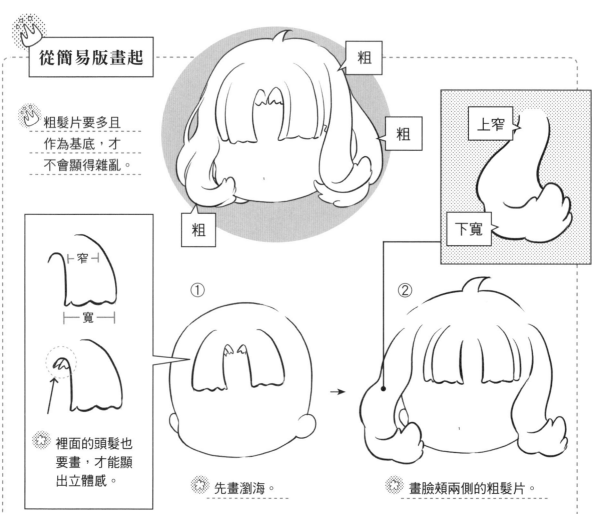

❀ 畫出後面的頭髮。

③

後髮

後髮

❀ 加上細髮絲。

④

細

細

加在粗髮片旁邊

⑤

完成

趕快來練習看看吧！
多畫幾次就會上手囉！

外捲

→ → → → →

內捲

→ → →

❀ 添加細髮絲能豐富頭髮的層次與美感。

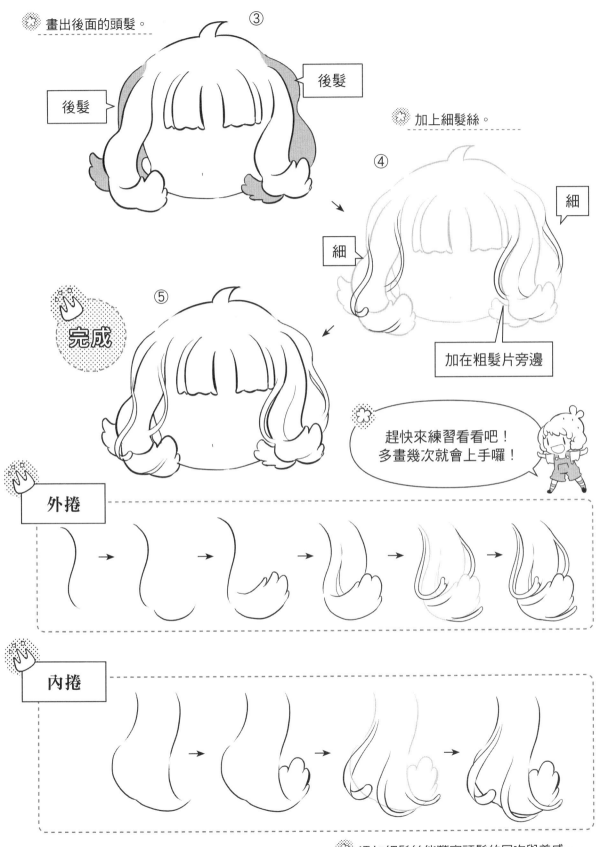

飄逸長髮

長髮著重飄逸感，尤其要注意頭髮飄動的方向。

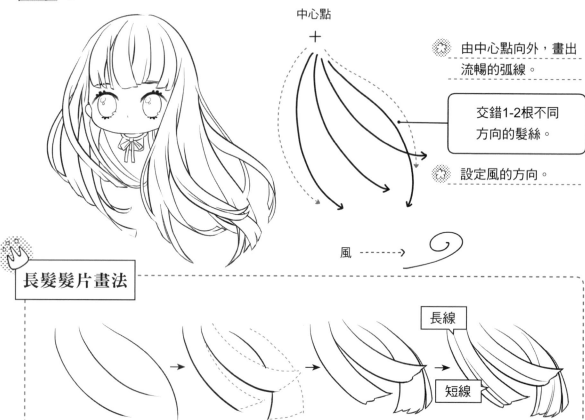

中心點

由中心點向外，畫出流暢的弧線。

交錯1-2根不同方向的髮絲。

設定風的方向。

風 ----→

長髮髮片畫法

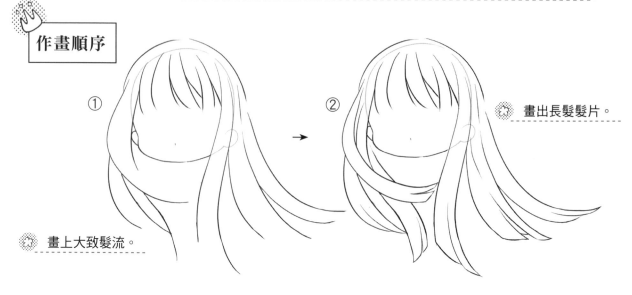

長線

短線

畫弧線髮流。　　每條寬度平均。　　加上長短不同的線。

作畫順序

①　　　　②　　　　畫出長髮髮片。

畫上大致髮流。

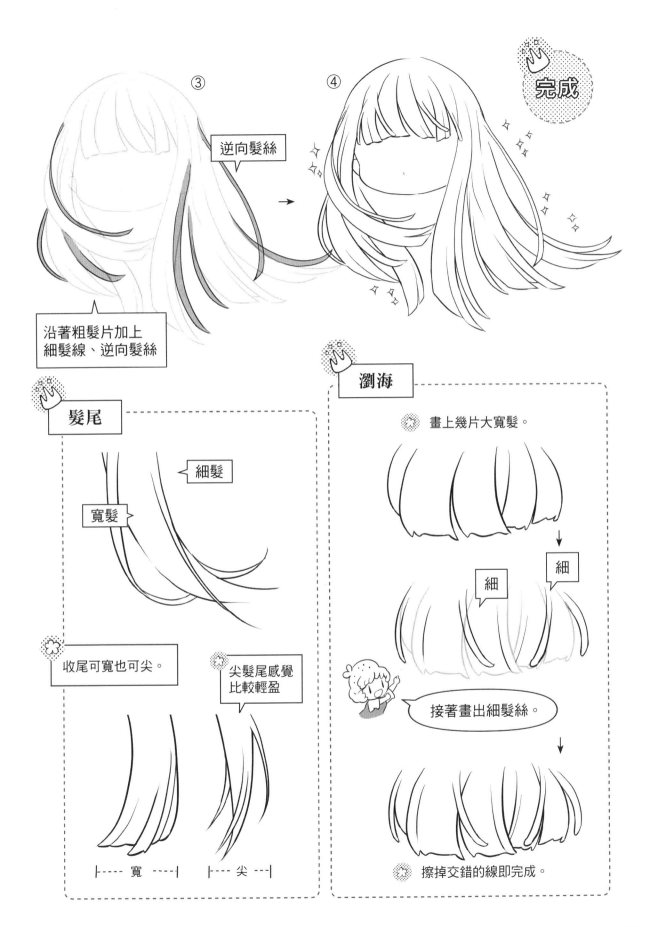

③

逆向髮絲

沿著粗髮片加上
細髮線、逆向髮絲

④

完成

髮尾

細髮

寬髮

收尾可寬也可尖。

尖髮尾感覺
比較輕盈

├---- 寬 ----┤ ├--- 尖 ---┤

瀏海

畫上幾片大寬髮。

細

細

接著畫出細髮絲。

擦掉交錯的線即完成。

海帶形長捲髮

① 畫連續的「S」形波浪線

→

加上與①不同方向的連續「S」形波浪

② 碰觸 ←

不同方向的線 ←

③ 加上寬、細髮絲。

細　寬

髮尾

長捲髮完成圖

背面

髮尾呈圓弧狀

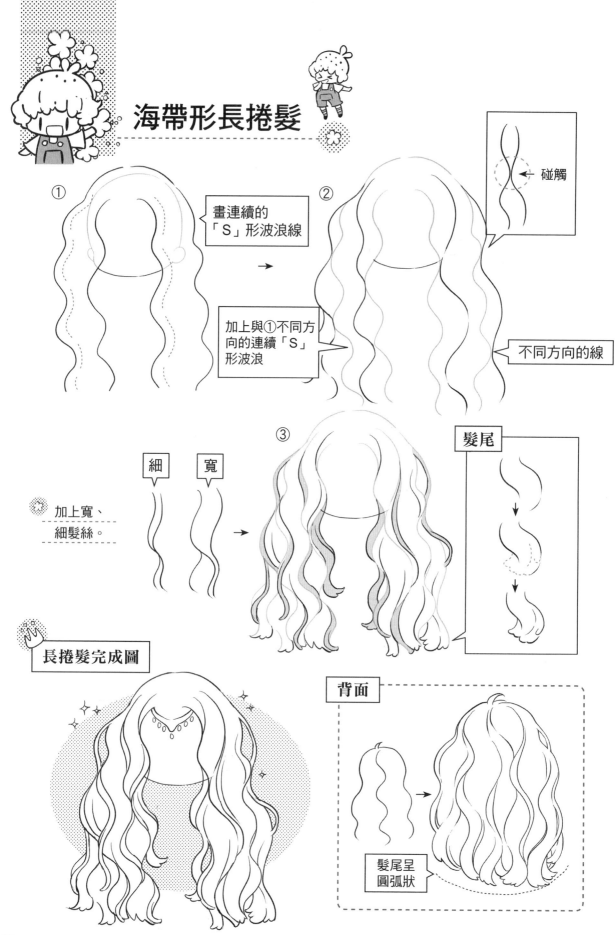

夢幻甜甜捲

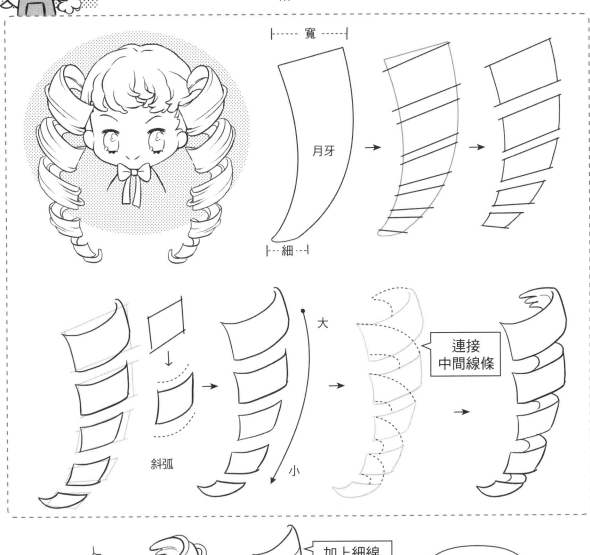

寬

月牙

細

斜弧

大

小

連接
中間線條

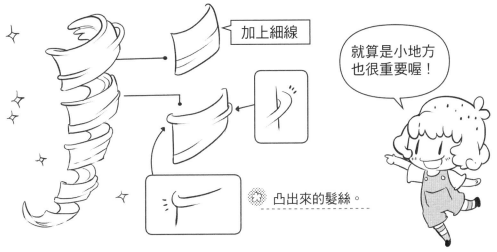

加上細線

就算是小地方
也很重要喔！

凸出來的髮絲。

可愛雙辮子

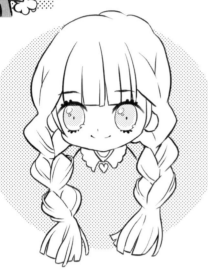

圓邊呈菱形交疊。

加上類似「y」字的髮線，
讓頭髮表現出寬度。

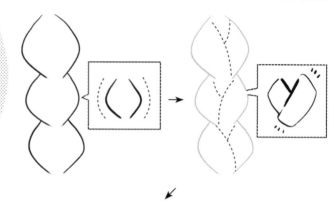

鬆軟的辮子

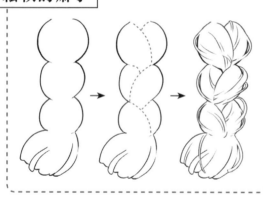

加上細髮絲

完成

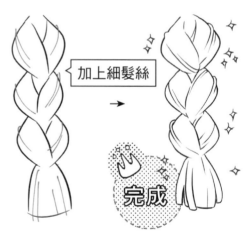

各種辮子

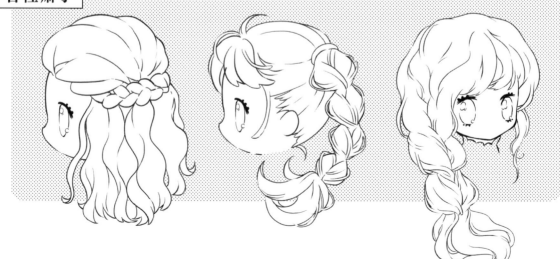

瀏海與個性

瀏海不僅能豐富髮型，還可以展現不同個性呢！

Q萌帥男孩髮型

① 畫出頭部輪廓。

先畫粗略的髮片。

③ 再細部描繪。

瀏海 **後腦勺**

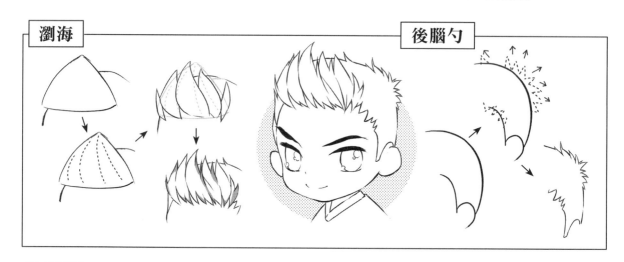

捲髮

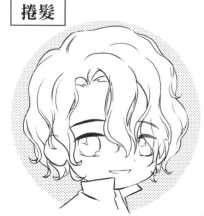

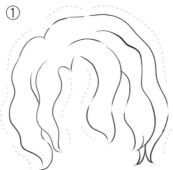

① 畫柔軟的「S」形波浪線。

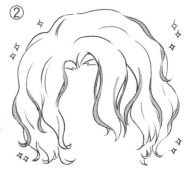

② 加上細髮片和髮絲。

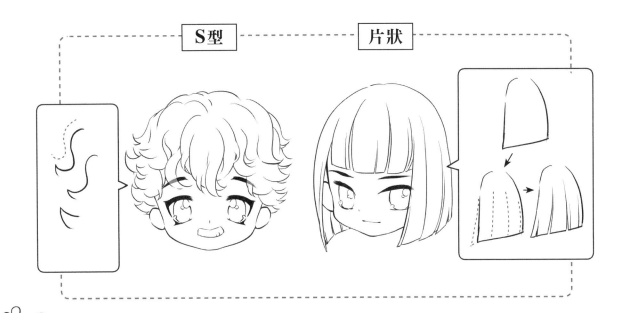

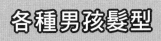
各種男孩髮型

用髮型變化人物造型

來看看長髮萌妹和短髮萌妹的髮型變化吧！

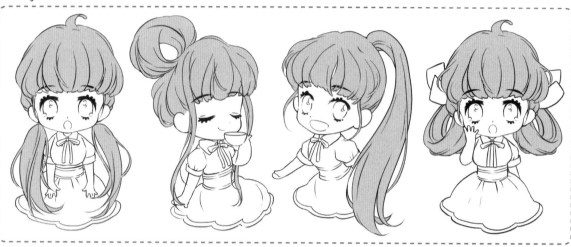

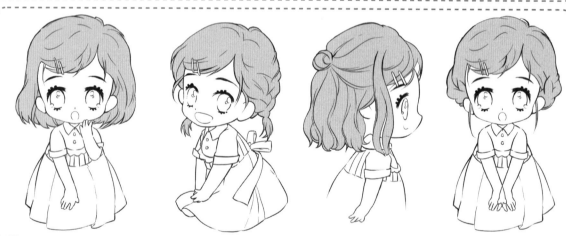

背面髮型樣式

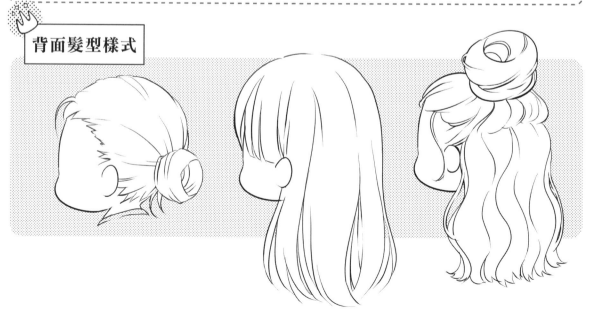

萌萌女孩的髮型秀

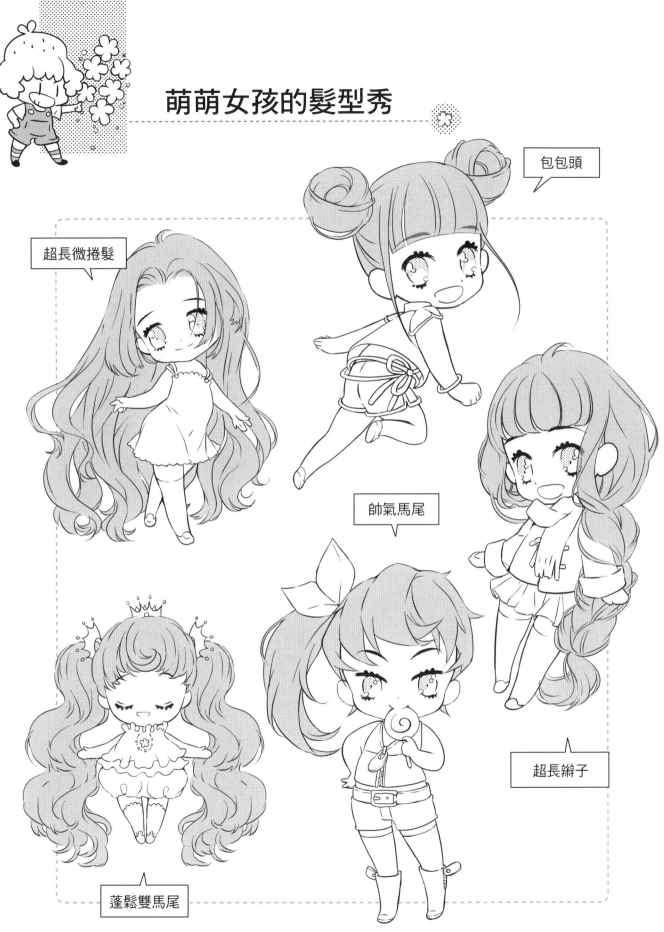

超長微捲髮

包包頭

帥氣馬尾

超長辮子

蓬鬆雙馬尾

Q萌人物的四肢

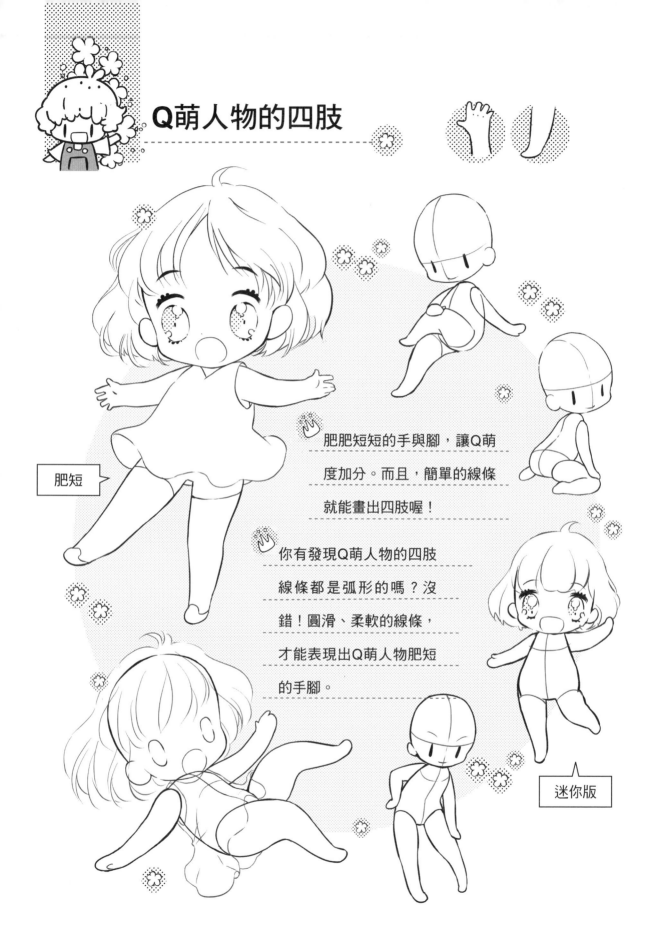

肥短

肥肥短短的手與腳，讓Q萌度加分。而且，簡單的線條就能畫出四肢喔！

你有發現Q萌人物的四肢線條都是弧形的嗎？沒錯！圓滑、柔軟的線條，才能表現出Q萌人物肥短的手腳。

迷你版

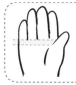

認識Q萌手與畫法

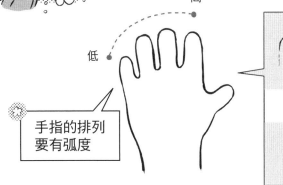

高
低

四指與拇指間有距離。

上
下

手指的排列要有弧度

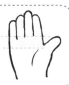

× 四指與拇指之間沒有距離。

○ 四指與拇指之間要有距離。

Q萌手的畫法

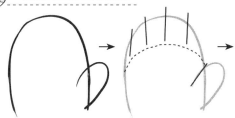

✎ 使用HB鉛筆打底稿

指縫

☼ 先畫一個無指手套的形狀。

☼ 標出手指關節線。

☼ 畫上指頭。

☼ 畫拇指丘線條。

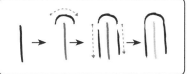

☼ 指頭就像「n」的形狀。

照著弧度一隻隻畫出來吧!

手背加上小點點,看起來會更柔軟喔!

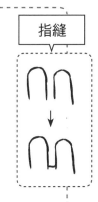

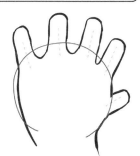

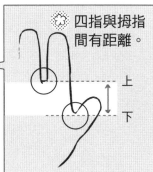

65

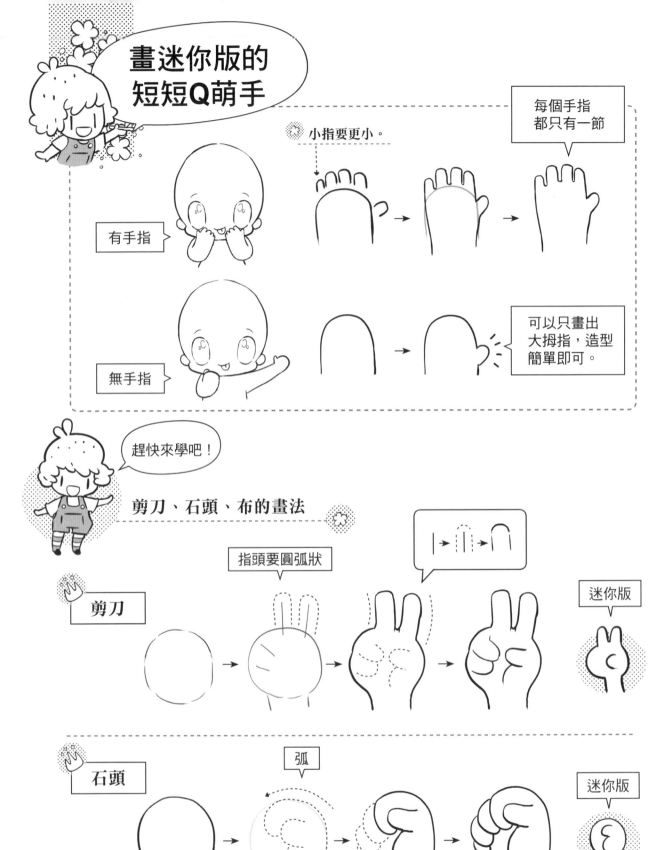

畫迷你版的
短短Q萌手

有手指

無手指

小指要更小。

每個手指
都只有一節

可以只畫出
大拇指,造型
簡單即可。

趕快來學吧!

剪刀、石頭、布的畫法

剪刀

指頭要圓弧狀

迷你版

石頭

弧

迷你版

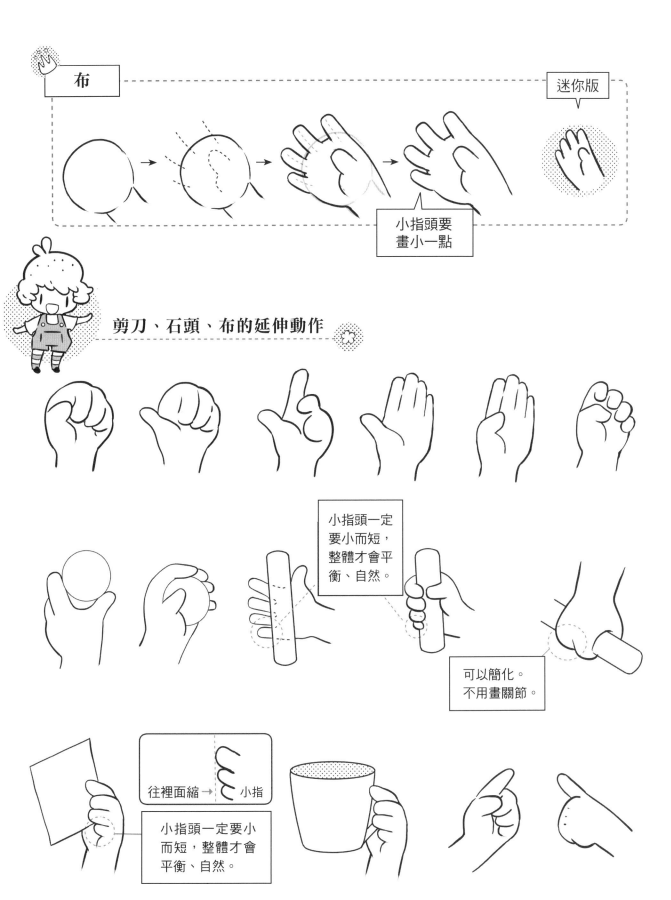

布

迷你版

小指頭要
畫小一點

剪刀、石頭、布的延伸動作

小指頭一定
要小而短,
整體才會平
衡、自然。

可以簡化。
不用畫關節。

往裡面縮 → 小指

小指頭一定要小
而短,整體才會
平衡、自然。

畫迷你版的
肉肉Q萌腿

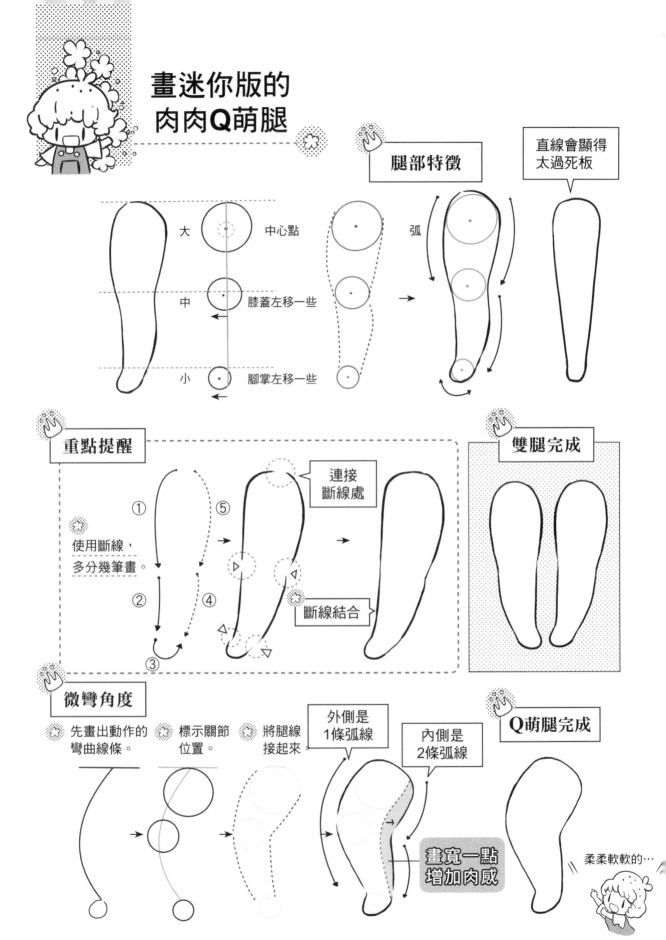

腿部特徵

直線會顯得太過死板

大　　中心點

中　　膝蓋左移一些

小　　腳掌左移一些

弧

重點提醒

使用斷線，多分幾筆畫。

① ② ③ ④ ⑤

連接斷線處

斷線結合

雙腿完成

微彎角度

先畫出動作的彎曲線條。

標示關節位置。

將腿線接起來

外側是1條弧線

內側是2條弧線

畫寬一點增加肉感

Q萌腿完成

柔柔軟軟的…

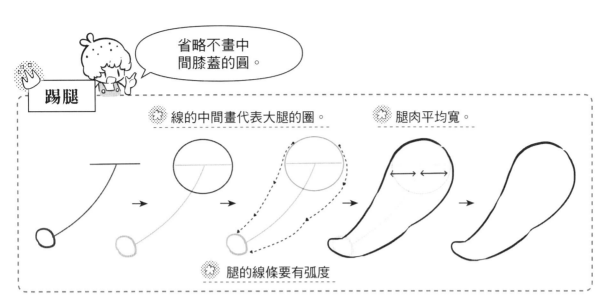

省略不畫中
間膝蓋的圓。

踢腿

線的中間畫代表大腿的圈。　　腿肉平均寬。

腿的線條要有弧度

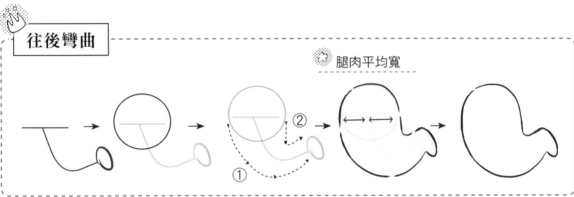

往後彎曲

腿肉平均寬

①
②

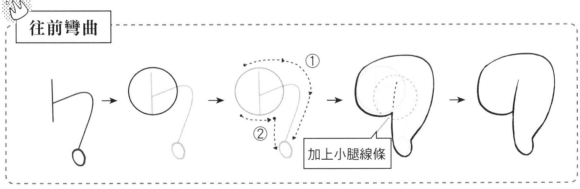

往前彎曲

①
②

加上小腿線條

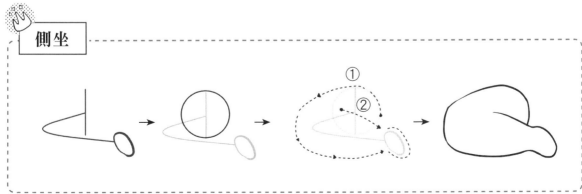

側坐

①
②

Q萌人
做不到的動作

Q萌人物只有2至3頭身，有些動作是做不到的。一起來看看是哪些動作吧！

正常人

手舉高時超過頭部。

Q萌人

摸不到頭

手短

這樣才顯得可愛呀！

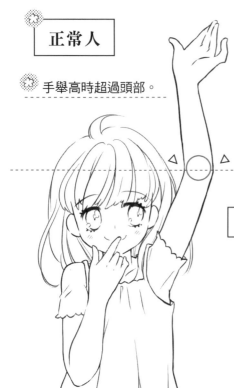

手臂活動範圍

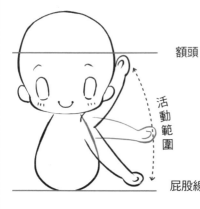

額頭

活動範圍

屁股線

踢腿範圍

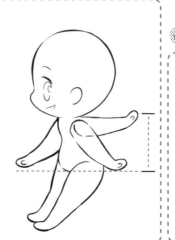

Q萌人物的基本體態

第21頁有介紹Q萌人物的骨架。身體為「I」型,上窄、下寬。

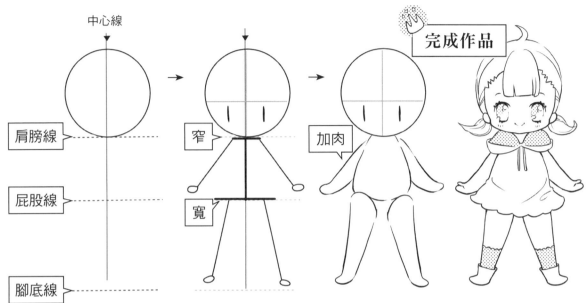

中心線

肩膀線

屁股線

腳底線

窄

寬

加肉

完成作品

手腳樣式變化

Q萌人物的四肢可以自由發揮,沒有特別限制。下面三種,作者是選用第一種。

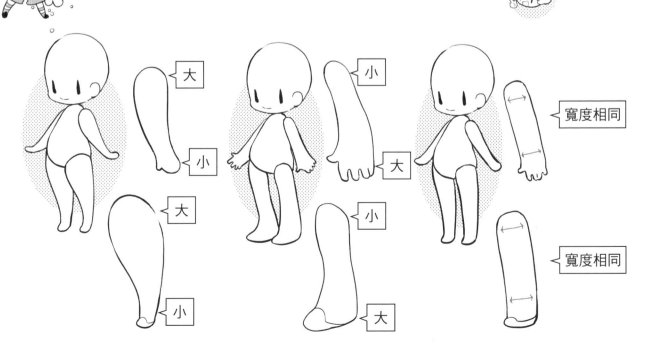

大

小

大

小

小

大

小

大

寬度相同

寬度相同

71

決定角色動作的主要方向

什麼是角色動作的主要方向？

當你想畫某個動作時，必須了解這個動作是如何擺動的。

一般的行走，手腳是交錯的。

歡呼的動作是雙手舉高。

行走

先畫出2.5頭身。

人行走時，身體會往前傾。

斜

站立

直

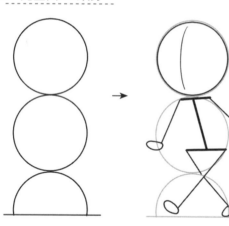

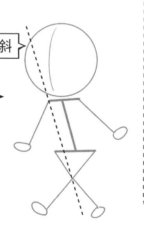

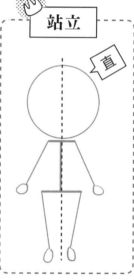

加上身體、手和腿部的線條。

修成你喜歡的粗細。

畫上衣服。

完成

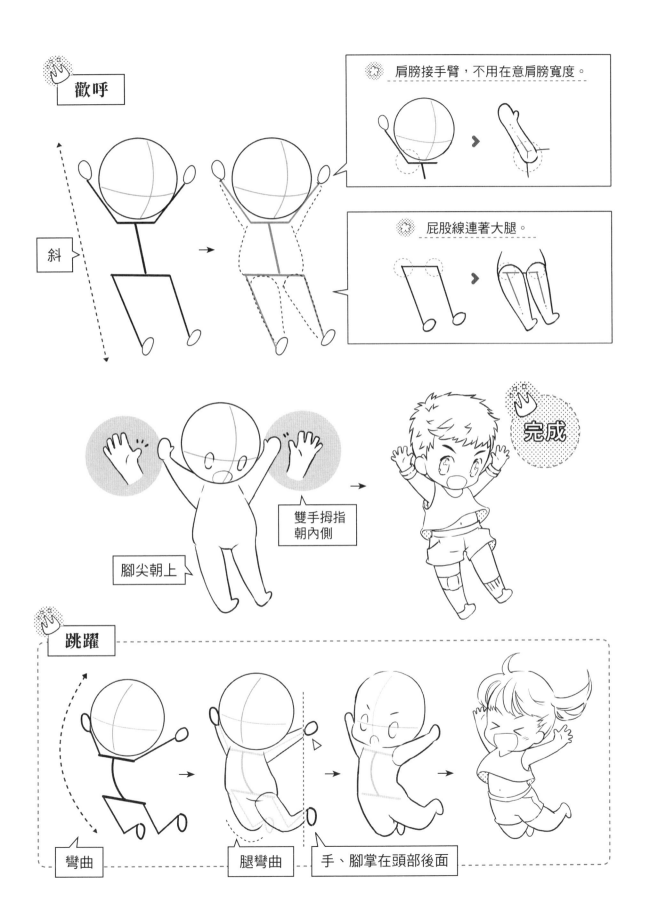

歡呼

肩膀接手臂，不用在意肩膀寬度。

屁股線連著大腿。

雙手拇指
朝內側

腳尖朝上

完成

跳躍

彎曲

腿彎曲

手、腳掌在頭部後面

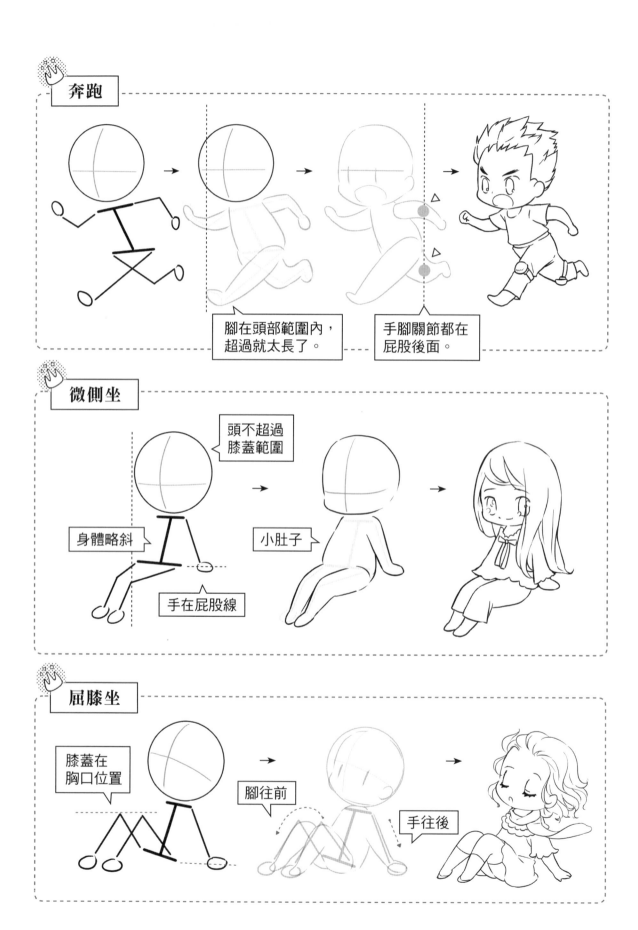

奔跑

腳在頭部範圍內，超過就太長了。

手腳關節都在屁股後面。

微側坐

頭不超過膝蓋範圍

身體略斜

小肚子

手在屁股線

屈膝坐

膝蓋在胸口位置

腳往前

手往後

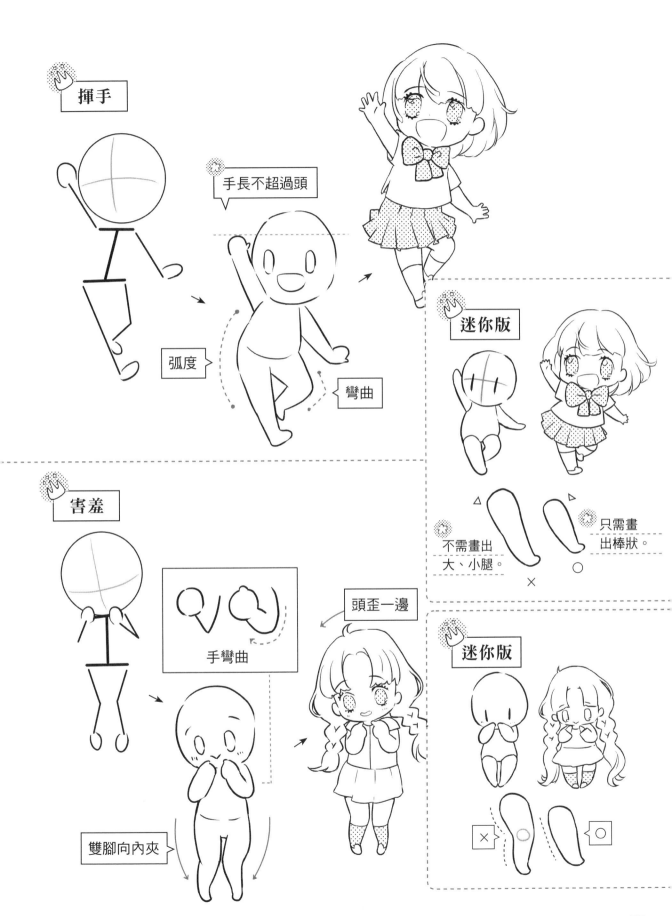

揮手

手長不超過頭

弧度

彎曲

迷你版

不需畫出
大、小腿。

只需畫
出棒狀。

×

害羞

手彎曲

頭歪一邊

迷你版

雙腳向內夾

×

75

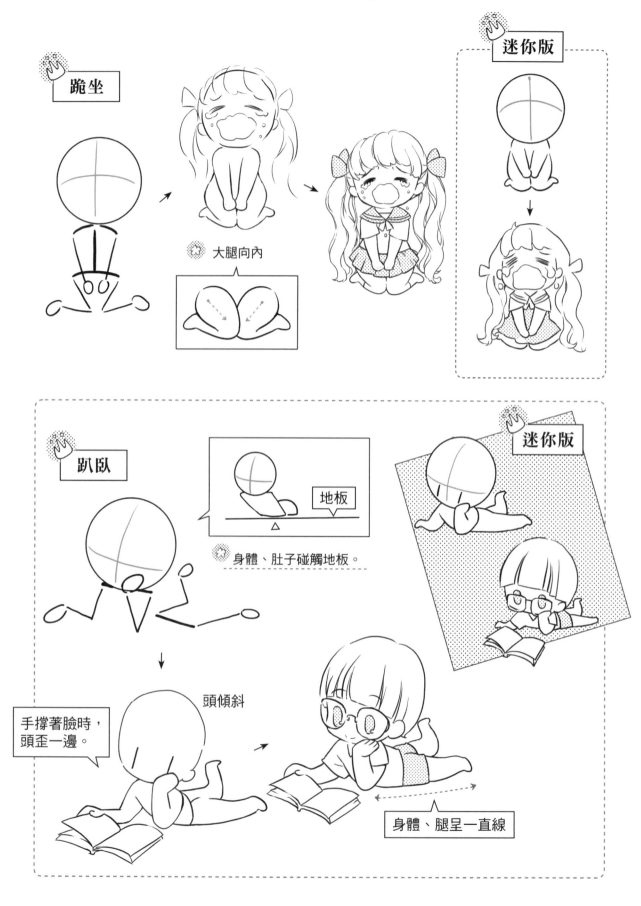

跪坐

大腿向內

迷你版

趴臥

地板

身體、肚子碰觸地板。

迷你版

手撐著臉時，
頭歪一邊。

頭傾斜

身體、腿呈一直線

扶膝坐姿

這裡我們可以先畫腿，膝蓋在胸口高度。

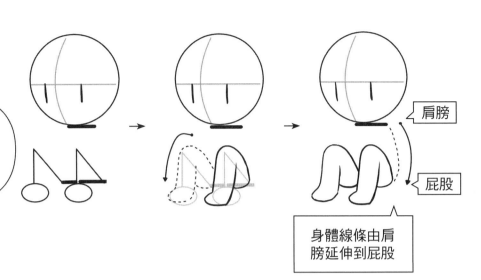

肩膀

屁股

身體線條由肩膀延伸到屁股

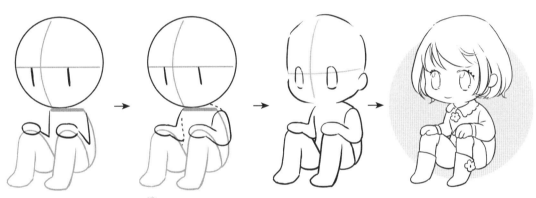

先畫出手掌，再畫彎曲的手臂。

加上肉肉。

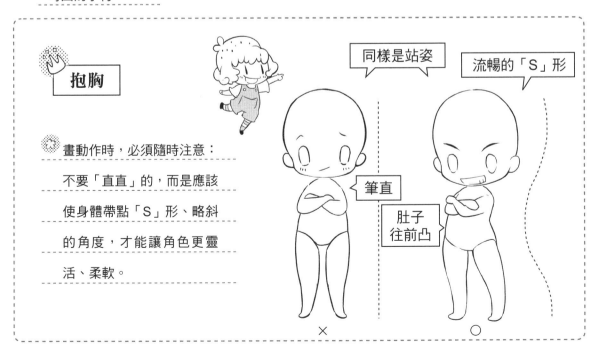

抱胸

畫動作時，必須隨時注意：

不要「直直」的，而是應該

使身體帶點「S」形、略斜

的角度，才能讓角色更靈

活、柔軟。

同樣是站姿

流暢的「S」形

筆直

肚子往前凸

×

○

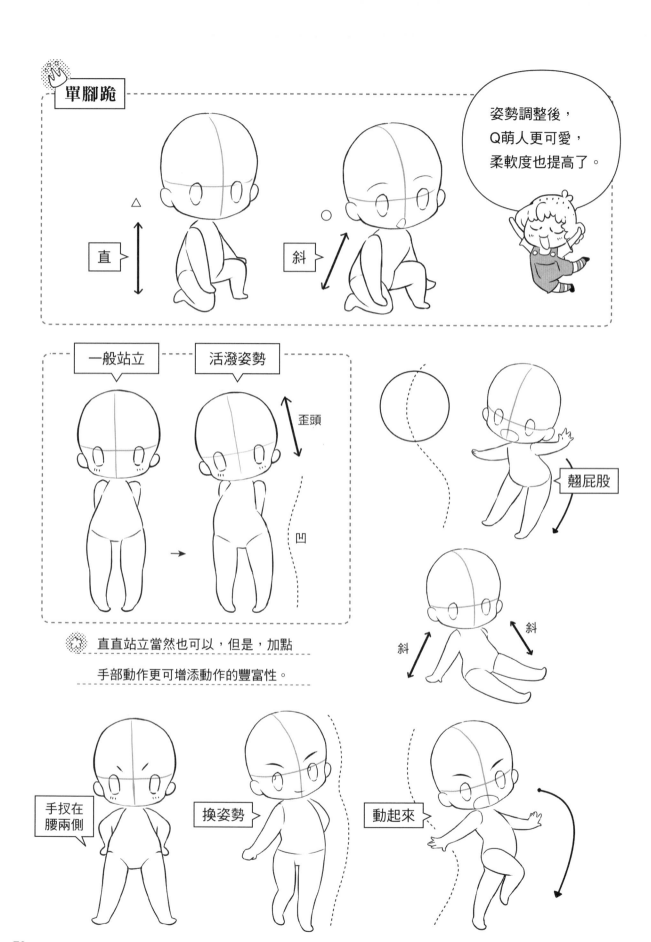

單腳跪

直

斜

姿勢調整後，
Q萌人更可愛，
柔軟度也提高了。

一般站立

活潑姿勢

歪頭

凹

直直站立當然也可以，但是，加點
手部動作更可增添動作的豐富性。

翹屁股

斜

斜

手扠在
腰兩側

換姿勢

動起來

Q萌姿勢 可以很多樣

狂奔

轉頭

帥氣坐姿

人物姿勢 該怎麼畫才好？

我對很多姿勢都沒概念，也不知道怎麼畫，該怎麼辦呢？

很簡單，生活周遭就有許多可以用來參考的對象喲！

報章雜誌	商家型錄	網路搜尋	拍攝的照片
服裝、美妝雜誌裡有許多時尚人物可以參考。	一般都會出現人物，特別是服飾店。	搜尋「人體動作」就會出現相當多資料呢！	你的手機照片裡一定有許多人，這些都是你的資料庫。

自己照鏡子擺各種姿勢和動作。

觀察家人、同學或同事。

路人也是你的參考對象。

如何將照片人物Q版化？

要怎麼樣才能將實際人物Q版化呢？看到喜歡的動作該怎麼做才好？

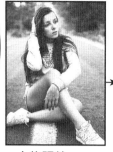

人物照片

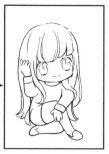

Q版

直接看著照片畫？

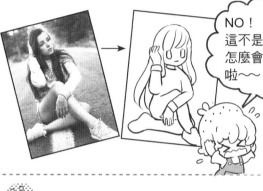

NO！
這不是Q版！
怎麼會這樣啦～

目標

由於照片是正常版人物，很容易影響你的判斷，所以直接看照片很難正確的畫出Q版來喔！

人物照片Q版化的步驟

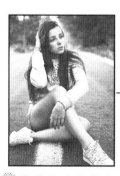

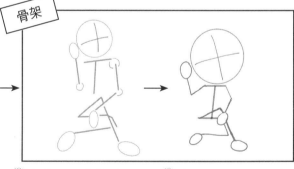

骨架

別忘了！
Q版只有
2.5頭身！

◇ 準備你喜歡的人物動作照片。

◇ 畫出照片人物的頭、手、身體和關節。

◇ 參照關節位置，畫出Q版人物的骨架。

◇ 畫輪廓、五官、頭髮、衣服以及配件。

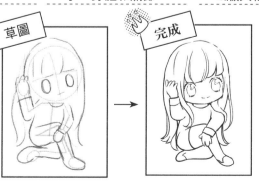

草圖

完成

接下來，讓我們實際操作如何看著照片、畫出骨架吧！

GO！

畫出照片人物骨架的方法

✿ **方法1**

邊看照片邊畫。

畫出大概位置即可。

✿ **方法2**

準備一張較薄的紙放在照片上面，照著描出骨架位置。

骨架重點標示

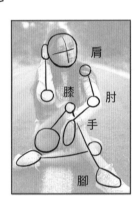

肩
膝
肘
手
腳

✿ 關節是主要標示範圍。像是：肩膀、手肘、膝蓋、屁股、手和腳掌。

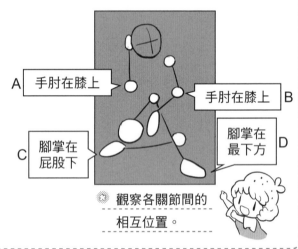

A 手肘在膝上

B 手肘在膝上

C 腳掌在屁股下

D 腳掌在最下方

✿ 觀察各關節間的相互位置。

製作Q骨架

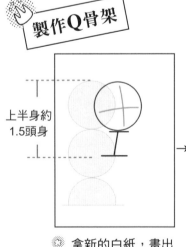

上半身約1.5頭身

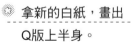

✿ 拿新的白紙，畫出Q版上半身。

關節位置參考圖

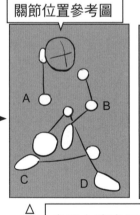

A B
C D

△ 參照左邊畫好的骨架，畫出相對的關節位置。

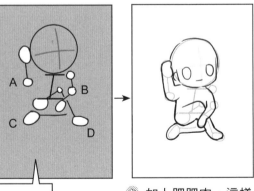

A B
C D

✿ 加上肥肥肉，這樣就畫出大致的Q版人物動作囉！

簡單Q版化的重要步驟

◎ **重點回顧**

看照片畫Q版人物難度頗高，先畫出骨架來當作參考，

會容易許多。這樣，你就可以畫出各式各樣喜歡的動作了。

照片	人物骨架	Q版骨架	Q版動作完成
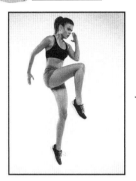	→ 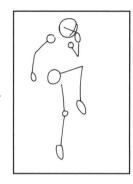	→ 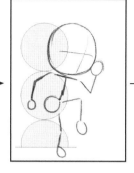	→ 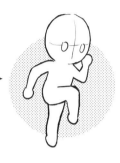
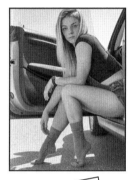	→ 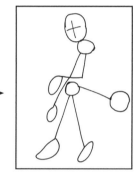	→ 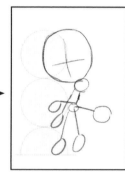	→ 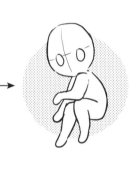
自己想像動作 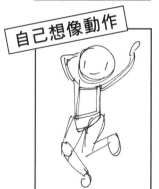	→ 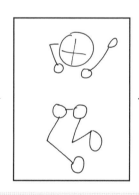	→ 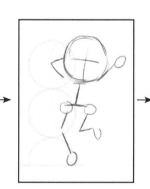	→

重點複習

難度高

 ×

◎ 照片　◎ Q萌人

簡單完成

 → 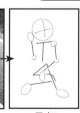 → 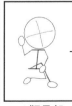 →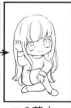

◎ 照片　◎ 骨架　◎ Q版骨架　◎ Q萌人

只要多兩個步驟，就能輕易畫出照片裡的人物動作喲～～

衣服、飾品 Q版化

一樣不能直接畫到人物上喔！
否則容易變形。

每個配件都單獨畫。

衣服、配件都可以用
各種形狀組成,是較
容易上手的部分。

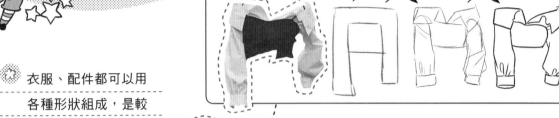

長方形

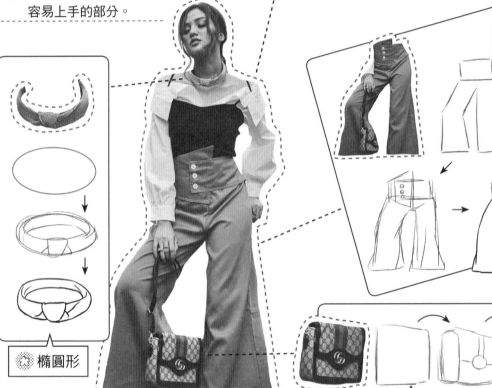

長方形

橢圓形

方形

畫上衣服前,
必須先把人物
畫得好看。請用
前面教的方法
畫出來吧!

幫Q萌人穿上衣服

先畫好身體，再加上配件，這樣配件就不會忽大忽小。

 畫好的人體 → 畫上服裝和配件 → 細部描繪、調整完成。

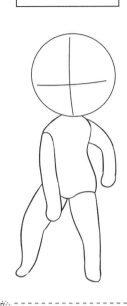

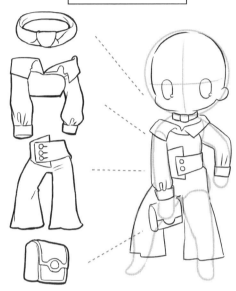

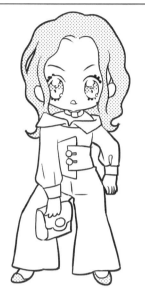

簡化後的配件範例

巨大化配件萌上加萌

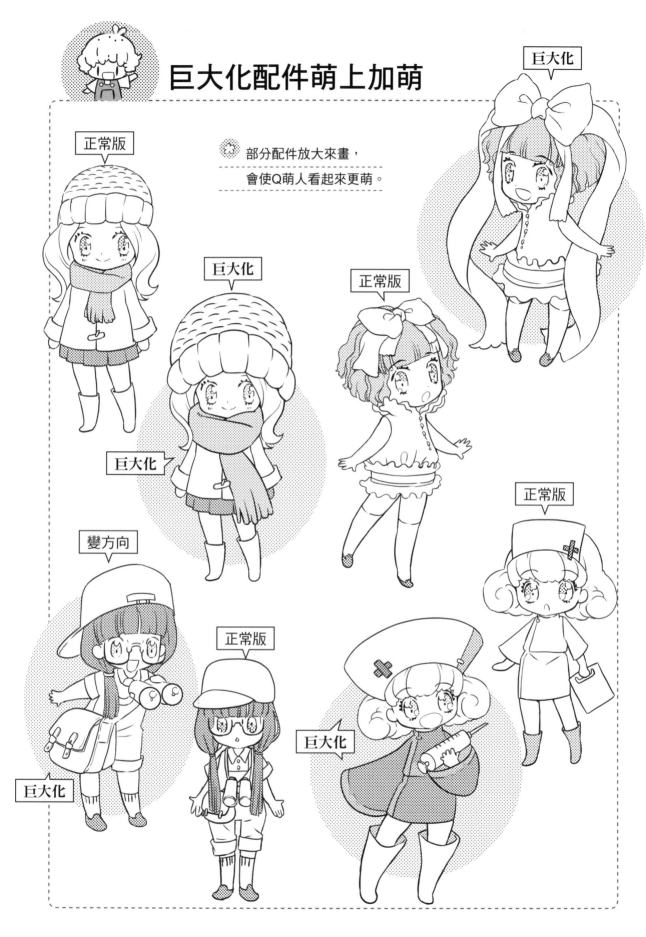

部分配件放大來畫，
會使Q萌人看起來更萌。

正常版

巨大化

巨大化

巨大化

正常版

巨大化

正常版

變方向

正常版

巨大化

巨大化

創建角色的方法

當你會畫Q萌人後，一定會不停的畫，然而，再過一陣子後，你會發現……

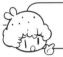

畫的人物都大同小異

◎ 雖然平常塗鴉都很開心，可是畫出來的人都長得差不多耶……

都是大頭。

大頭

衣服都沒創意。

我也不想這樣……

只會隨性畫

◎ 畫到一半時往往不知道怎麼畫下去。

自己都不知道到底想要畫什麼……

要解決這些問題，首先要設定 人 物 主 題

◎ 一旦有主題，就容易畫出各式各樣的角色。而設定主題，就像我們寫作文，得先有一個題目和方向。

主題範例

迷你裁縫師

不需想得太複雜，只要先有個簡單的方向就可以了。

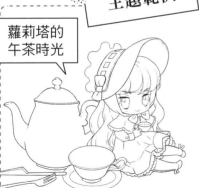

蘿莉塔的午茶時光

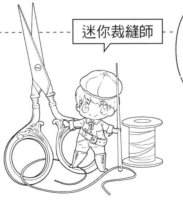

◎ 接下來，我們就來學習如何畫出有主題性的Q萌人吧！

學園生活

果物擬人化

GO！

設定主題

小紅帽

設定你熟悉的主題就會更容易畫唷！

思考一下，小紅帽身上穿什麼？心情如何？要去哪裡？思考的細節越多，畫面越容易浮現在腦海中。不需給自己壓力，想得到的就筆記一下，想不到也沒關係，可以事後再補上。

心情：開心
配件：紅色連帽披風、提籃、長靴
頭髮：雙辮子
其他：……

不知道東西長什麼樣子時，記得找資料來參考喔！

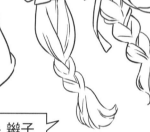

不同款式的披風、辮子

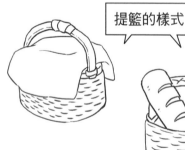

提籃的樣式

髮飾

靴子會有哪些種類呢？

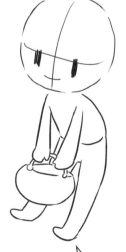

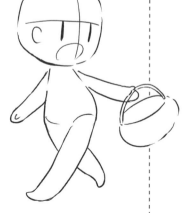

構思開心的表情與動作

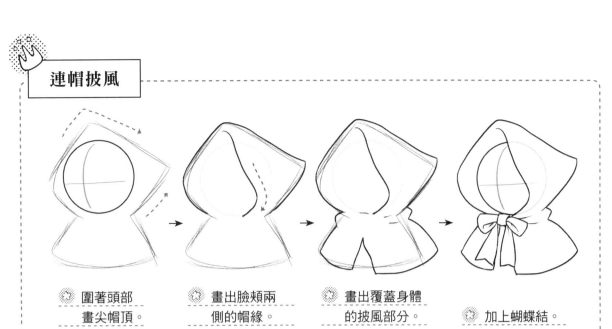

連帽披風

❀ 圍著頭部
畫尖帽頂。

❀ 畫出臉頰兩
側的帽緣。

❀ 畫出覆蓋身體
的披風部分。

❀ 加上蝴蝶結。

蝴蝶結

❀ 緞帶尾端加點波浪。

圓

❀ 邊緣畫成弧狀,比較有立體感。

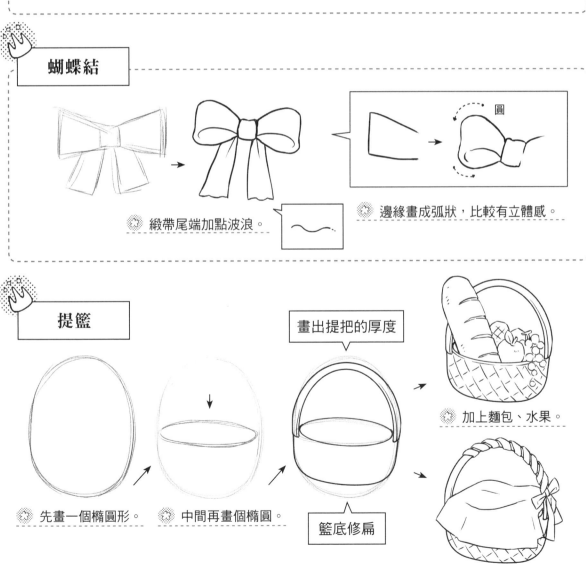

提籃

畫出提把的厚度

❀ 加上麵包、水果。

❀ 先畫一個橢圓形。

❀ 中間再畫個橢圓。

籃底修扁

❀ 修飾提把、蓋上布巾。

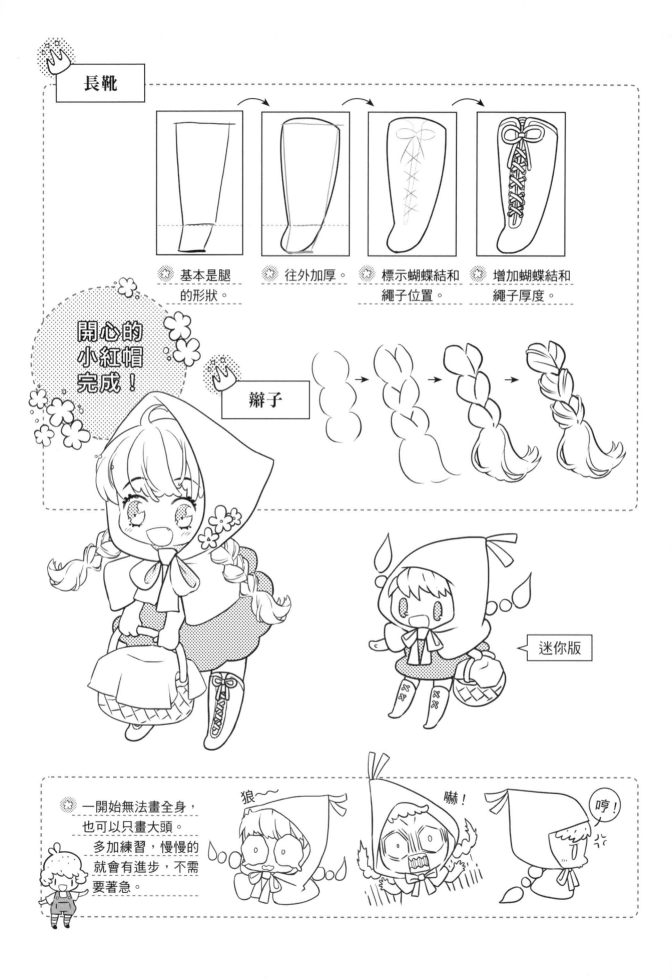

長靴

※ 基本是腿
的形狀。

※ 往外加厚。

※ 標示蝴蝶結和
繩子位置。

※ 增加蝴蝶結和
繩子厚度。

開心的
小紅帽
完成！

辮子

迷你版

※ 一開始無法畫全身，
也可以只畫大頭。
多加練習，慢慢的
就會有進步，不需
要著急。

狼～

嚇！

哼！

✏ 畫出你的創意吧！

描我喔～～

辮子

連帽披風

衣服

提籃

長靴

實際畫才知道

🌀 動手描，就像練習寫字，
能讓你的手記得畫線條的感覺。

這裡是靈感參考區喔！

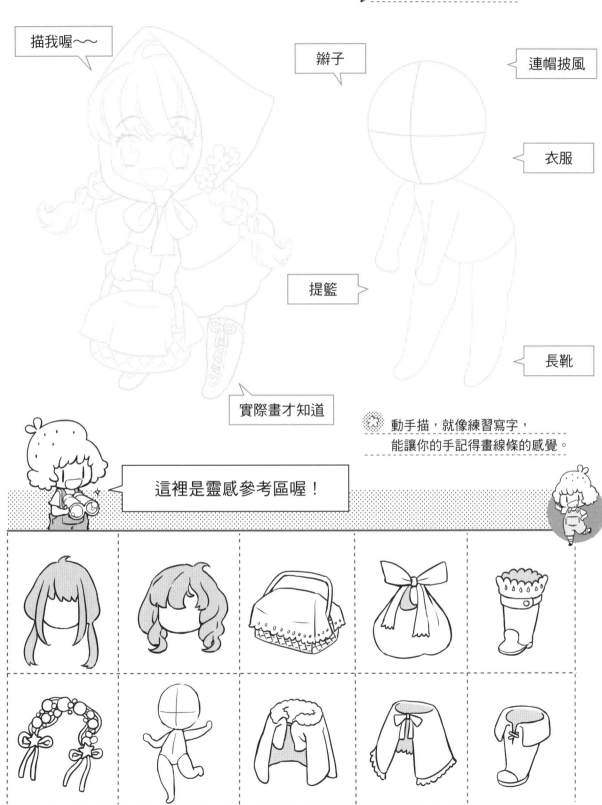

設定主題
白雪公主

多查看故事
能增加畫圖靈感。

情境：跟母后討論服裝
配件：皇冠、禮服、
　　　飾品
其他：小矮人、
　　　人物動作……

可以依照故事情節畫，也可以天馬行空。
這裡是設定母后跟白雪公主討論外出穿的
禮服。是溫馨還是邪惡，由你決定！

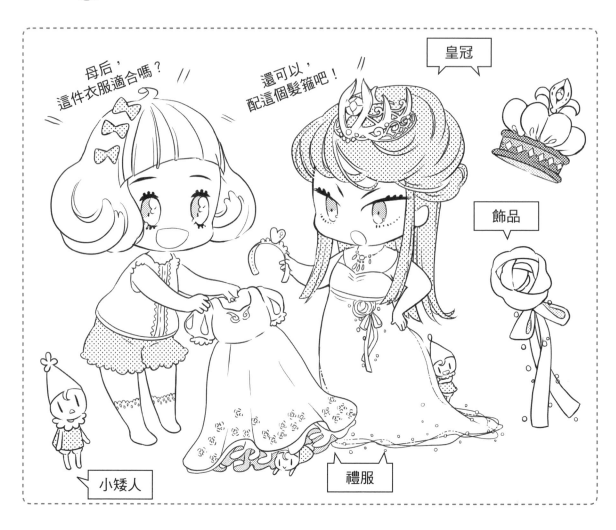

母后，
這件衣服適合嗎？

還可以，
配這個髮箍吧！

皇冠

飾品

小矮人

禮服

華麗皇冠

◎ 加寬線條。

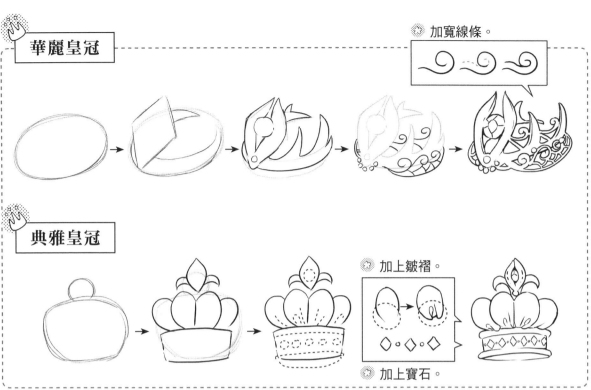

典雅皇冠

◎ 加上皺褶。

◎ 加上寶石。

公主袖禮服

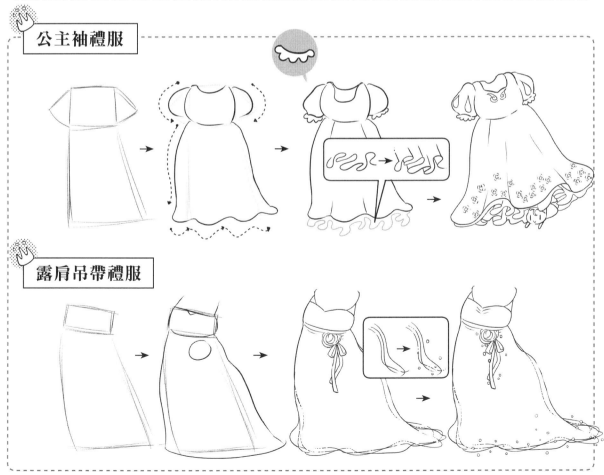

露肩吊帶禮服

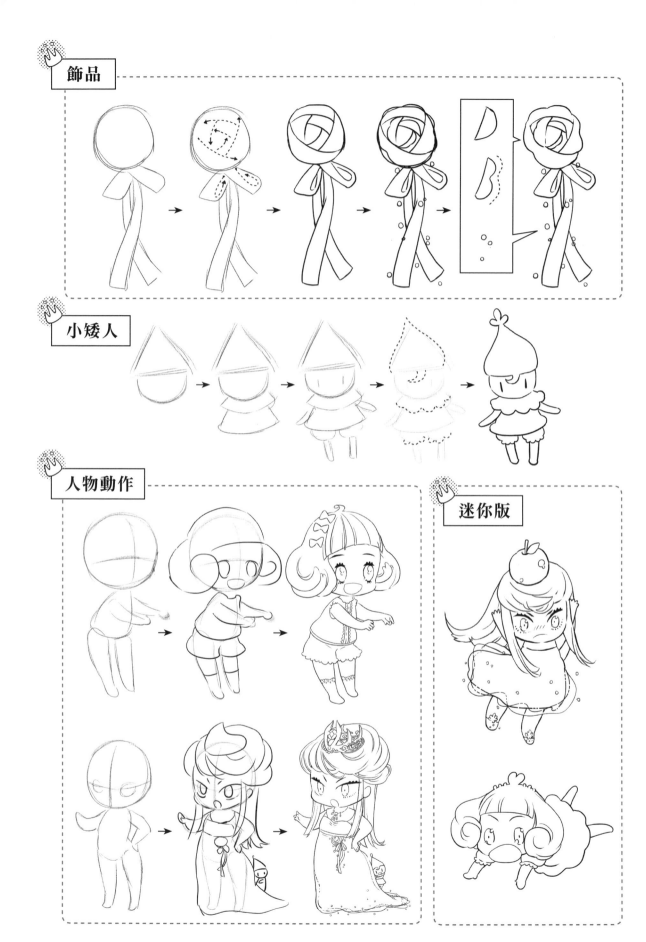

飾品

小矮人

人物動作

迷你版

描描創作區

描～～我！

畫出你心中的白雪公主

還不快描

這裡是靈感參考區喔！

你想畫的母后……

不好好畫，母后會……

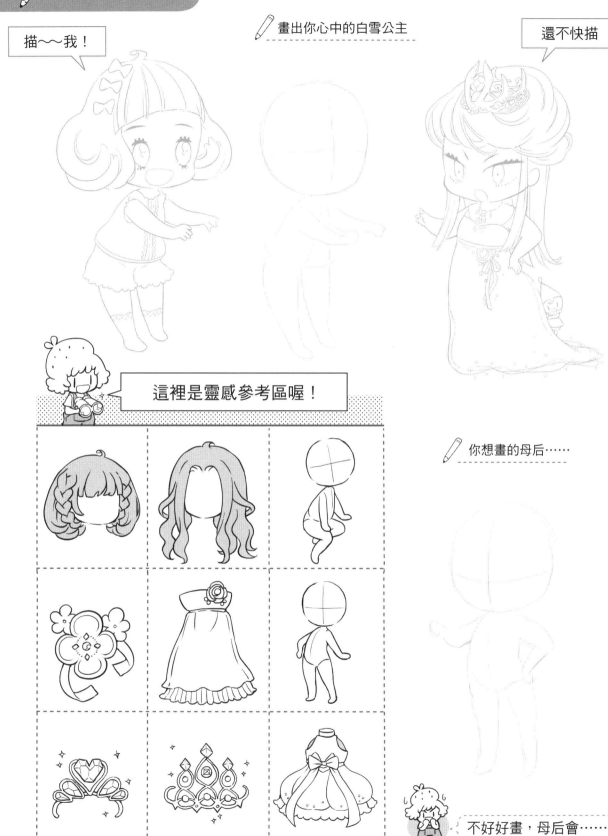

愛麗絲夢遊仙境

這個童話裡出現許多角色與物品，能豐富畫面，是非常好發揮的主題。

愛麗絲在瓶子裡悠閒的看書，兔子、懷表和撲克牌陪在旁邊。

☼ 畫了瓶子就想會到花，所以畫了一朵花。

希望在晴空下看書，就畫了雲朵表達悠閒感。

瓶子裡的奇幻世界

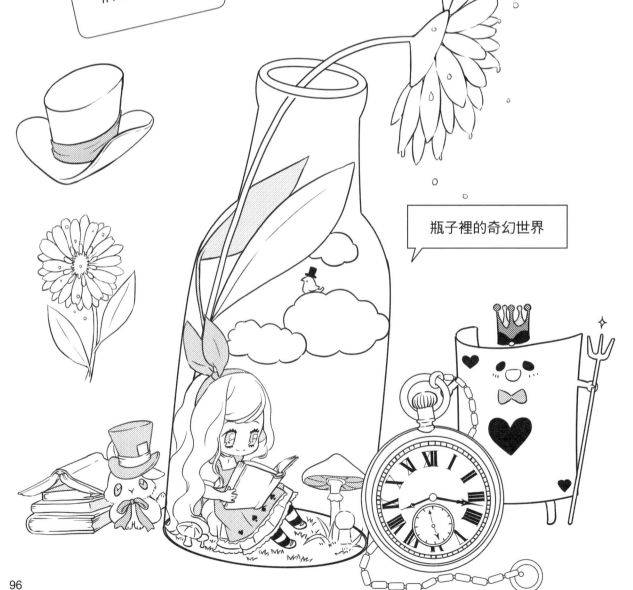

禮帽

花朵

兔子

懷表

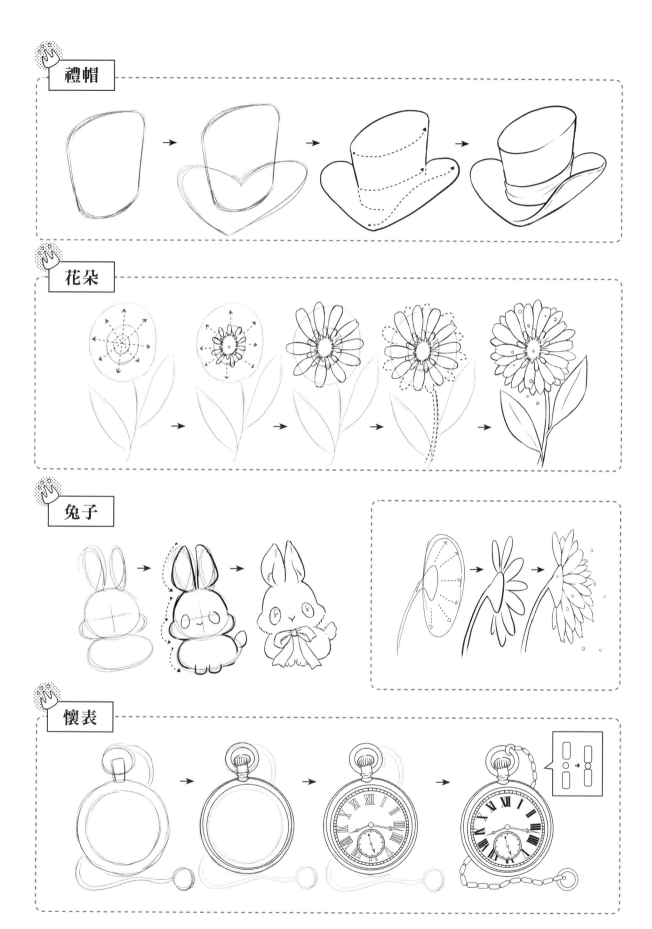

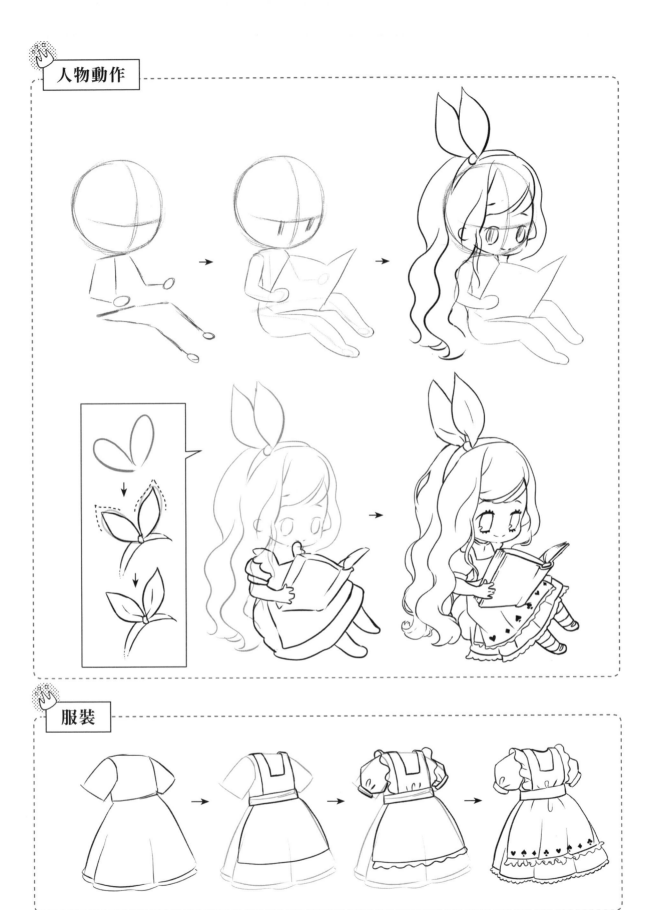

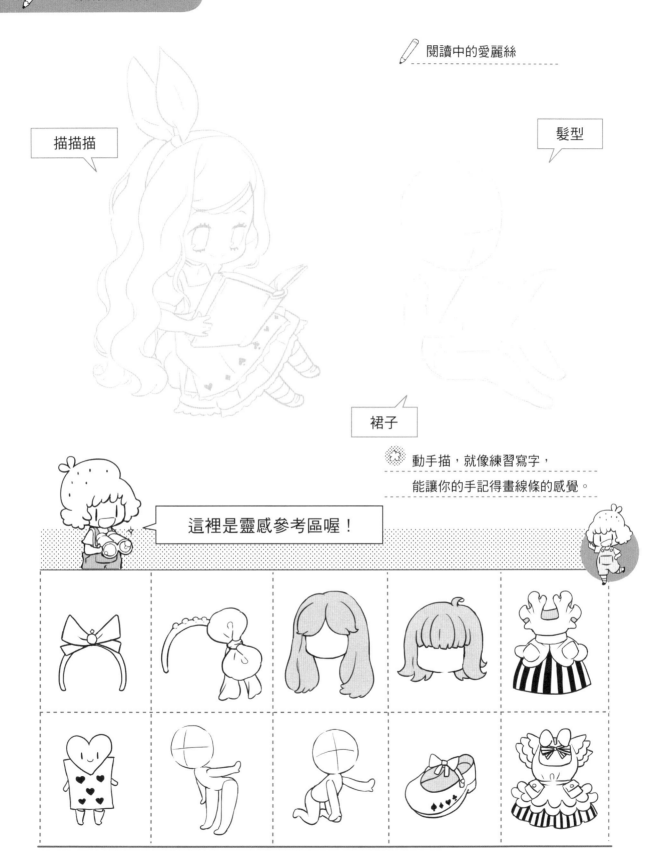

✏️ 描描創作區

✏️ 閱讀中的愛麗絲

描描描

髮型

裙子

☼ 動手描，就像練習寫字，
能讓你的手記得畫線條的感覺。

這裡是靈感參考區喔！

設定主題
蘿莉塔

蘿莉塔的世界既夢幻又暗黑。滿滿的蕾絲及蝴蝶結,元素很獨特,畫起來會很有成就感。

穿戴著有很多蕾絲、蝴蝶結的古典帽子與蓬蓬裙洋裝,享受美味下午茶,手鏡、茶具組是必備的。

蘿莉塔造型的服裝,日常生活中並不常見,建議上網查詢,了解正確的服裝樣式。

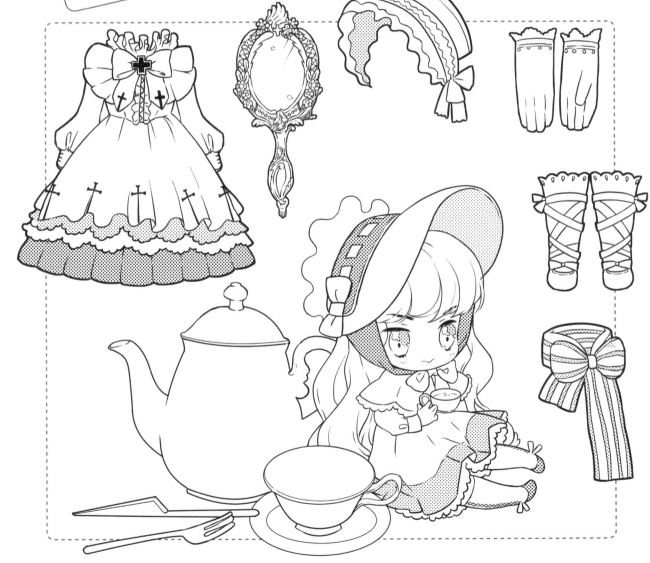

古典帽

雕花手鏡

洋裝

長蓬袖

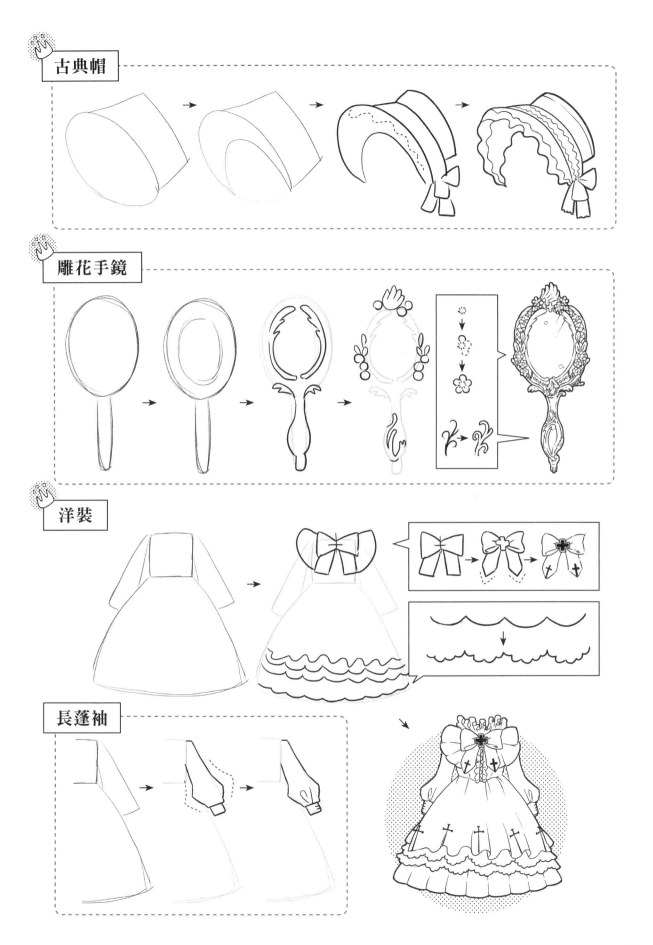

蝴蝶結

短蓬袖

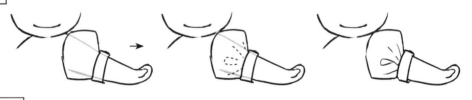

各式袖子

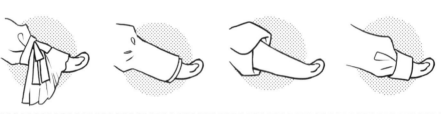

小提包

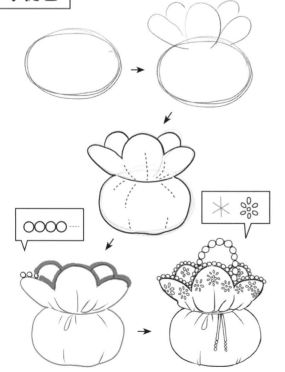

迷你版

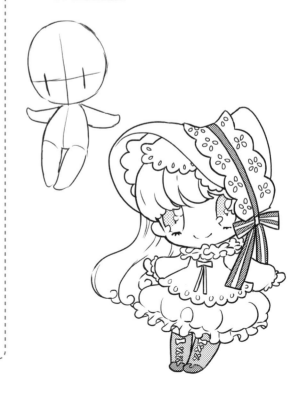

解析 各式裙襬畫法

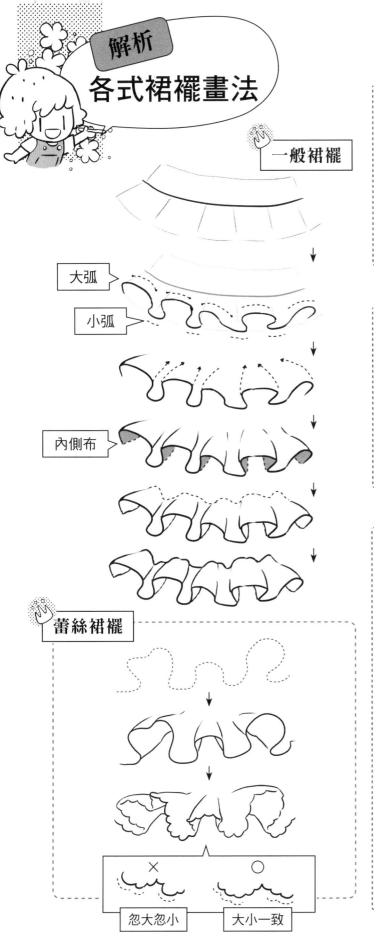

一般裙襬

大弧
小弧

內側布

蕾絲裙襬

× 忽大忽小
○ 大小一致

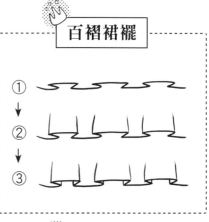

百褶裙襬

① → ② → ③

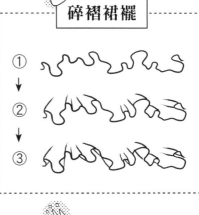

碎褶裙襬

① → ② → ③

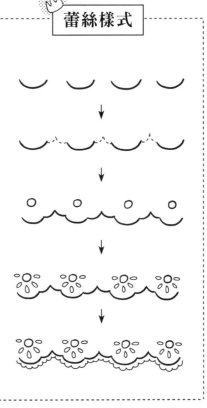

蕾絲樣式

不描我嗎？

傲嬌蘿莉塔♥

帽子

衣服

鞋子

這裡是靈感參考區喔！

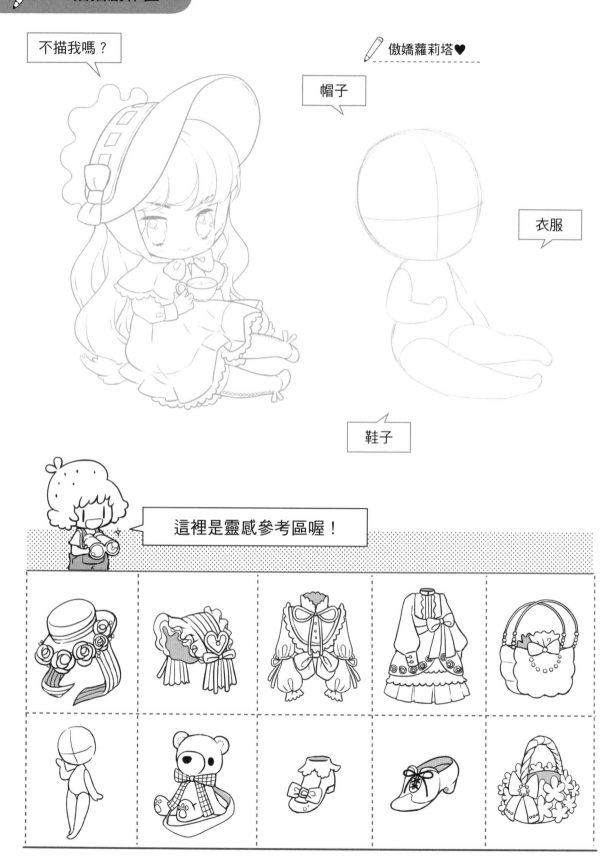

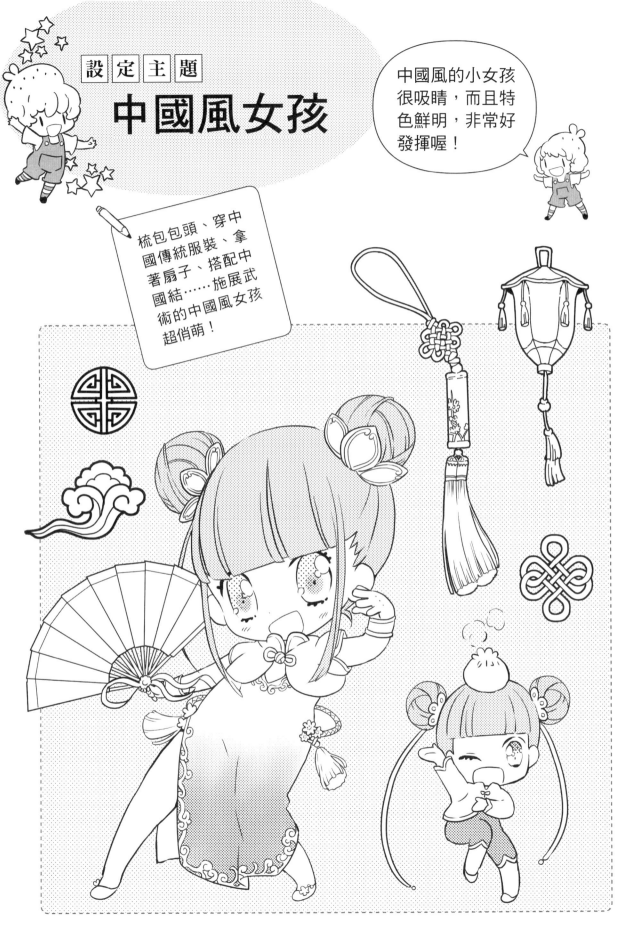

設定主題
中國風女孩

中國風的小女孩很吸睛,而且特色鮮明,非常好發揮喔!

梳包包頭、穿中國傳統服裝、拿著扇子、搭配中國結……施展武術的中國風女孩超俏萌!

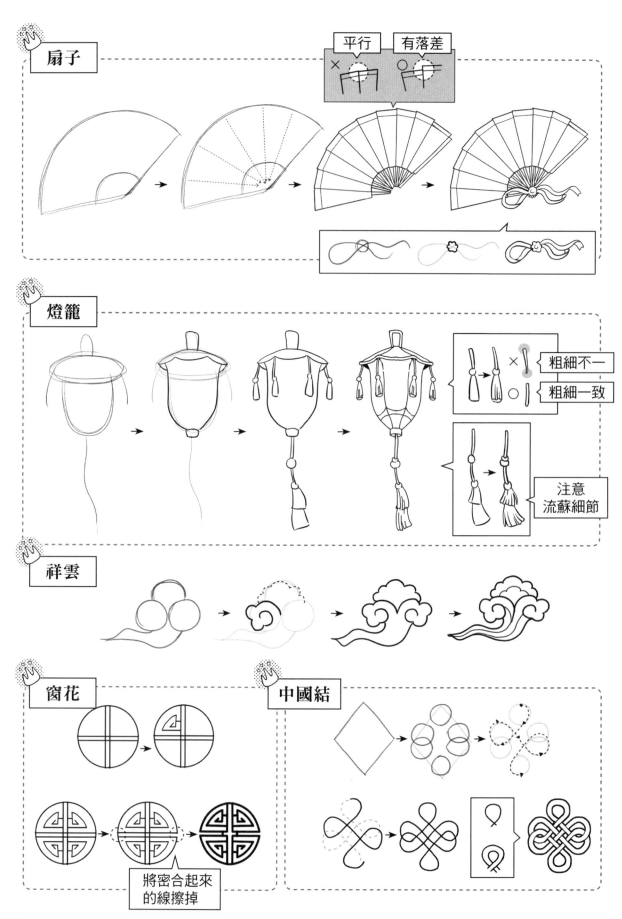

扇子

平行　有落差

燈籠

粗細不一
粗細一致

注意
流蘇細節

祥雲

窗花

中國結

將密合起來
的線擦掉

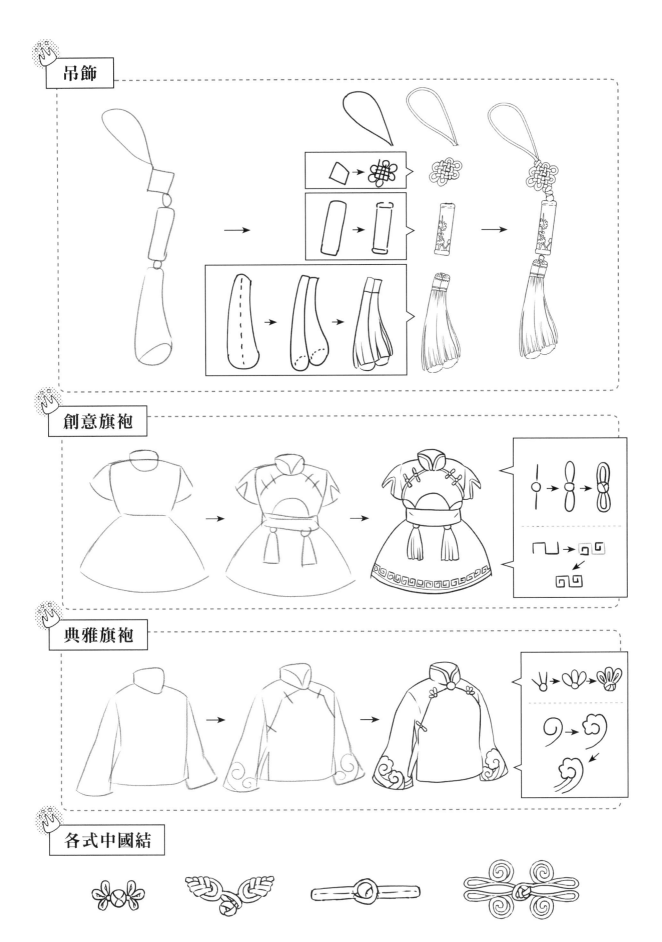

吊飾

創意旗袍

典雅旗袍

各式中國結

中國功夫招式

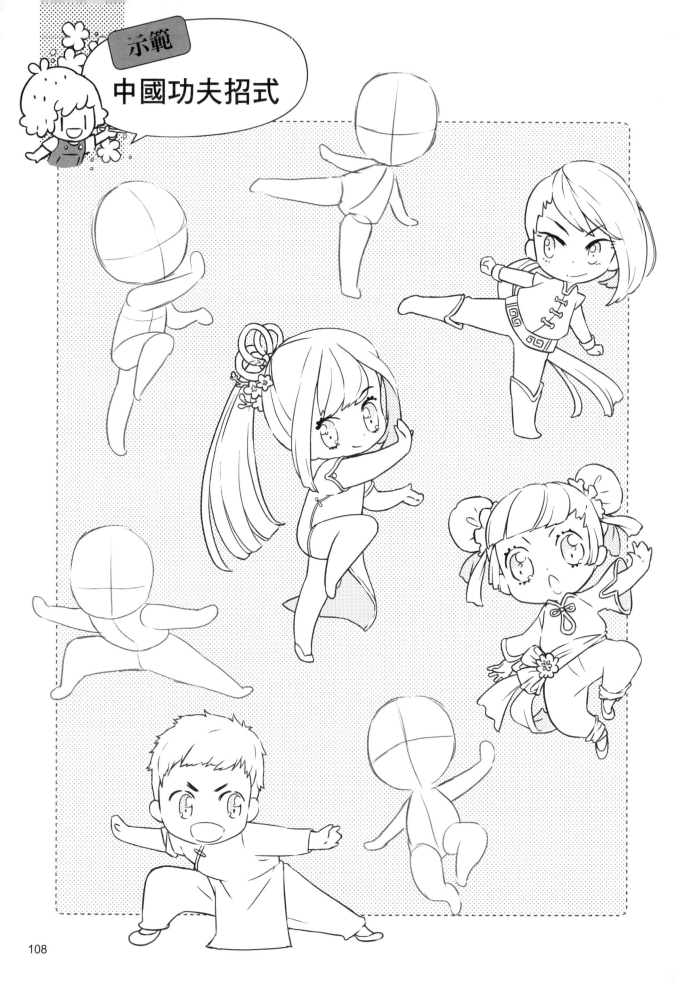

✏️ 中國風女孩英姿煥發

來描喲～～

可愛髮髻

拿個武器

小物是亮點

帥氣服裝

這裡是靈感參考區喔！

日系萌妹

日本和服或浴衣非常有民族特色，我們從影視、動畫、漫畫中也常見到。只要注意小細節，就能畫出日本風十足的服飾唷！

穿戴華麗頭飾跟和服的女孩，手拿小提包、燈籠或面具，準備去參加祭典囉！

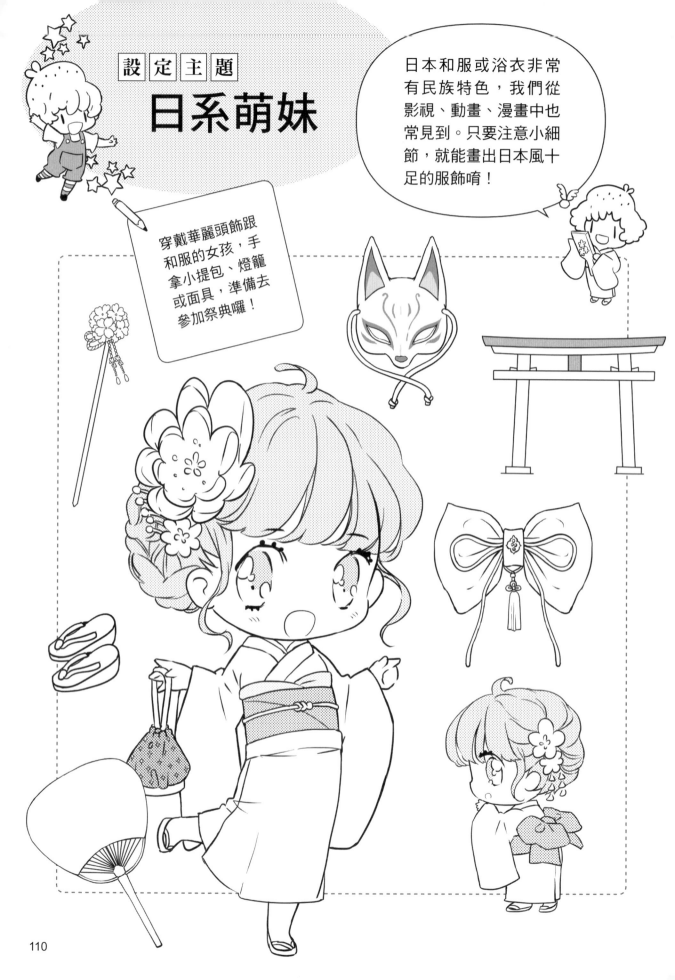

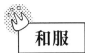

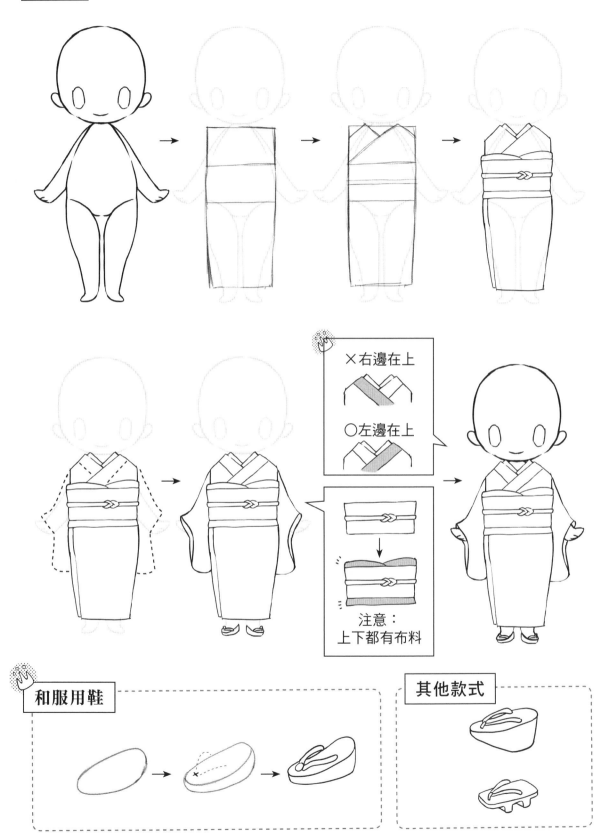

×右邊在上

○左邊在上

注意：
上下都有布料

和服用鞋

其他款式

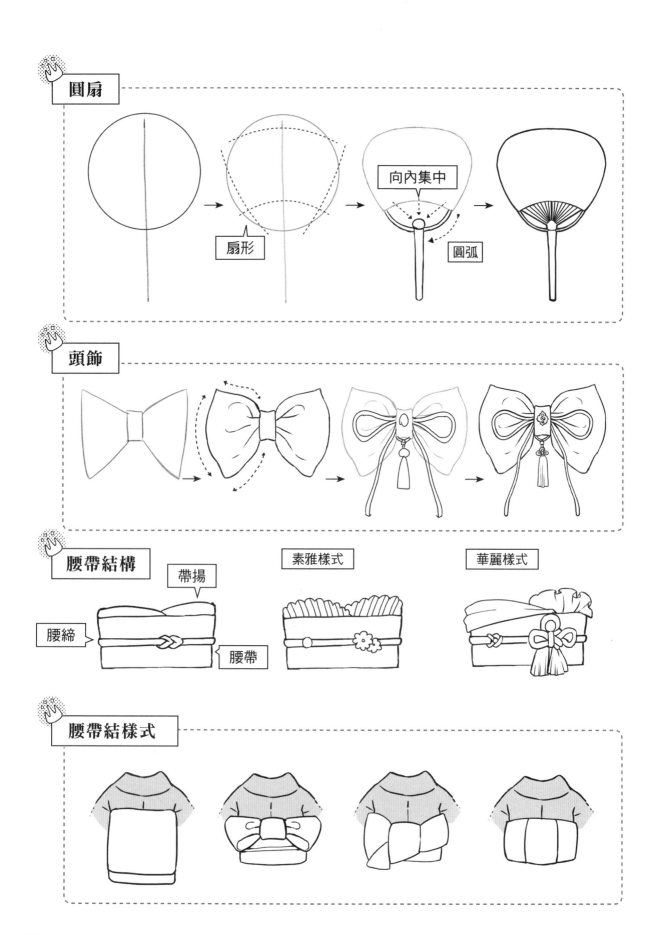

圓扇

扇形

向內集中

圓弧

頭飾

腰帶結構

帶揚

腰締

腰帶

素雅樣式

華麗樣式

腰帶結樣式

112

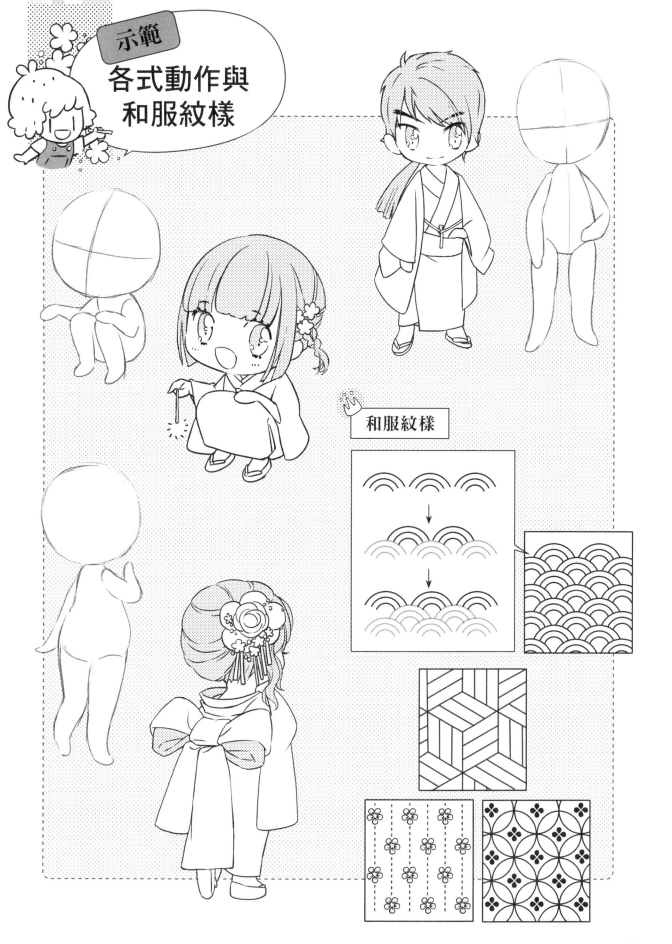

示範
各式動作與
和服紋樣

和服紋樣

賞櫻的和服小女孩

快來描一下！

髮型

小物

和服

這裡是靈感參考區喔！

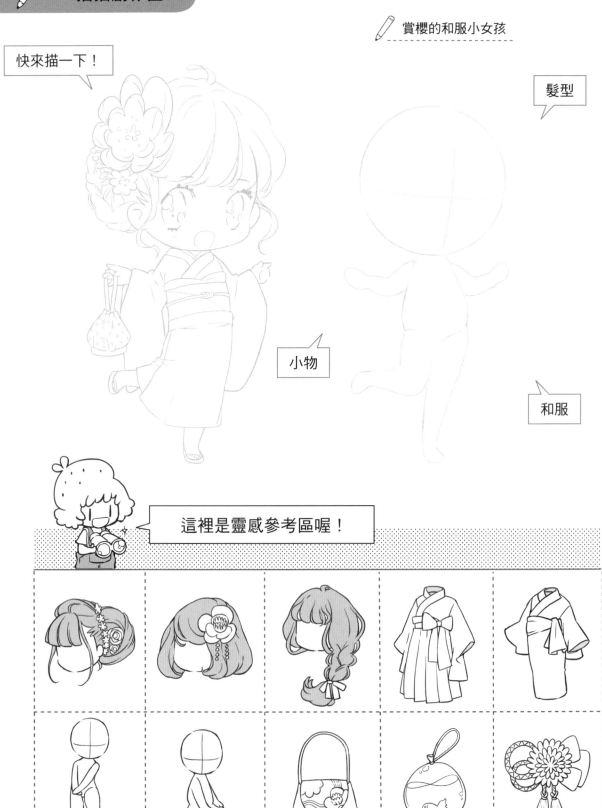

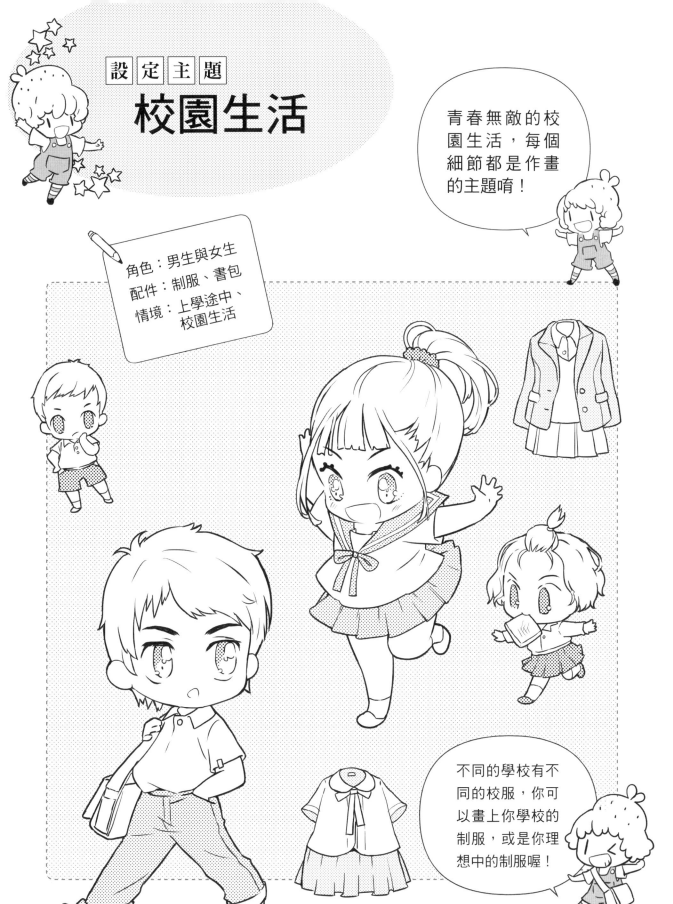

設定主題
校園生活

青春無敵的校園生活,每個細節都是作畫的主題唷!

角色:男生與女生
配件:制服、書包
情境:上學途中、校園生活

不同的學校有不同的校服,你可以畫上你學校的制服,或是你理想中的制服喔!

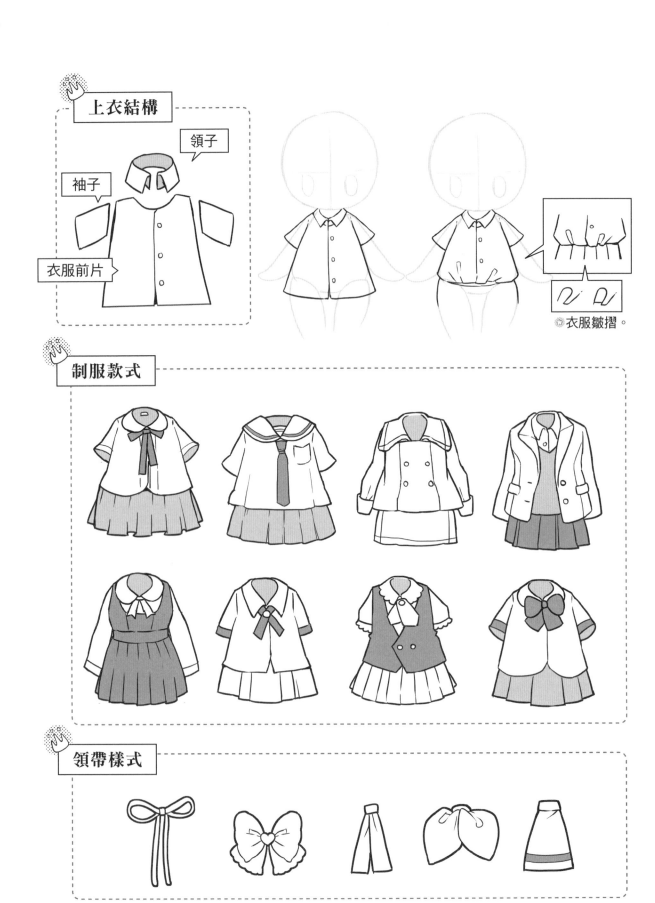

上衣結構

領子

袖子

衣服前片

◎衣服皺摺。

制服款式

領帶樣式

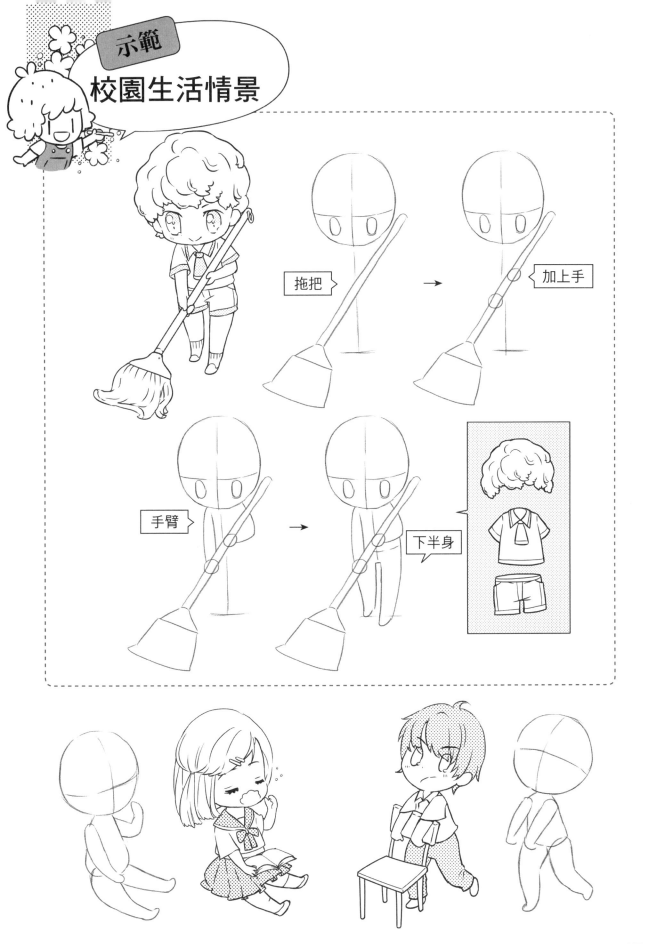

示範
校園生活情景

拖把 → 加上手

手臂 → 下半身

我的學生時代

描看看

男女都行

別忘了書包

動手描，就像練習寫字，
能讓你的手記得畫線條的感覺。

這裡是靈感參考區喔！

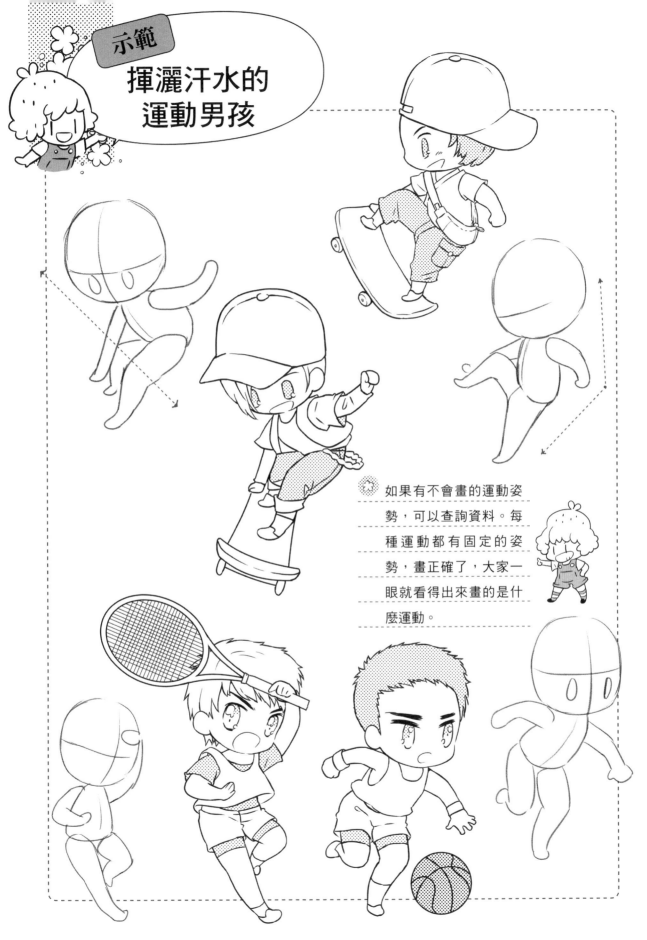

示範
揮灑汗水的運動男孩

如果有不會畫的運動姿勢,可以查詢資料。每種運動都有固定的姿勢,畫正確了,大家一眼就看得出來畫的是什麼運動。

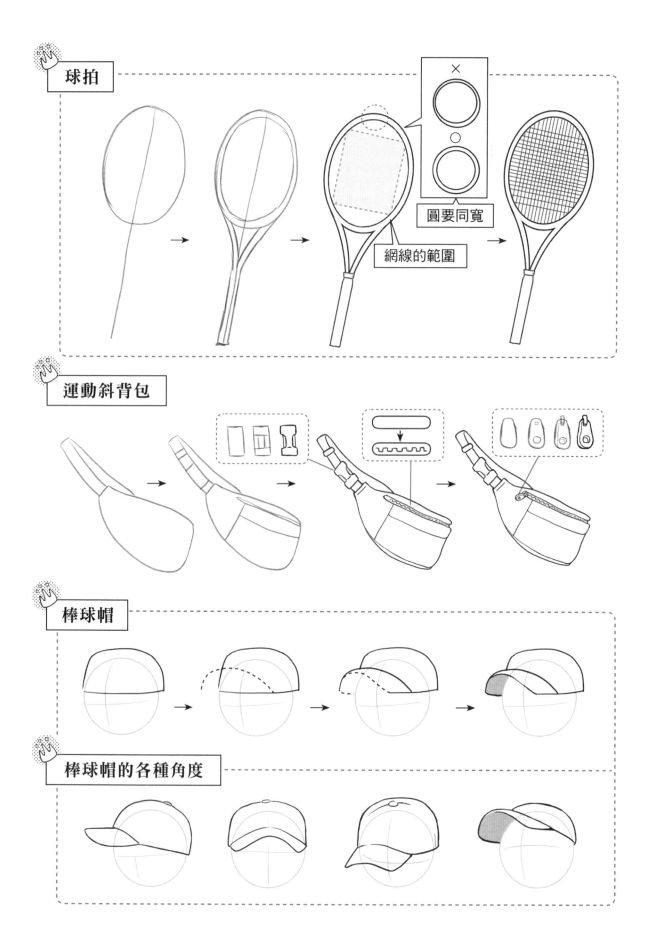

球拍

網線的範圍

圓要同寬

運動斜背包

棒球帽

棒球帽的各種角度

120

設定主題
英倫紳士與男孩

紳士服上身，立刻充滿了氣質。紳士們都穿什麼款式的服裝呢？

戴上禮帽、手持手杖與菸斗、穿上帥氣皮鞋，英倫紳士帶著男孩出發去旅行囉！

石磚地板

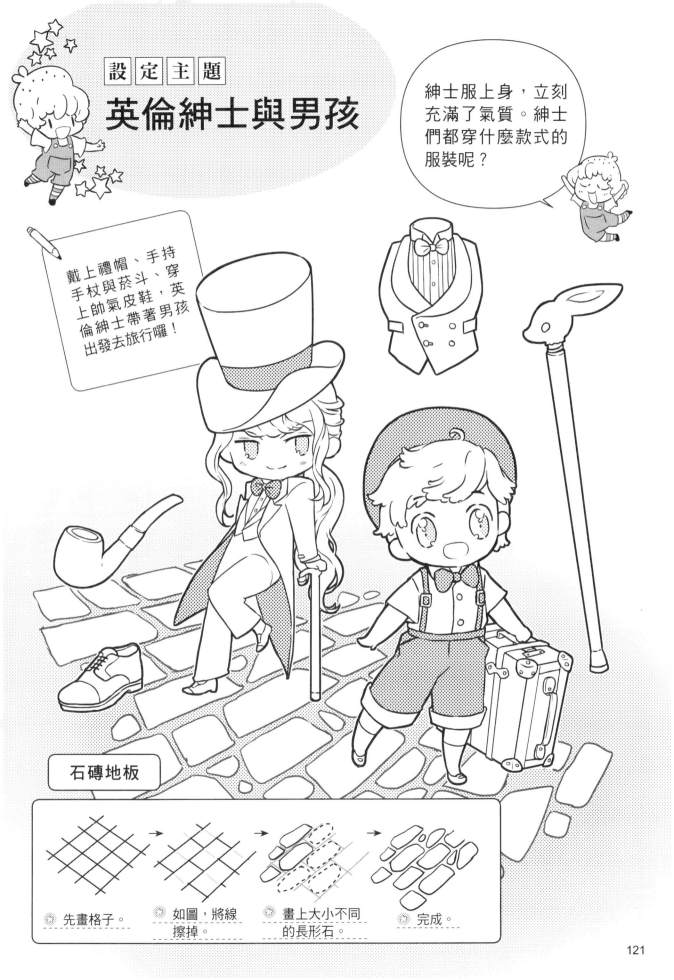

◎ 先畫格子。

◎ 如圖，將線擦掉。

◎ 畫上大小不同的長形石。

◎ 完成。

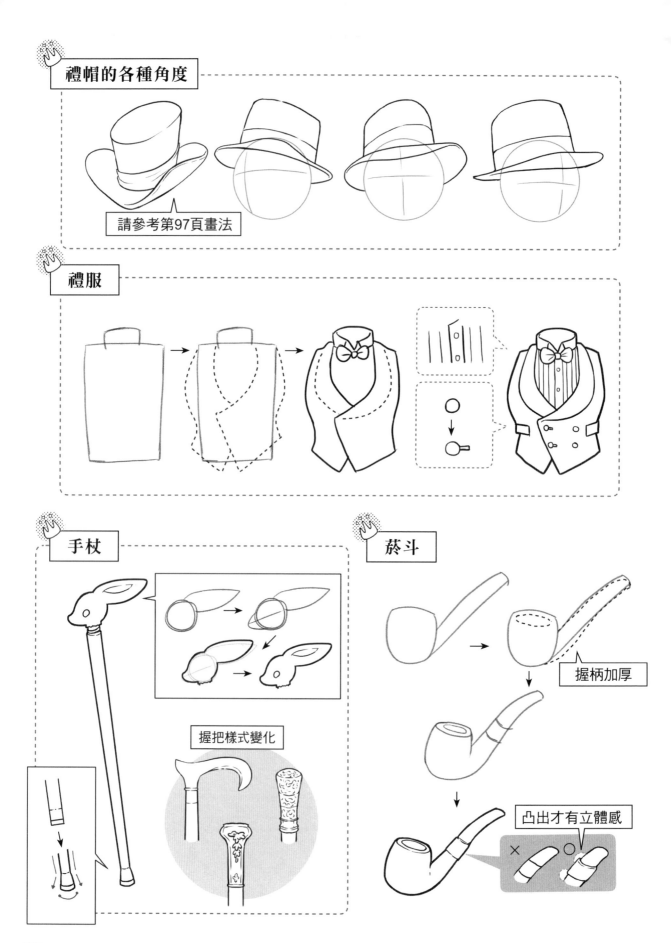

礼帽的各種角度

請參考第97頁畫法

禮服

手杖

握把樣式變化

菸斗

握柄加厚

凸出才有立體感

× ○

優雅的英倫紳士

准許你描。

禮帽

禮服

別忘了手杖

酷手杖

這裡是靈感參考區喔！

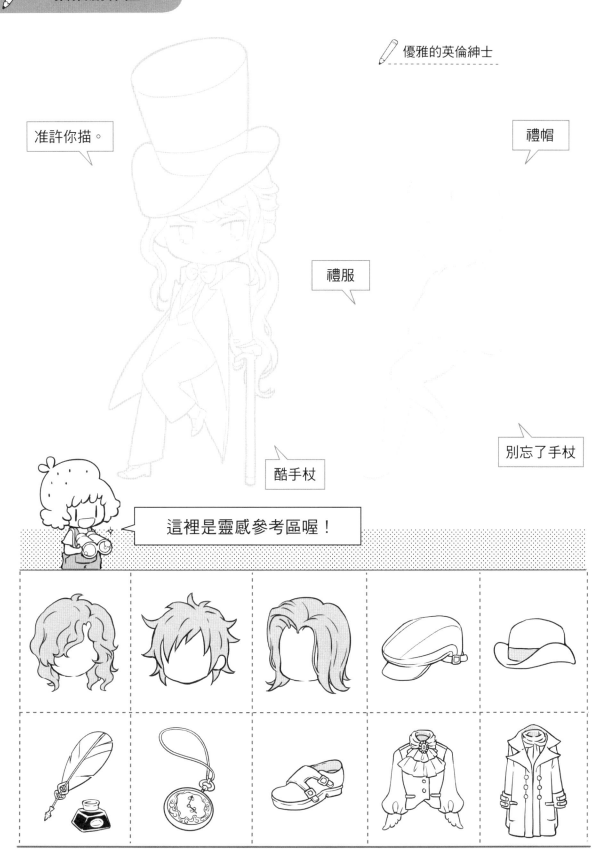

設定主題
霏霏雨季

氣候加上適合的情緒,搭配花草
植物、配件,也是很容易表現、
極易引起共鳴的主題喔!

情境:微涼的雨天
配件:雨衣、雨鞋、傘
其他:小花

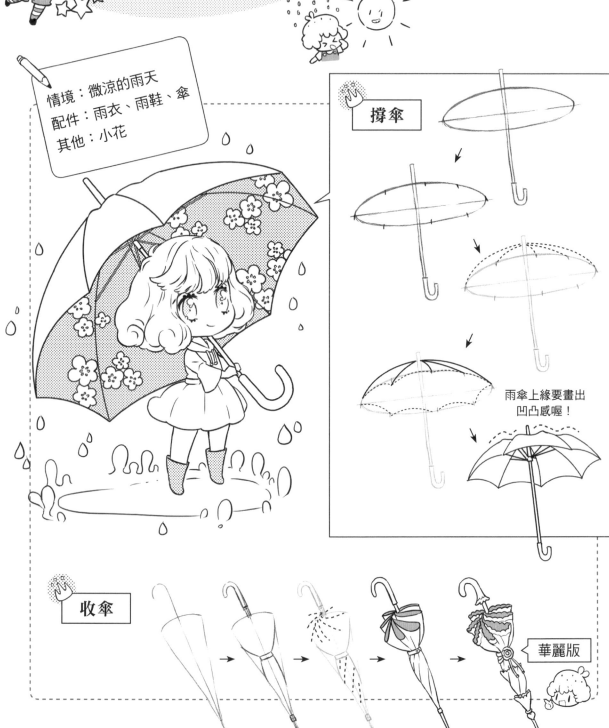

撐傘

雨傘上緣要畫出
凹凸感喔!

收傘

華麗版

炎炎夏日

炎炎夏日,到海邊游泳,泳裝、遮陽帽、墨鏡、泳圈必備。

遮陽帽

墨鏡

眼睛上下畫兩條參考線

畫上鏡框,將眼睛框起來。

替眼鏡加上厚度

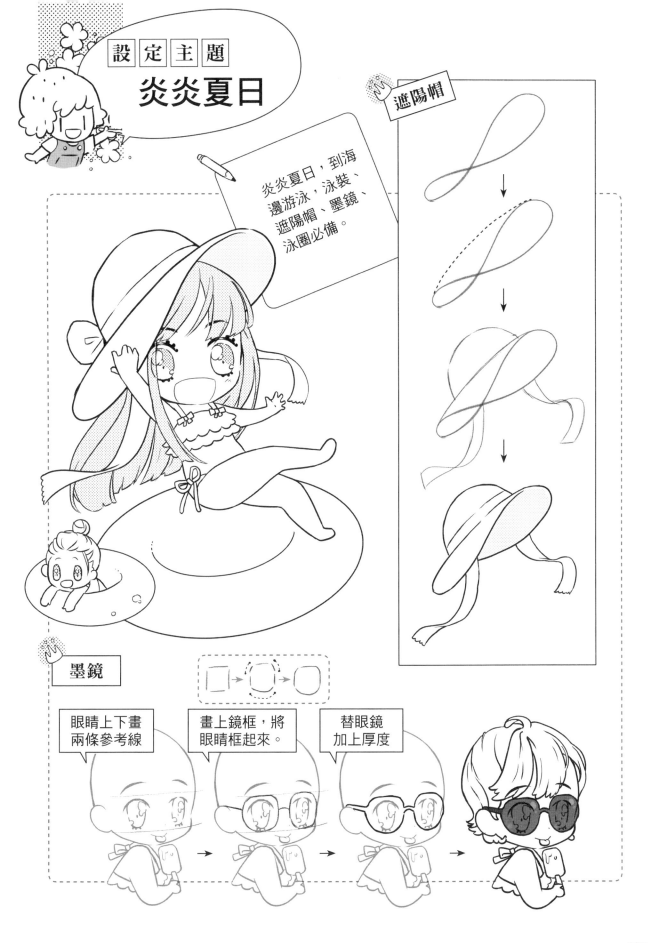

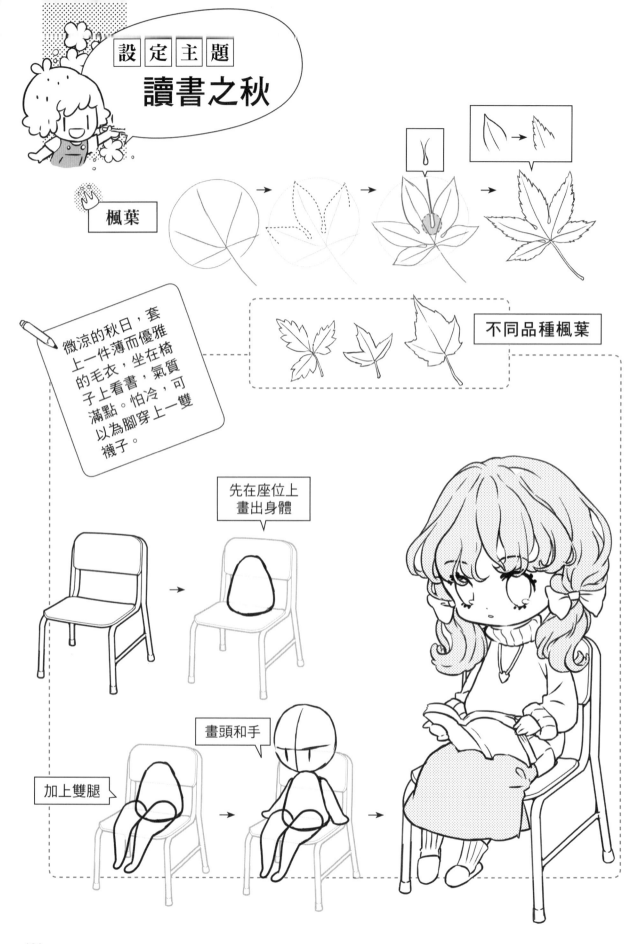

設 定 主 題
讀書之秋

楓葉

不同品種楓葉

微涼的秋日，套上一件薄而優雅的毛衣，坐在椅子上看書，氣質滿點。怕冷，可以為腳穿上一雙襪子。

先在座位上畫出身體

畫頭和手

加上雙腿

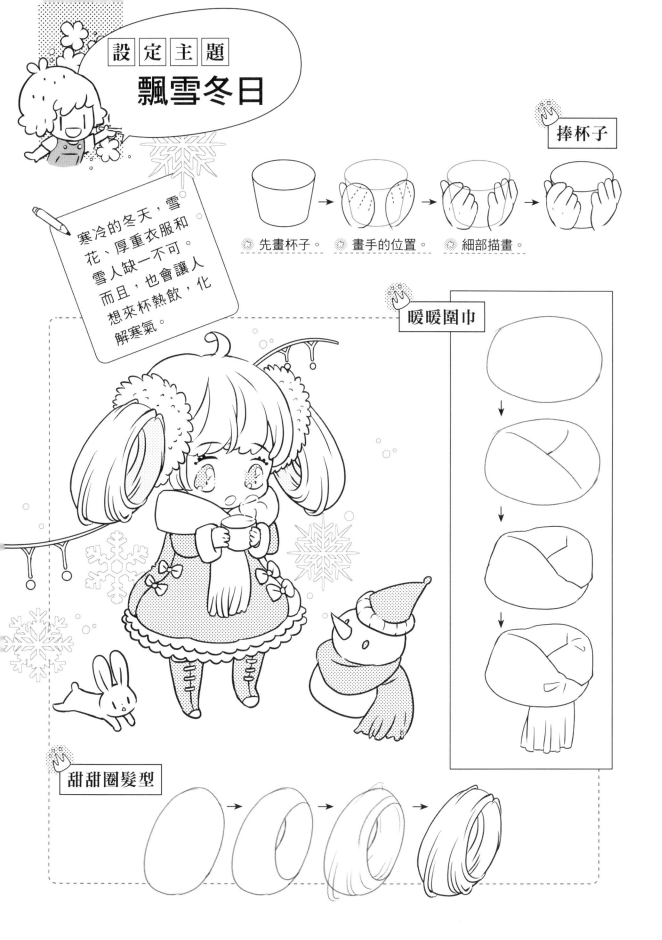

設定主題
飄雪冬日

捧杯子

寒冷的冬天，雪花、厚重衣服和雪人缺一不可。而且，也會讓人想來杯熱飲，化解寒氣。

◈ 先畫杯子。　◈ 畫手的位置。　◈ 細部描畫。

暖暖圍巾

甜甜圈髮型

花傘下的少女

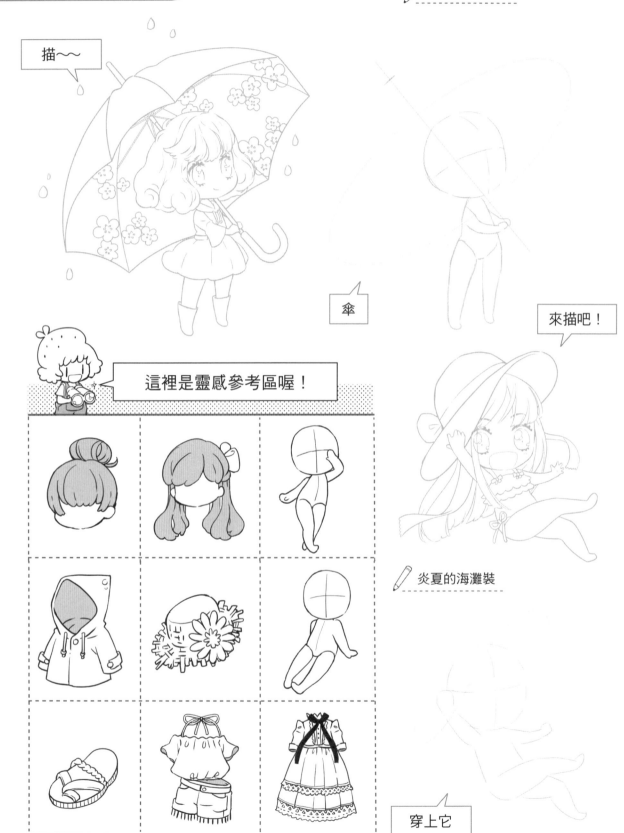

描～～

傘

這裡是靈感參考區喔！

來描吧！

炎夏的海灘裝

穿上它

 描描創作區

/ 優雅的閱讀時光

描吧！

看書中

要描我喔！

 這裡是靈感參考區喔！

/ 冬日喝暖茶

喝茶中

物品巨大化之

小小裁縫師

試著把物品巨大化，就是Q萌人縮小的概念，這樣畫面會呈現不可思議的童話感喔！

情境：小小裁縫師
　　　穿梭在針線間

配件：專業制服、
　　　線剪、針、線

線剪

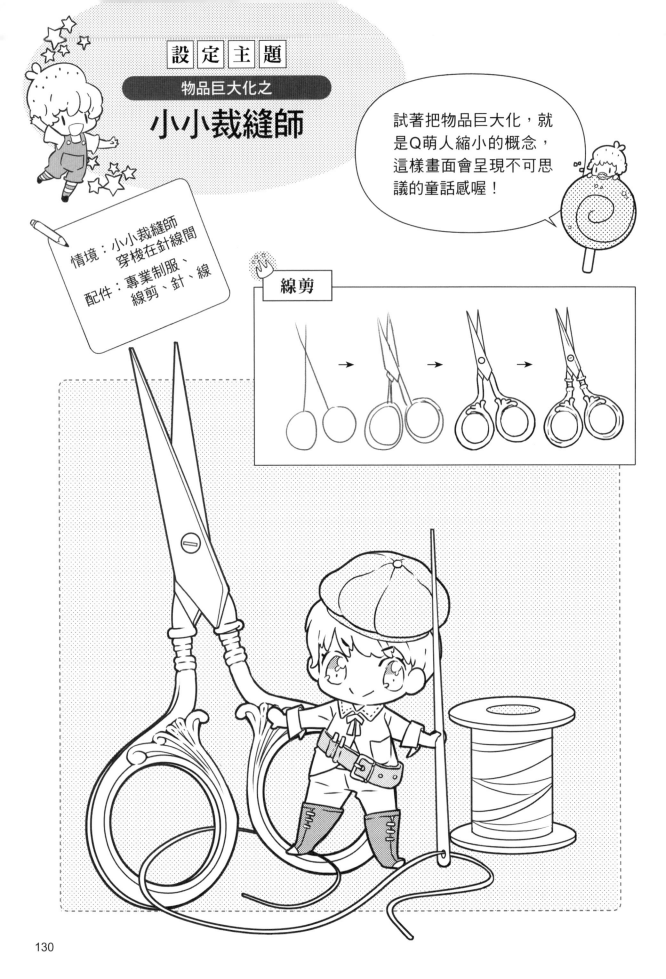

書包裡有各式
各樣的東西,
把Q萌人放進
去整個萌翻。

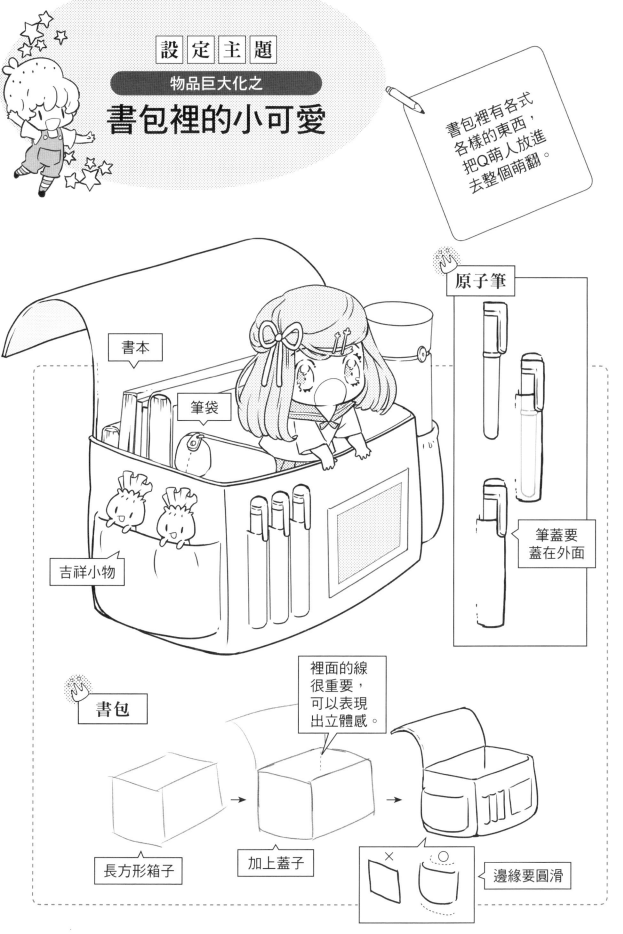

原子筆

書本

筆袋

吉祥小物

筆蓋要
蓋在外面

書包

裡面的線
很重要,
可以表現
出立體感。

長方形箱子

加上蓋子

邊緣要圓滑

巨剪與Q萌人

有點難

想畫什麼剪刀？

線剪

描描吧

小男孩

這裡是靈感參考區喔！

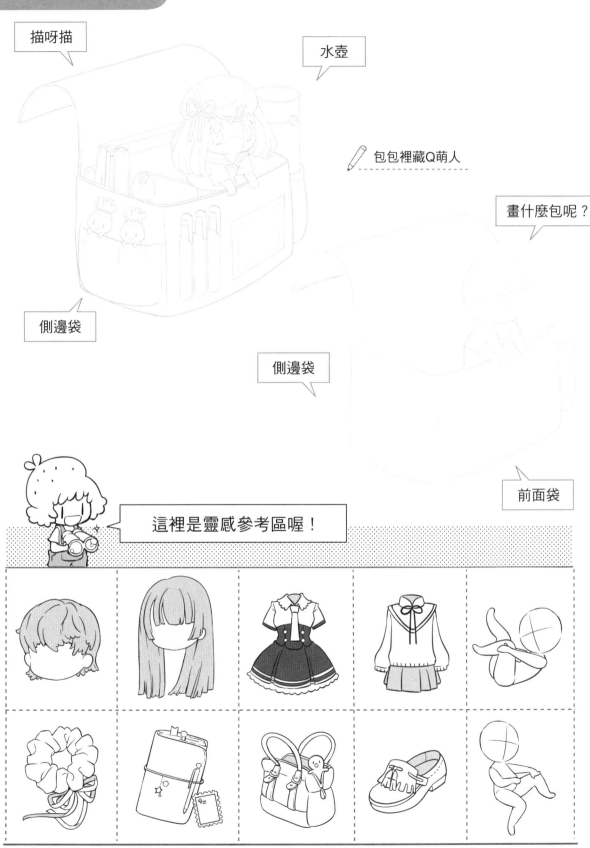

描呀描

水壺

✏️ 包包裡藏Q萌人

畫什麼包呢？

側邊袋

側邊袋

前面袋

這裡是靈感參考區喔！

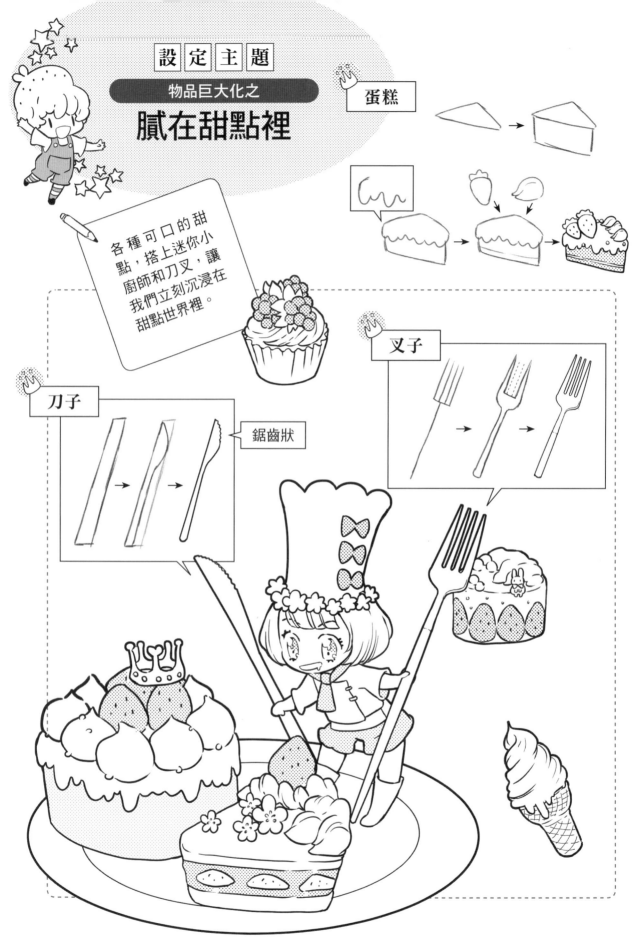

設 定 主 題

物品巨大化之

膩在甜點裡

蛋糕

各種可口的甜點，搭上迷你小廚師和刀叉，讓我們立刻沉浸在甜點世界裡。

叉子

刀子

鋸齒狀

設定主題
物品巨大化之
甜點杯緣子

可愛的杯緣子坐在裝滿甜點與
冰淇淋的杯子上，超療癒的！

坐在物品上時，可以
先畫出下半身。

杯緣子

雙腿

↓

身體

↓

頭

雙手

由下往上畫，可以
讓角色準確的坐在
物體上。

冰淇淋

融化

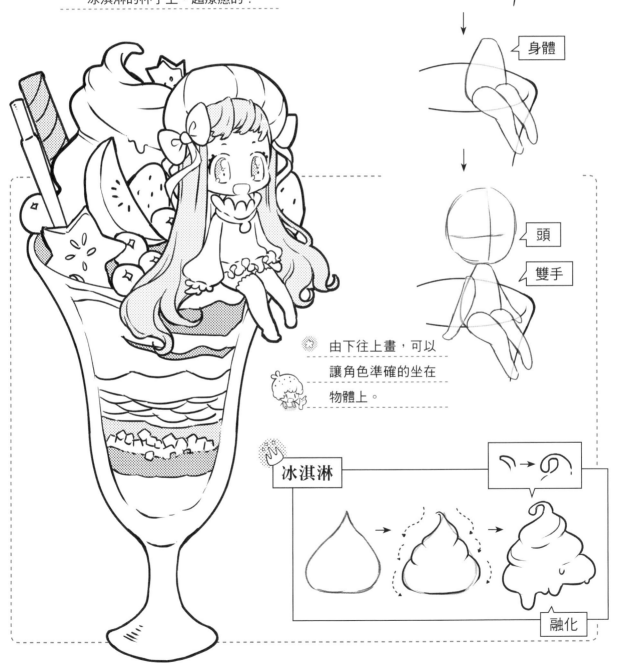

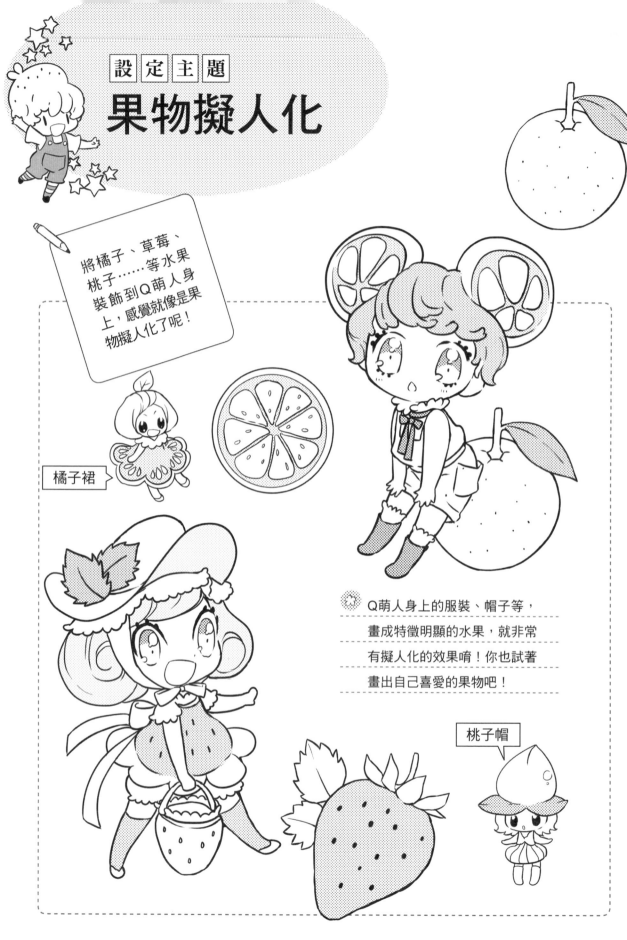

設定主題

果物擬人化

將橘子、草莓、桃子……等水果裝飾到Q萌人身上,感覺就像是果物擬人化了呢!

橘子裙

Q萌人身上的服裝、帽子等,畫成特徵明顯的水果,就非常有擬人化的效果唷!你也試著畫出自己喜愛的果物吧!

桃子帽

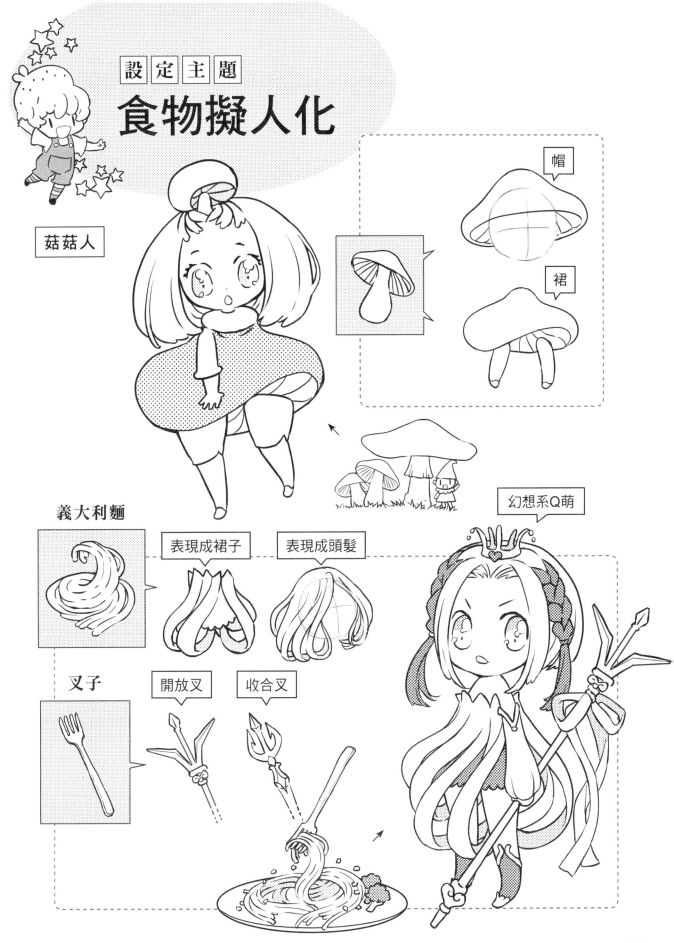

設定主題

食物擬人化

菇菇人

帽

裙

義大利麵

表現成裙子

表現成頭髮

叉子

開放叉

收合叉

幻想系Q萌

動手描

柑橘類擬人化Q版

檸檬也可

來描喲～～

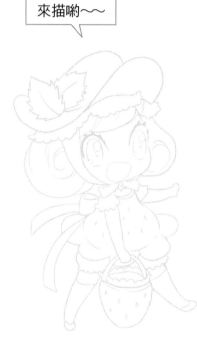

這裡是靈感參考區喔！

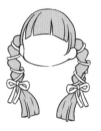

其他水果擬人化

描描創作區

用心描

食物擬人化Q萌造型

武器

描～～描～～

這裡是靈感參考區喔！

來個菇菇

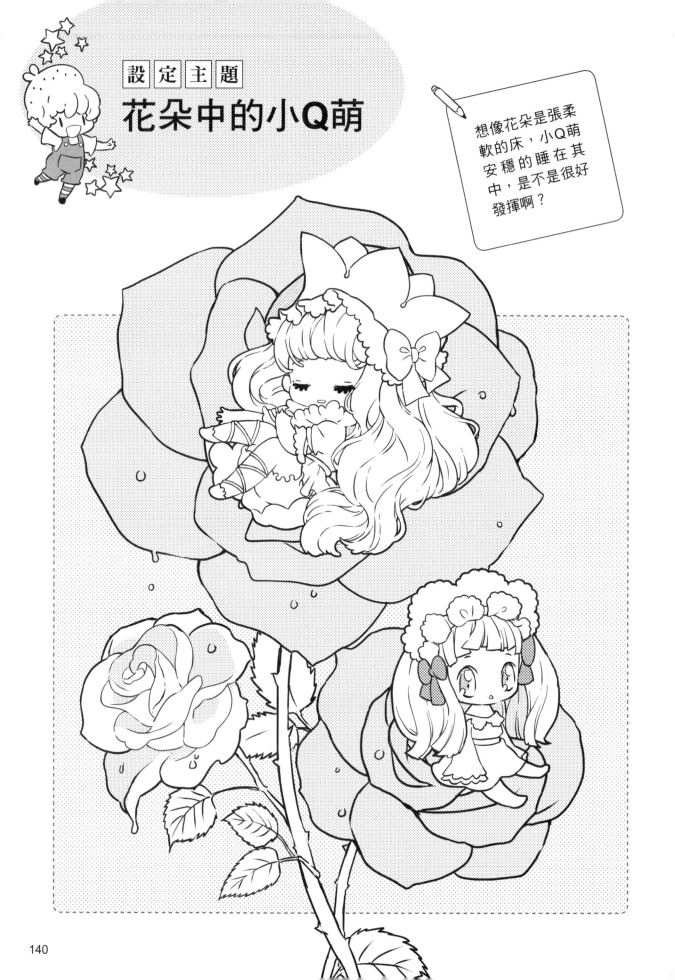

設定主題
花朵中的小Q萌

想像花朵是張柔軟的床，小Q萌安穩的睡在其中，是不是很好發揮啊？

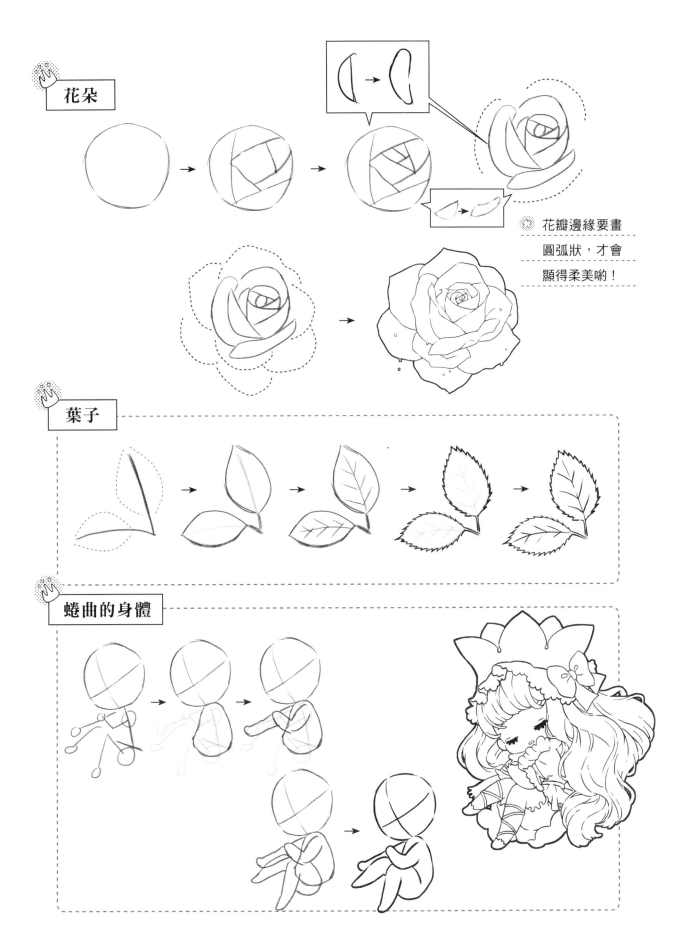

花朵

花瓣邊緣要畫
圓弧狀，才會
顯得柔美喲！

葉子

蜷曲的身體

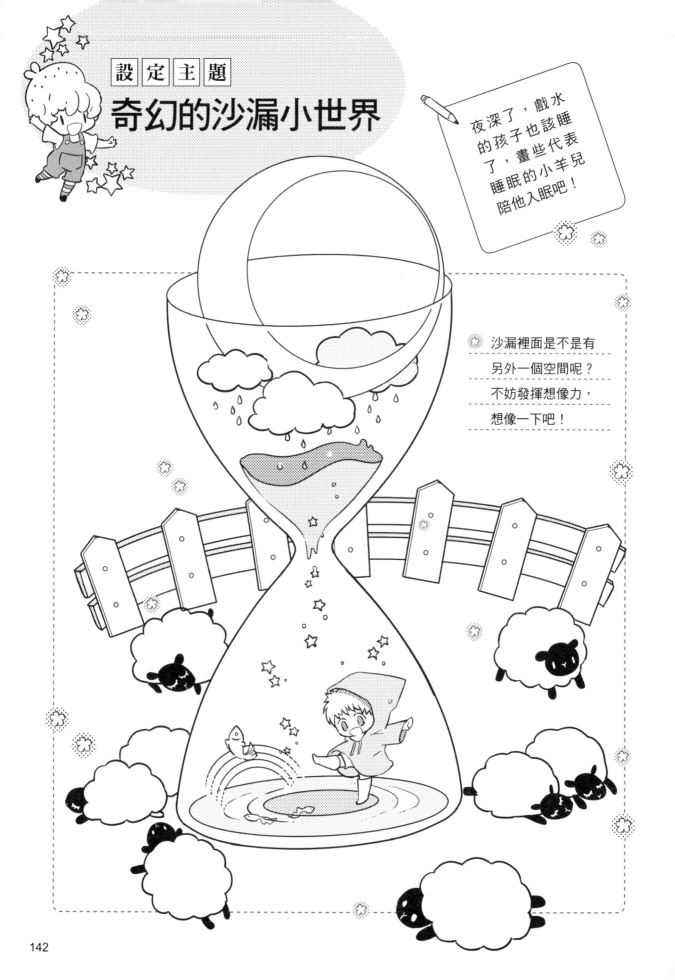

設定主題
奇幻的沙漏小世界

夜深了，戲水的孩子也該睡了，畫些代表睡眠的小羊兒陪他入眠吧！

沙漏裡面是不是有另外一個空間呢？不妨發揮想像力，想像一下吧！

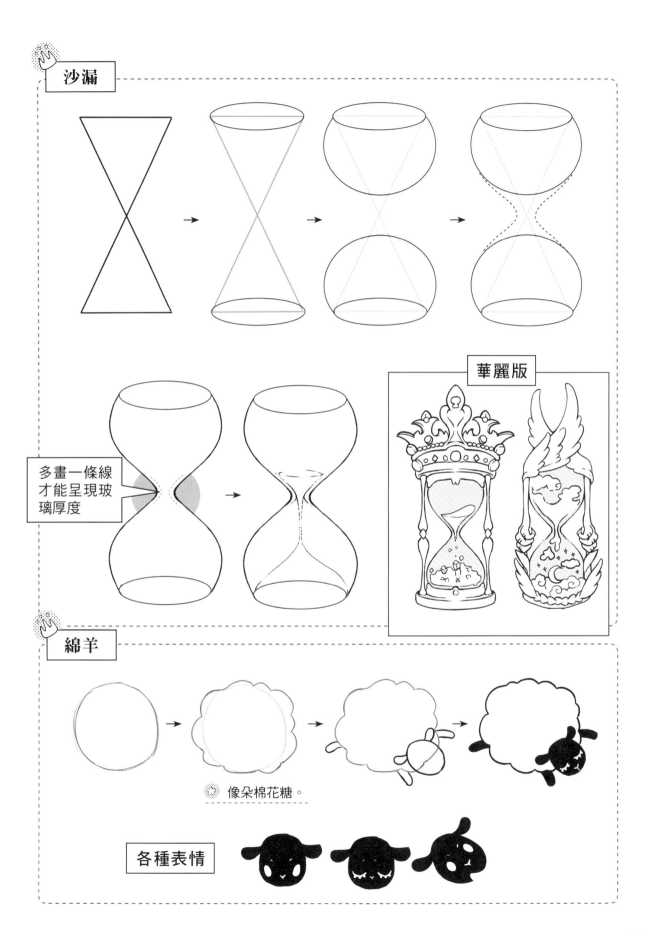

沙漏

多畫一條線
才能呈現玻
璃厚度

華麗版

綿羊

像朵棉花糖。

各種表情

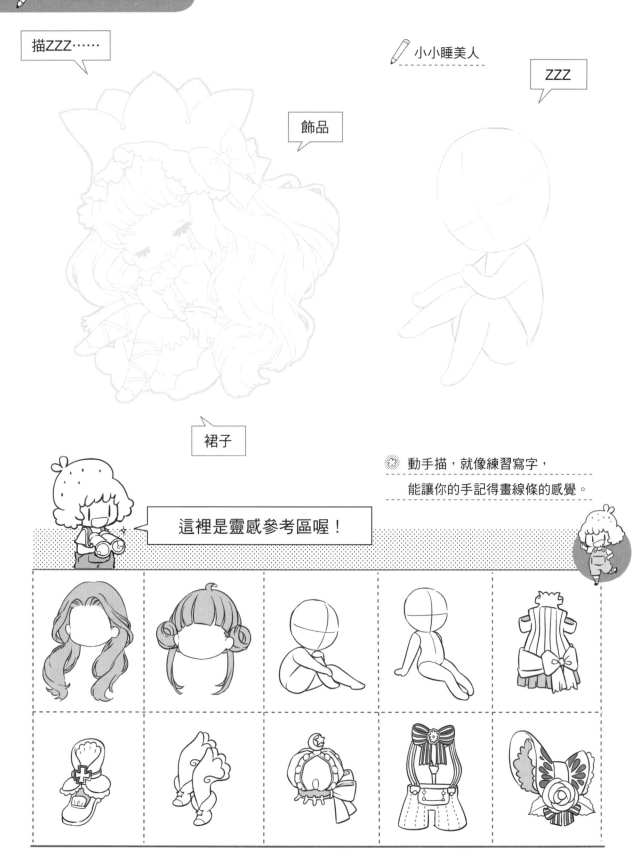

✏️ 描描創作區

✏️ 沙漏裡的奇幻空間

用想像描

要放什麼呢？

雲、雨

奇幻空間

開心玩

這裡是靈感參考區喔！

145

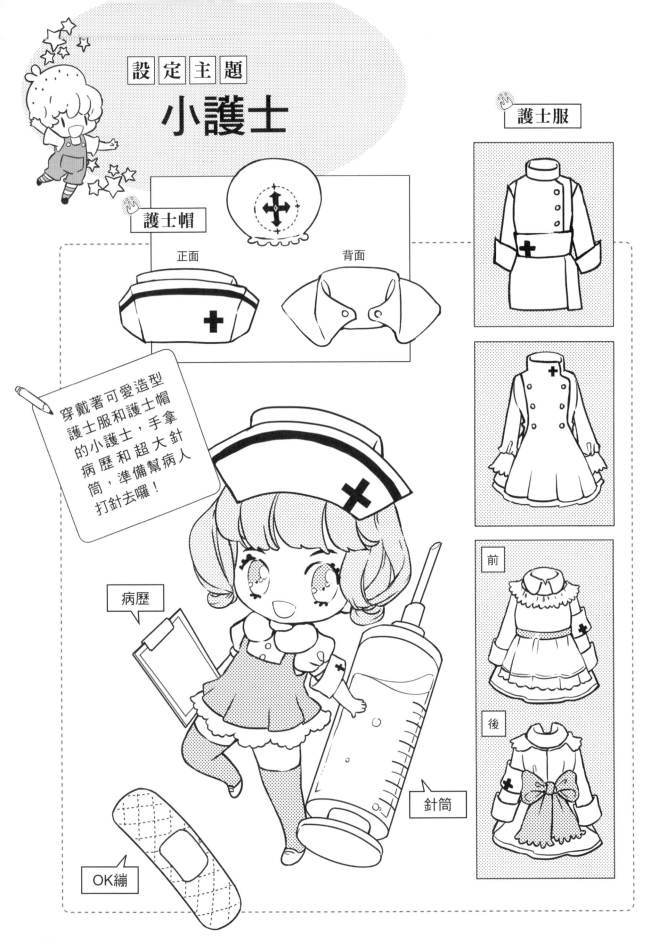

設定主題
小護士

護士帽

護士服

正面　背面

穿戴著可愛造型護士服和護士帽的小護士，手拿病歷和超大針筒，準備幫病人打針去囉！

病歷

前

後

針筒

OK繃

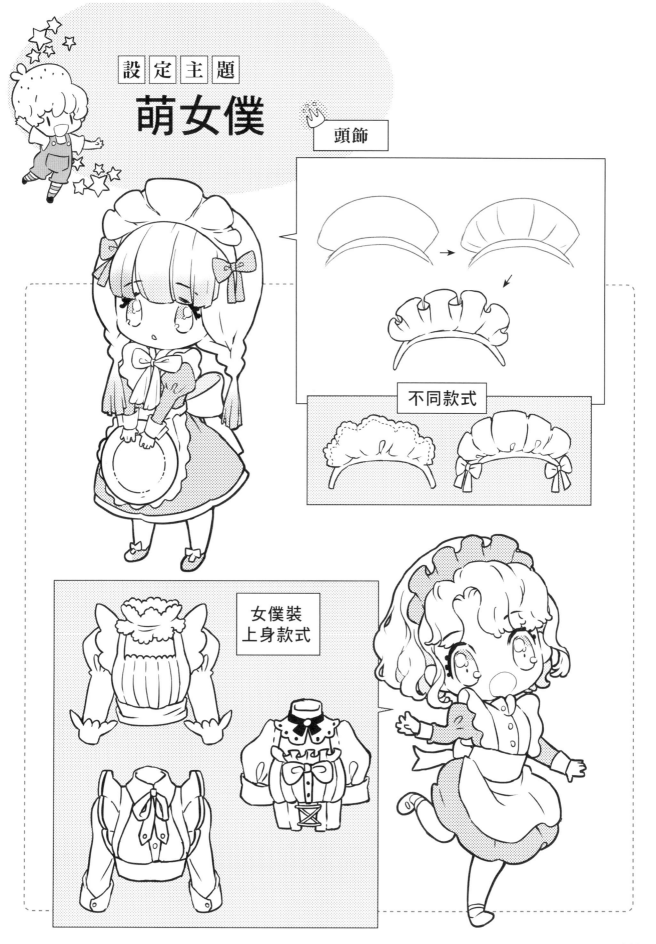

設定主題

萌女僕

頭飾

不同款式

女僕裝
上身款式

設定主題
帥執事

領帶款式

手套

襯衫　　背心　　外套

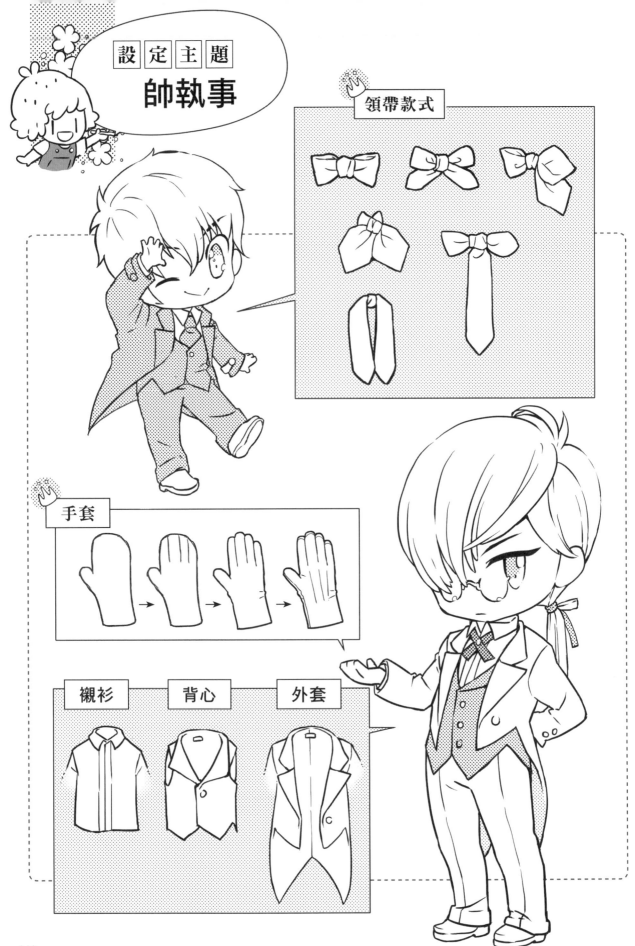

設定主題
冒險家

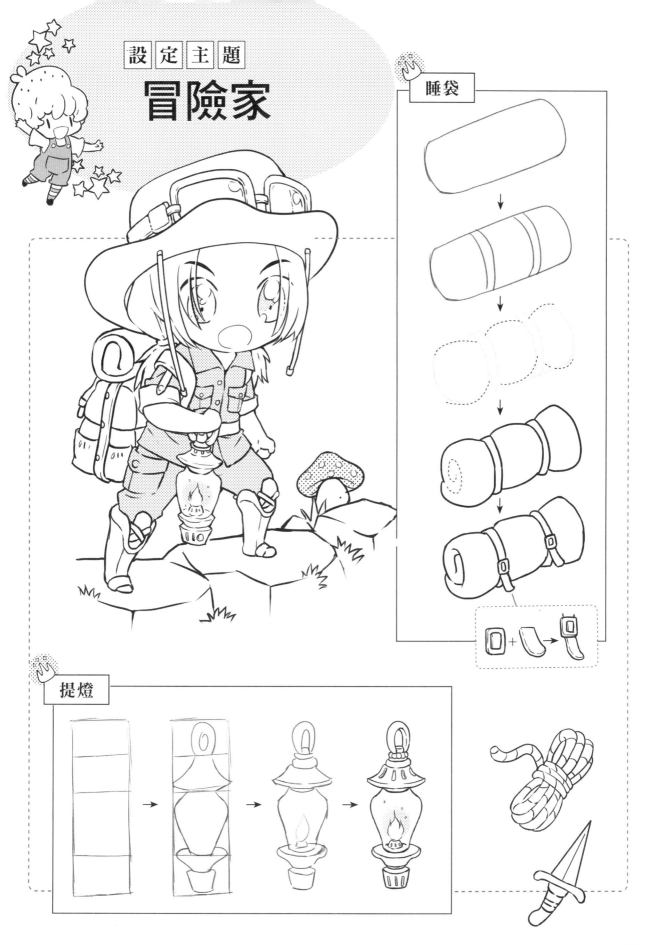

睡袋

提燈

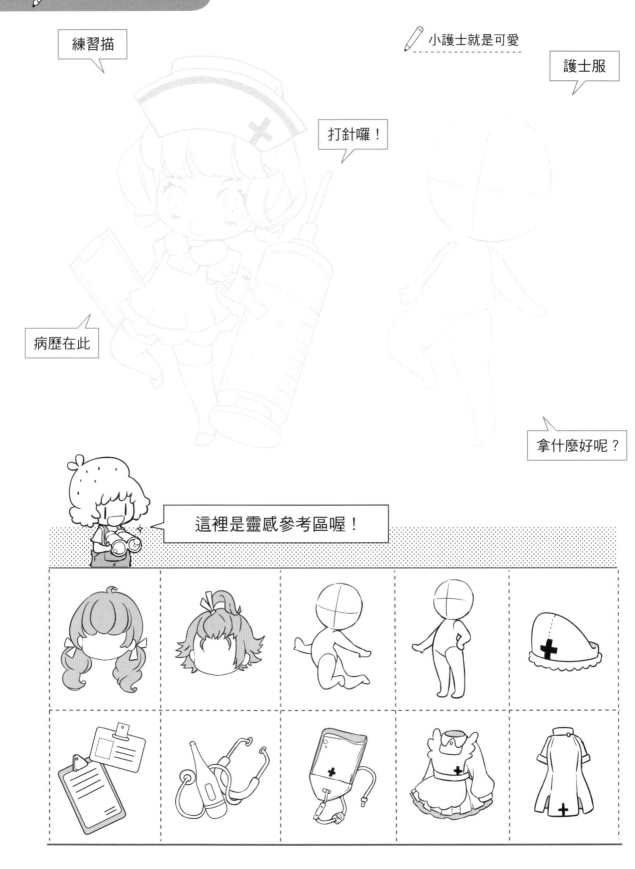

練習描

小護士就是可愛

護士服

打針囉！

病歷在此

拿什麼好呢？

這裡是靈感參考區喔！

 描描創作區

 完美執事

請描吧！

帥氣髮型

服裝

 燕尾服

這裡是靈感參考區喔！

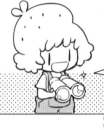 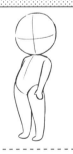

魔法公主

奇幻世界中，任何想像得到的人物和物件都可以隨心所欲創作。

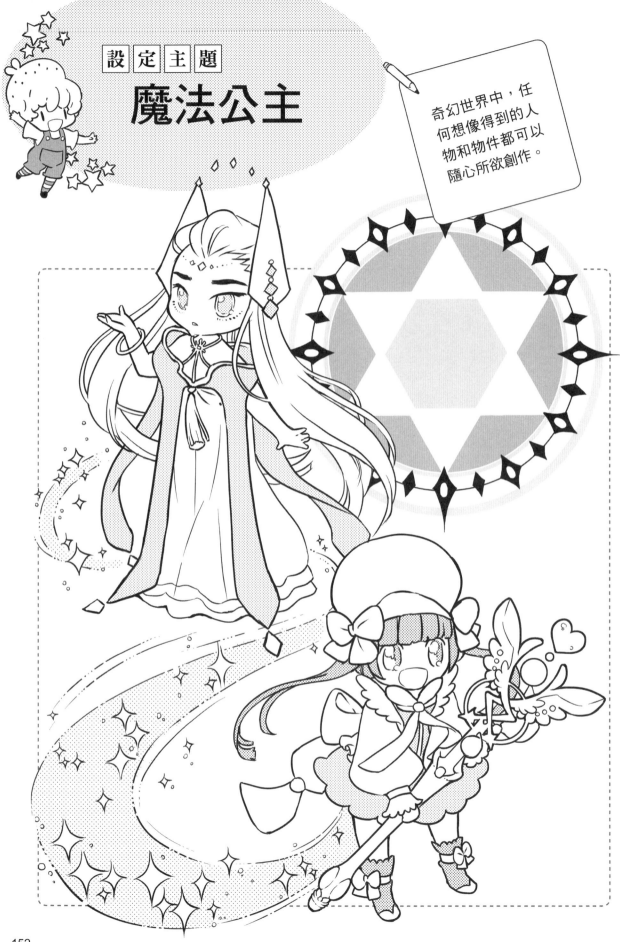

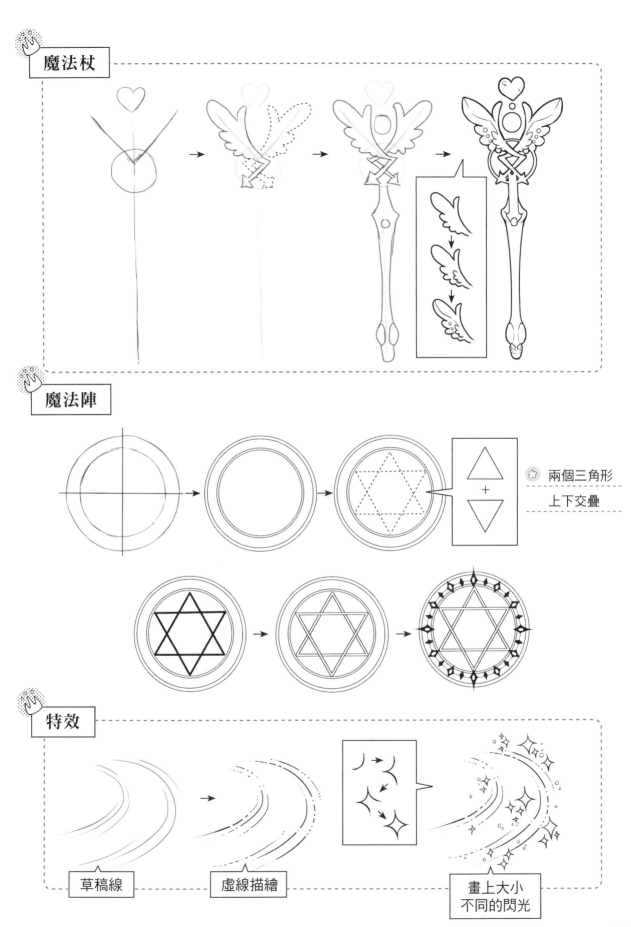

魔法杖

魔法陣

兩個三角形
上下交疊

特效

草稿線

虛線描繪

畫上大小
不同的閃光

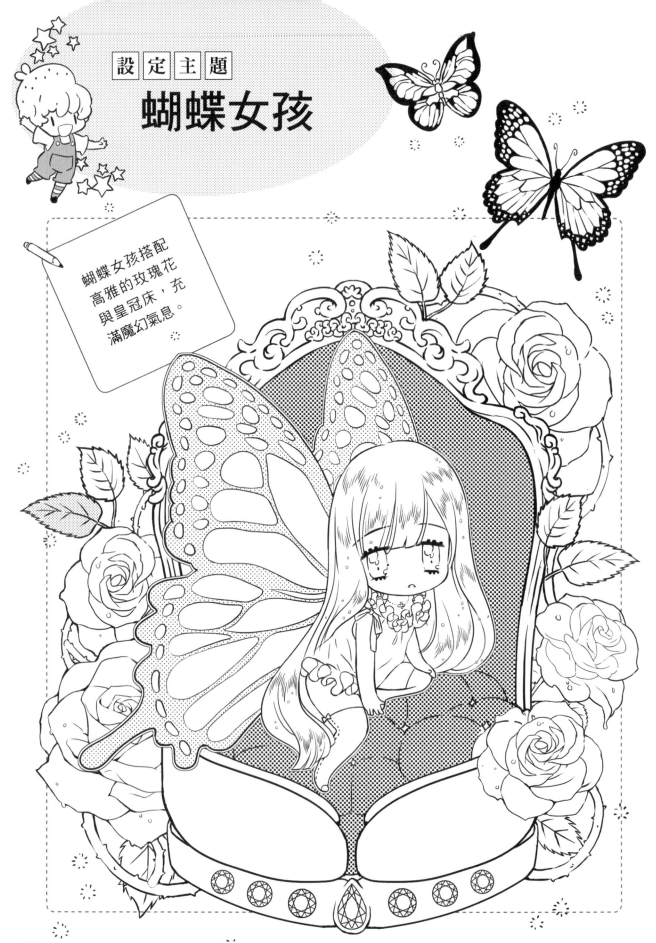

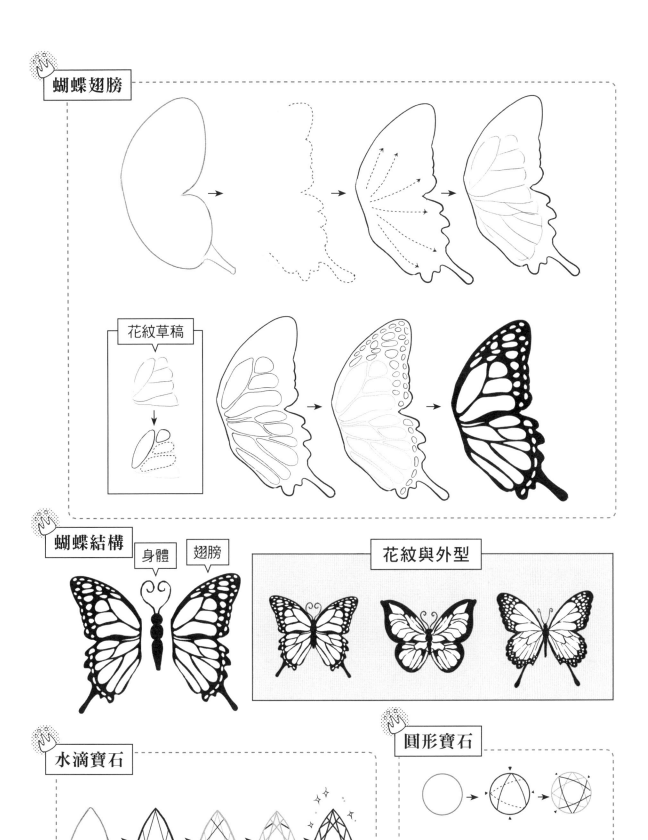

蝴蝶翅膀

花紋草稿

蝴蝶結構

身體　翅膀

花紋與外型

水滴寶石

弧形線條

圓形寶石

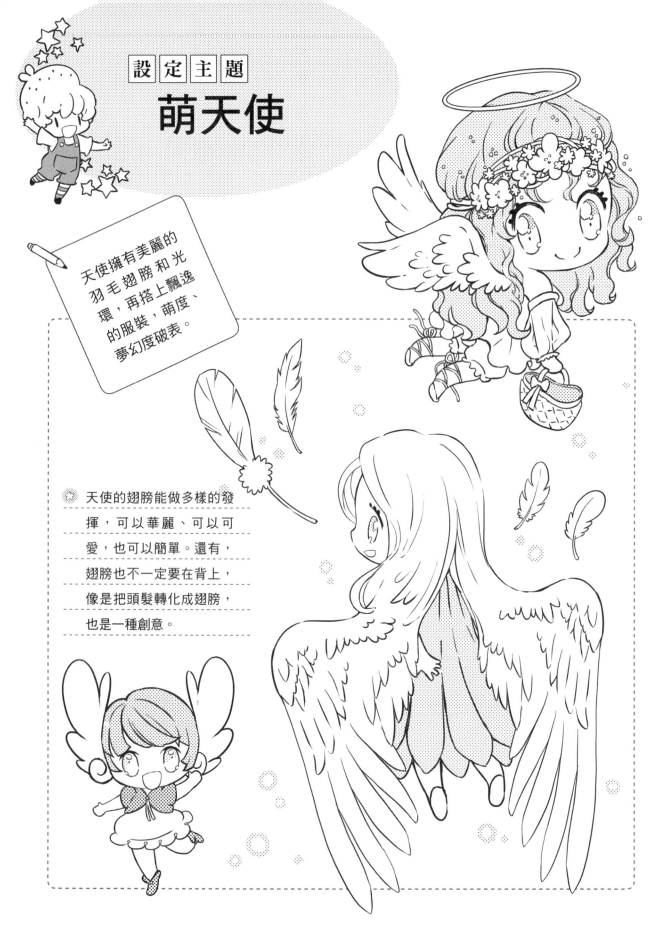

設定主題
萌天使

天使擁有美麗的
羽毛翅膀和光
環，再搭上飄逸
的服裝，萌度、
夢幻度破表。

天使的翅膀能做多樣的發
揮，可以華麗、可以可
愛，也可以簡單。還有，
翅膀也不一定要在背上，
像是把頭髮轉化成翅膀，
也是一種創意。

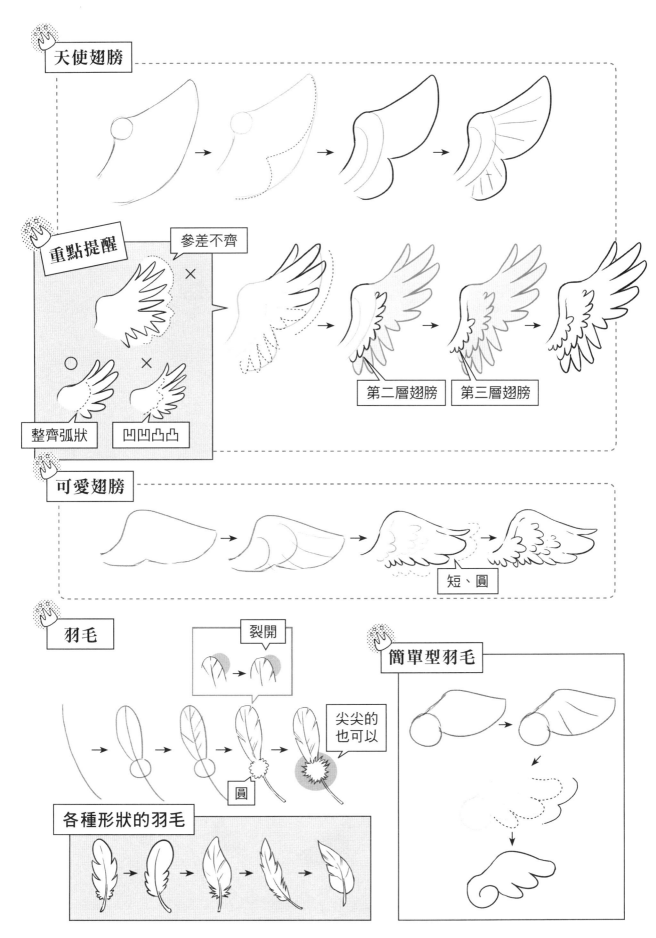

天使翅膀

重點提醒

參差不齊

×

整齊弧狀　凹凹凸凸

第二層翅膀　第三層翅膀

可愛翅膀

短、圓

羽毛

裂開

圓

尖尖的也可以

各種形狀的羽毛

簡單型羽毛

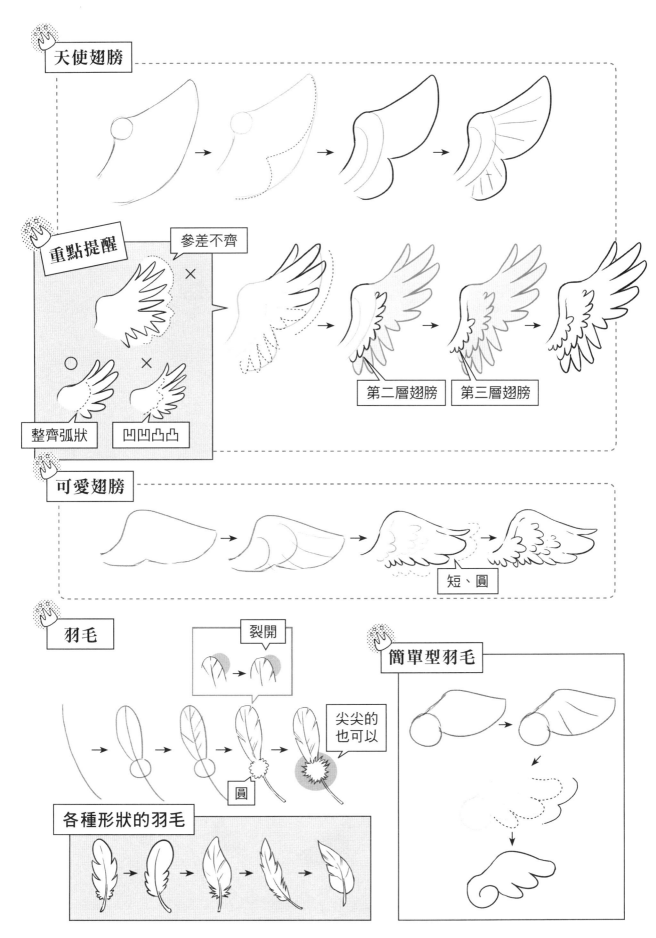

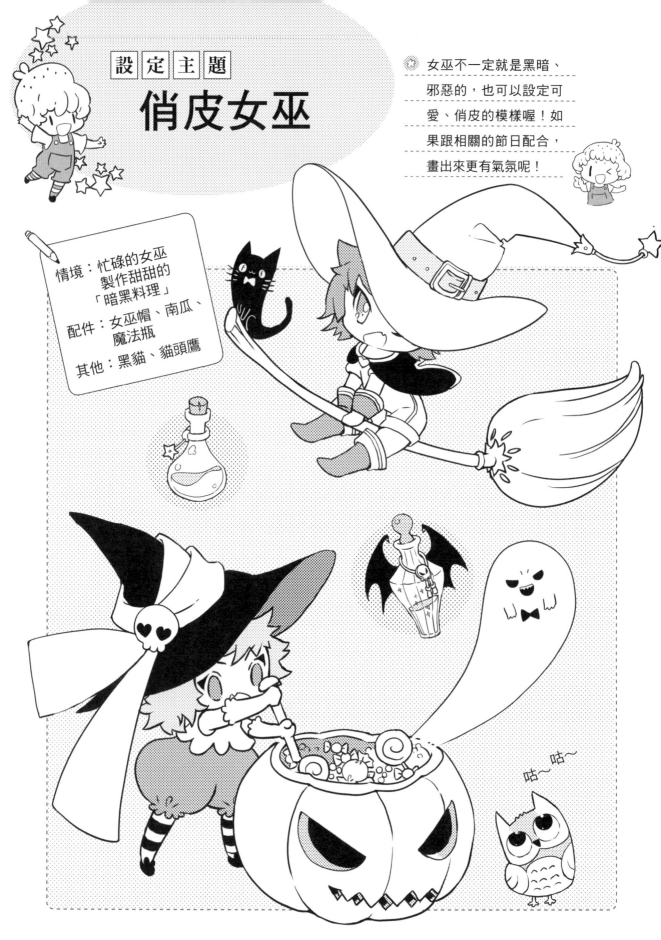

設定主題
俏皮女巫

女巫不一定就是黑暗、邪惡的，也可以設定可愛、俏皮的模樣喔！如果跟相關的節日配合，畫出來更有氣氛呢！

情境：忙碌的女巫製作甜甜的「暗黑料理」

配件：女巫帽、南瓜、魔法瓶

其他：黑貓、貓頭鷹

咕～咕～

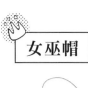

女巫帽

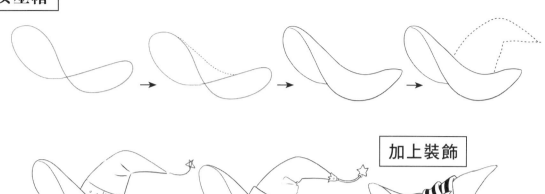

加上裝飾

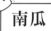

南瓜

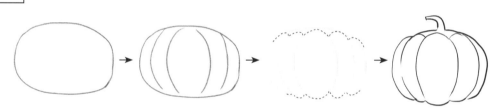

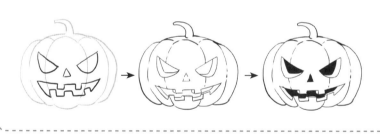

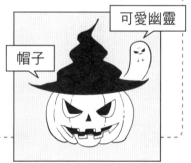

帽子

可愛幽靈

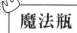

魔法瓶

其他造型

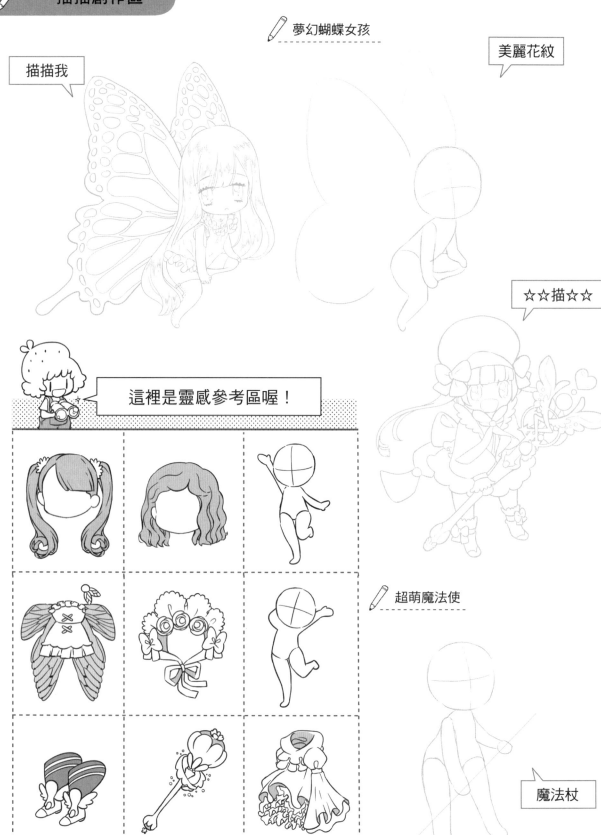

描描創作區

夢幻蝴蝶女孩

美麗花紋

描描我

☆☆描☆☆

這裡是靈感參考區喔！

超萌魔法使

魔法杖

💬 喵～～ 描～～

✏️ 騎掃把的小女巫

帽子

仔細描

💬 這裡是靈感參考區喔！

 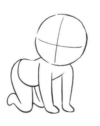

✏️ 愛與幸福的天使

花籃

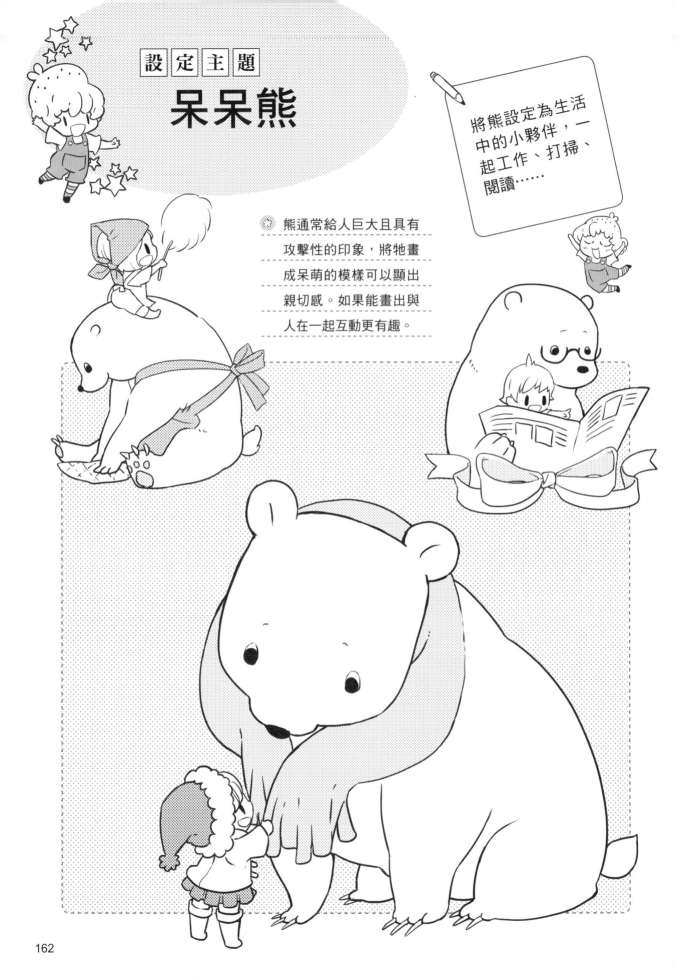

設定主題
呆呆熊

將熊設定為生活中的小夥伴，一起工作、打掃、閱讀……

熊通常給人巨大且具有攻擊性的印象，將牠畫成呆萌的模樣可以顯出親切感。如果能畫出與人在一起互動更有趣。

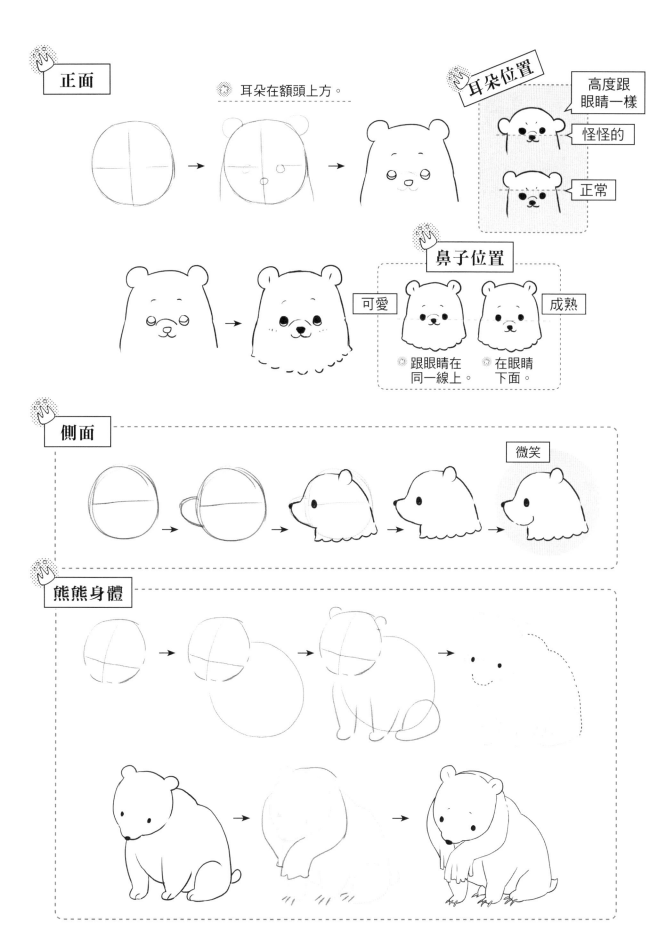

正面

耳朵在額頭上方。

耳朵位置

高度跟眼睛一樣

怪怪的

正常

鼻子位置

可愛 成熟

跟眼睛在同一線上。 在眼睛下面。

側面

微笑

熊熊身體

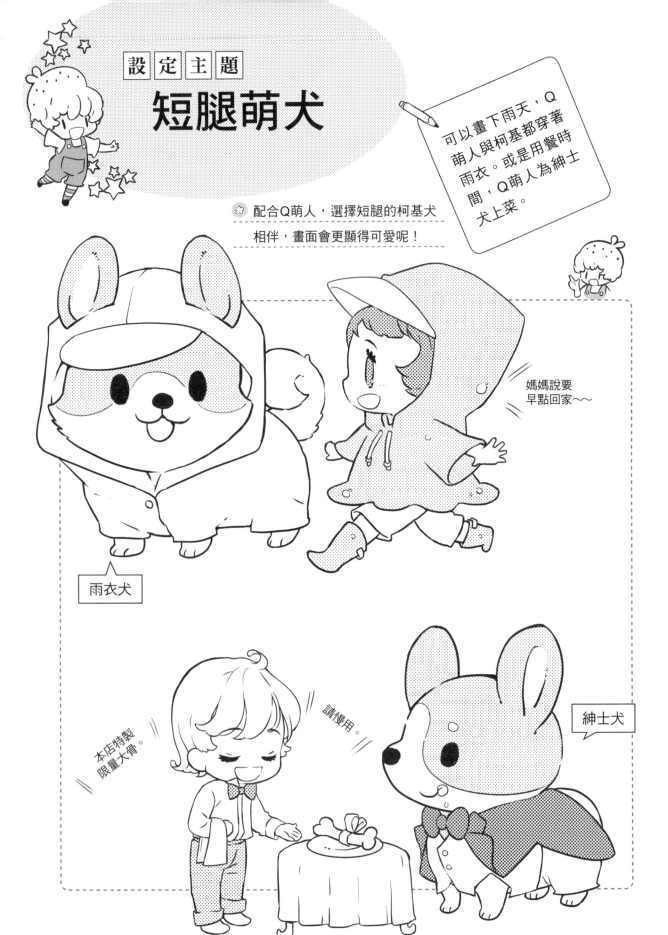

設定主題
短腿萌犬

可以畫下雨天，Q萌人與柯基都穿著雨衣。或是用餐時間，Q萌人為紳士犬上菜。

◎ 配合Q萌人，選擇短腿的柯基犬相伴，畫面會更顯得可愛呢！

媽媽說要早點回家～～

雨衣犬

本店特製。限量大骨。

請慢用。

紳士犬

狗狗身體

◎ 雙圓要局部交疊。

◎ 身體畫成橢圓形。

◎ 耳朵有毛。

◎ 小肥腿。

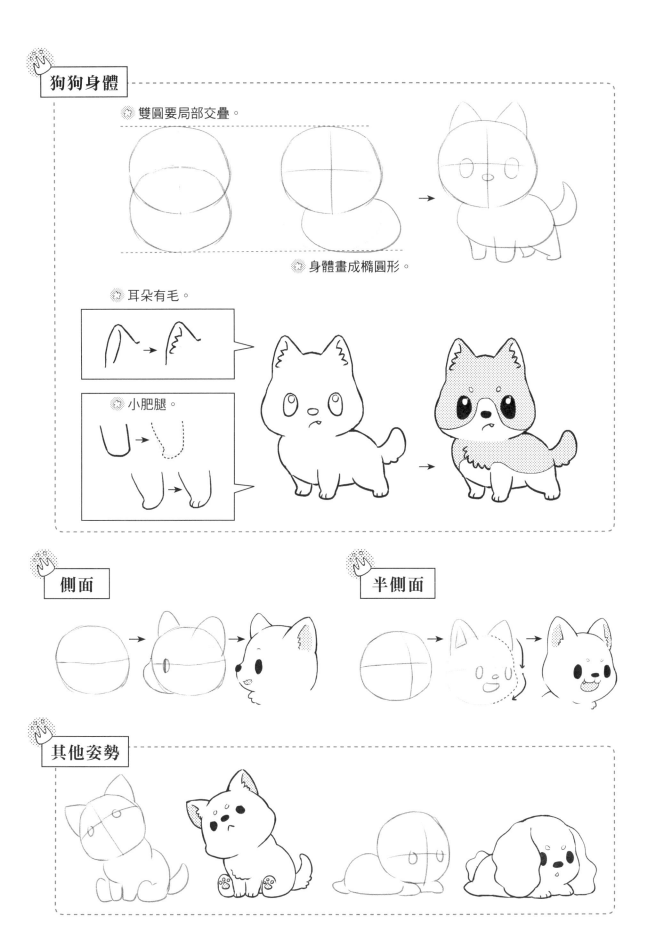

側面

半側面

其他姿勢

大貓咪

貓咪身體柔軟，可以設定牠就像一張大床，還有成群Q萌人舒服的躺在上面。

貓咪身體超級柔軟，能做出很多不可思議的動作，你可以多參考貓咪的各種照片來畫喔！

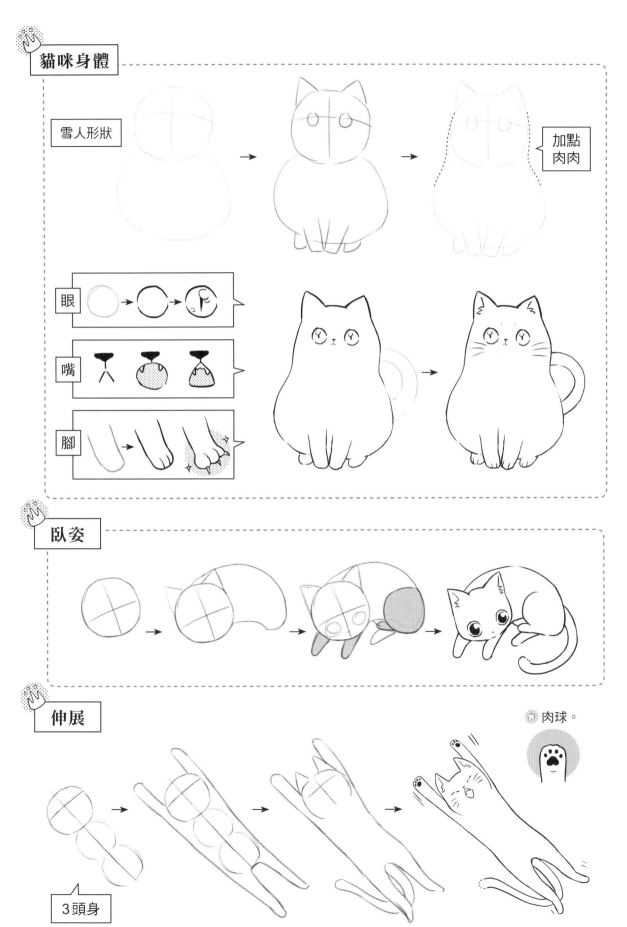

貓咪身體

雪人形狀　→　→　加點肉肉

眼　嘴　腳

臥姿

伸展　3頭身　肉球。

和熊熊一起的生活

描吧！

就喜歡這樣

吼～～

也可以跟其他動物一起生活喔！

 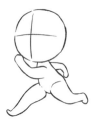

呆萌的熊熊

吼～～

喵喵描

軟綿綿動物大床

毛茸茸

汪～～來描

這裡是靈感參考區喔！

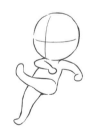

最忠實的朋友──狗狗

好餓

Q萌人搭配上鼠、兔、狐狸的耳朵和尾巴,再加上可愛的衣服,萌翻了!

◎ 這是動物擬人化的Q版。為Q萌人
加上各種動物的耳朵、尾巴,變成
Q萌獸人,看起來就是萌上加萌!

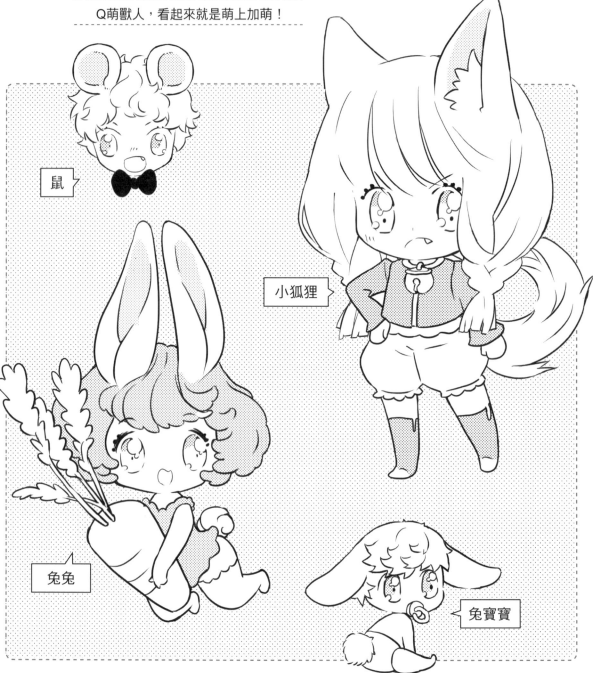

鼠

小狐狸

兔兔

兔寶寶

獸耳

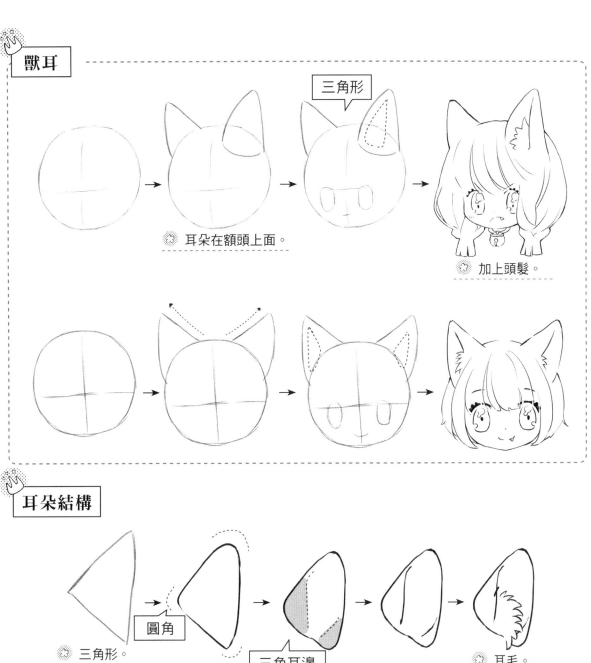

三角形

耳朵在額頭上面。

加上頭髮。

耳朵結構

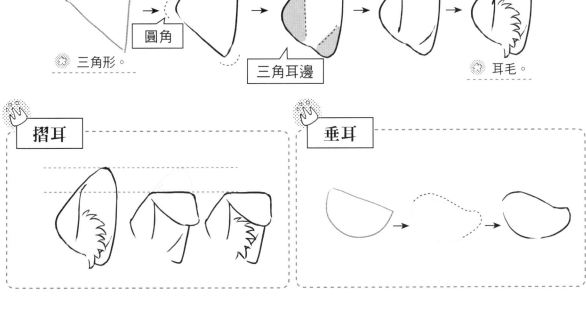

三角形。

圓角

三角耳邊

耳毛。

摺耳

垂耳

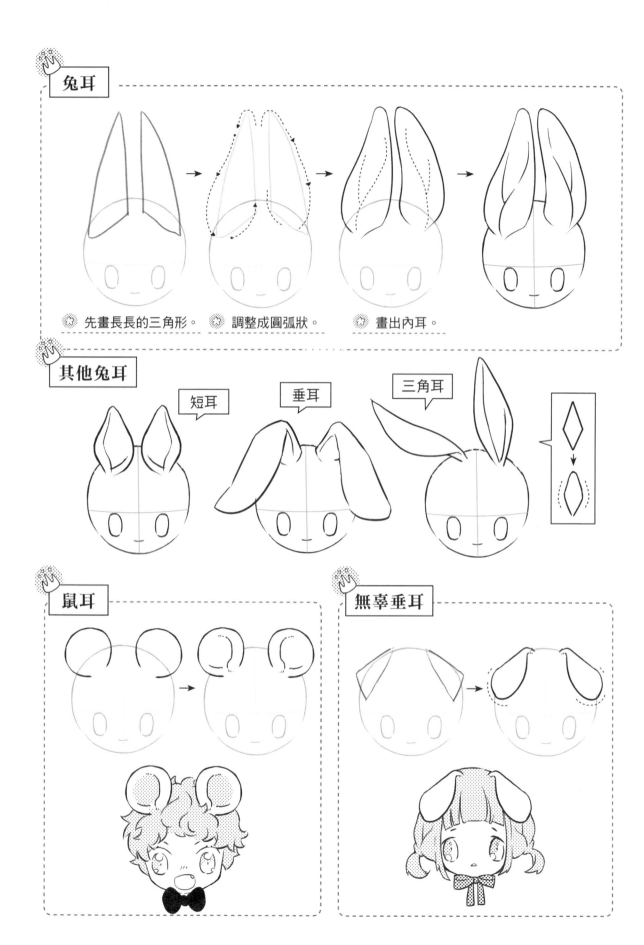

兔耳

◎ 先畫長長的三角形。　◎ 調整成圓弧狀。　◎ 畫出內耳。

其他兔耳

短耳

垂耳

三角耳

鼠耳

無辜垂耳

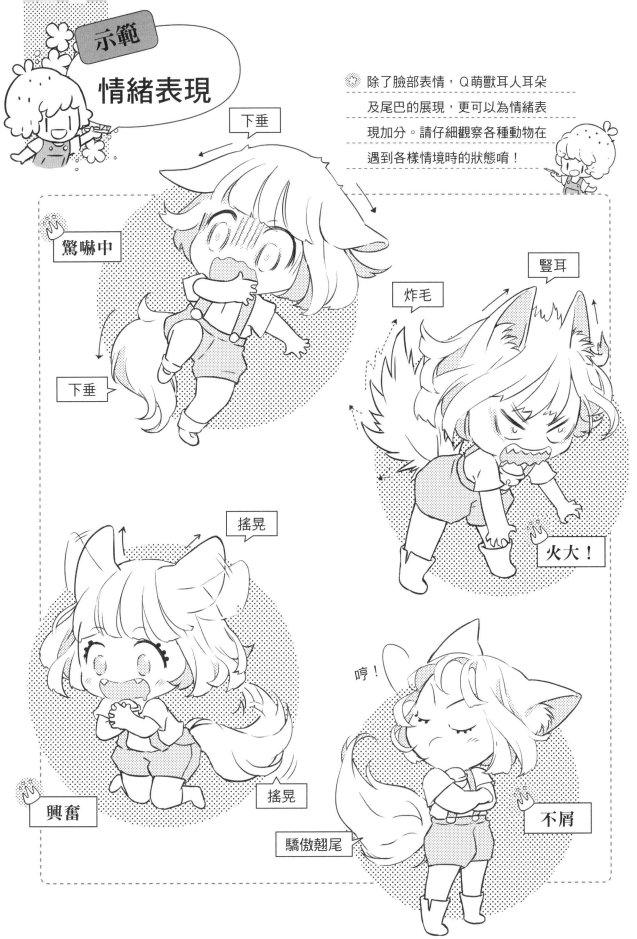

 貪吃的兔兔

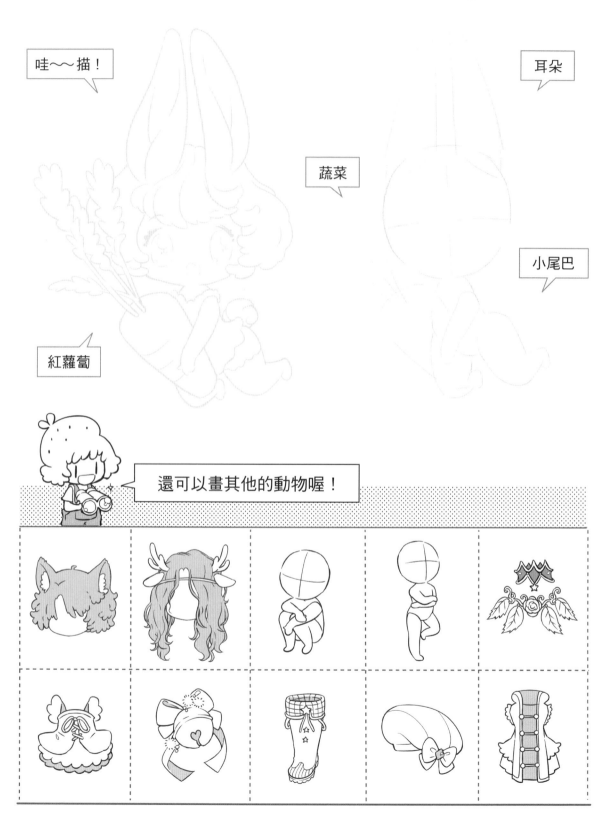

1.隨時記錄

養成隨時記錄的習慣,讓你不知不覺中記下各種事物的結構。

準備工具

✦ 筆

鉛筆

中性筆

只要好畫、好寫的筆都可以。

✦ 筆記本

✦ 不需要太大本,方便攜帶、手掌大小就可以。或是選用 10×14cm左右的尺寸。

✦ 使用方法:在筆記本上隨時記錄生活周遭的小事物,以及練習本書的心得、方法,你將會得到——

自己專屬
素材資料本

滿滿一本看起來超壯觀

累積多本

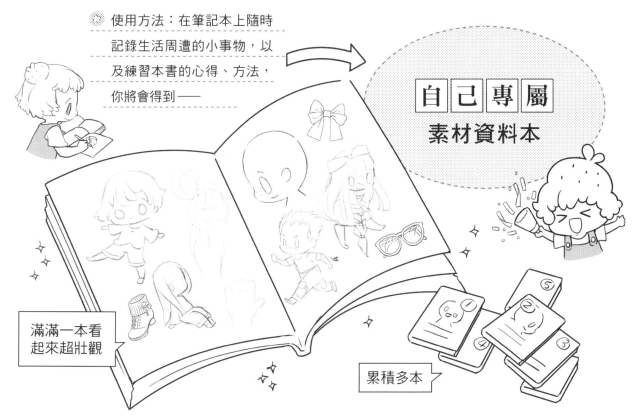

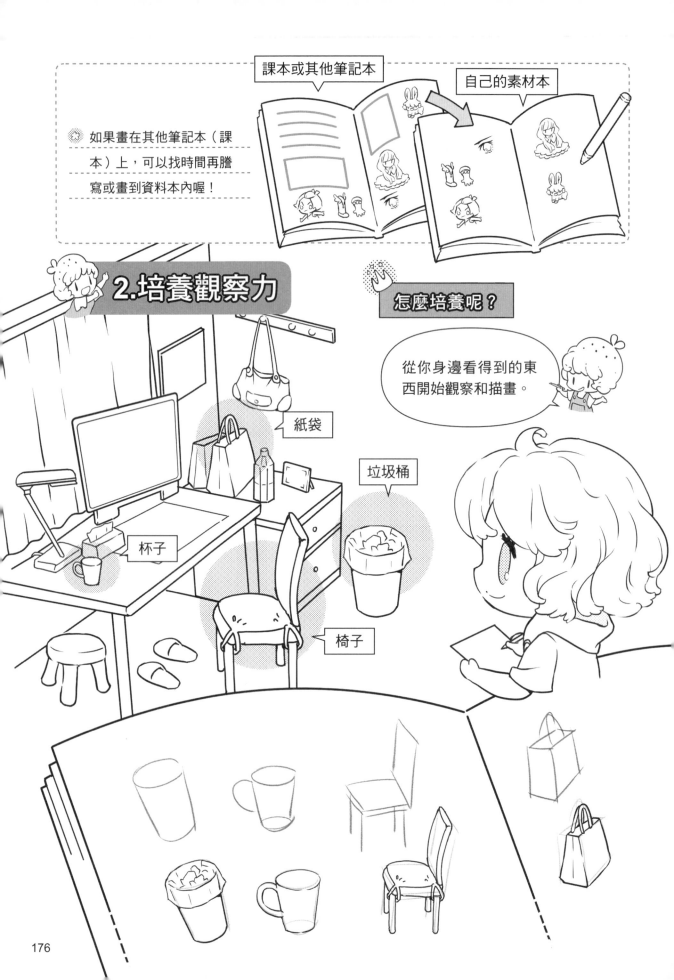

課本或其他筆記本

自己的素材本

如果畫在其他筆記本（課本）上，可以找時間再謄寫或畫到資料本內喔！

2.培養觀察力

怎麼培養呢？

從你身邊看得到的東西開始觀察和描畫。

紙袋

垃圾桶

杯子

椅子

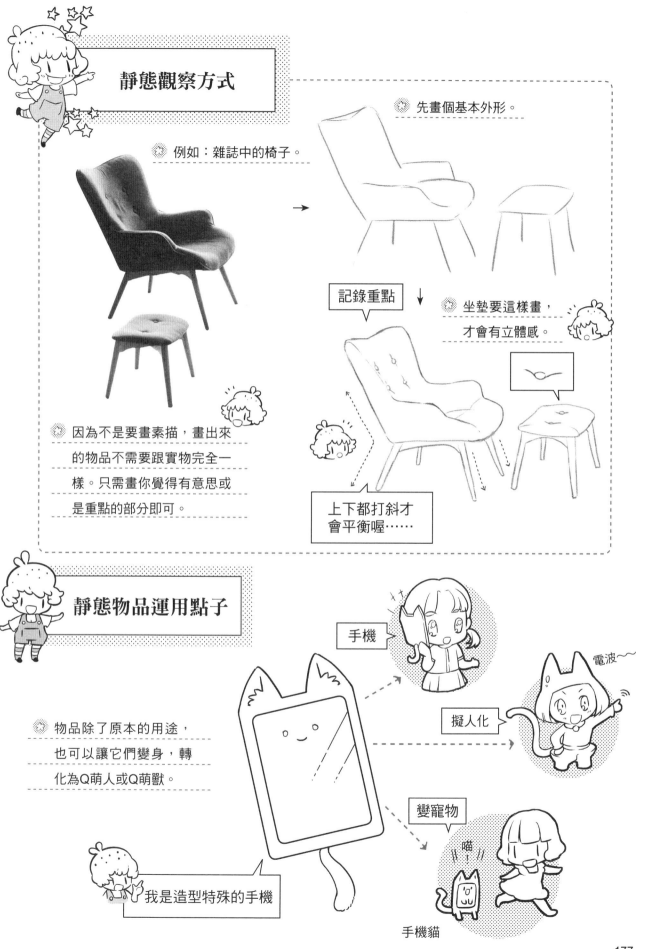

靜態觀察方式

例如：雜誌中的椅子。

先畫個基本外形。

→

記錄重點

坐墊要這樣畫，才會有立體感。

上下都打斜才會平衡喔……

因為不是要畫素描，畫出來的物品不需要跟實物完全一樣。只需畫你覺得有意思或是重點的部分即可。

靜態物品運用點子

物品除了原本的用途，也可以讓它們變身，轉化為Q萌人或Q萌獸。

手機

擬人化

電波～

變寵物

喵

我是造型特殊的手機

手機貓

動態觀察方式

平常走在路上，看到喜歡的東西，但不方便拍照時，可以趕快找個地方停下，拿起筆記本畫下來。

路上的人們。

哇！衣服好可愛喔！

不能拍照，趕緊畫下來。

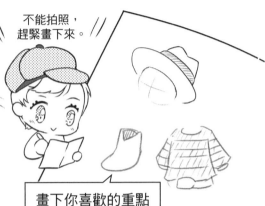

畫下你喜歡的重點

可以拍照時

記得先詢問是否能拍照喔，千萬不要偷偷拍，以免造成不必要的糾紛。

拍照後，最好有空就趕快謄畫到資料本內。如果累積很多相片不畫，最後就會懶得記錄了。

小姊姊，你穿得好可愛，我可以拍你嗎？

免費的參考資料

生活周遭其實有很多免費的參考資料能拿來畫。書籍方面可以去圖書館借，那裡種類繁多又豐富呢！

服裝雜誌

特別服飾 → 細節 → 運用

免費傳單

配料 大珍珠

起司牽絲 →

有凹凸

各類型錄

化妝品外型 → 電器樣式

素材本中累積的各式各樣內容，都會在你畫圖時派上用場。當你沒點子或不知道畫什麼時，可以翻一翻，相信一定能找到靈感喲！這也就是我們累積素材的目的。

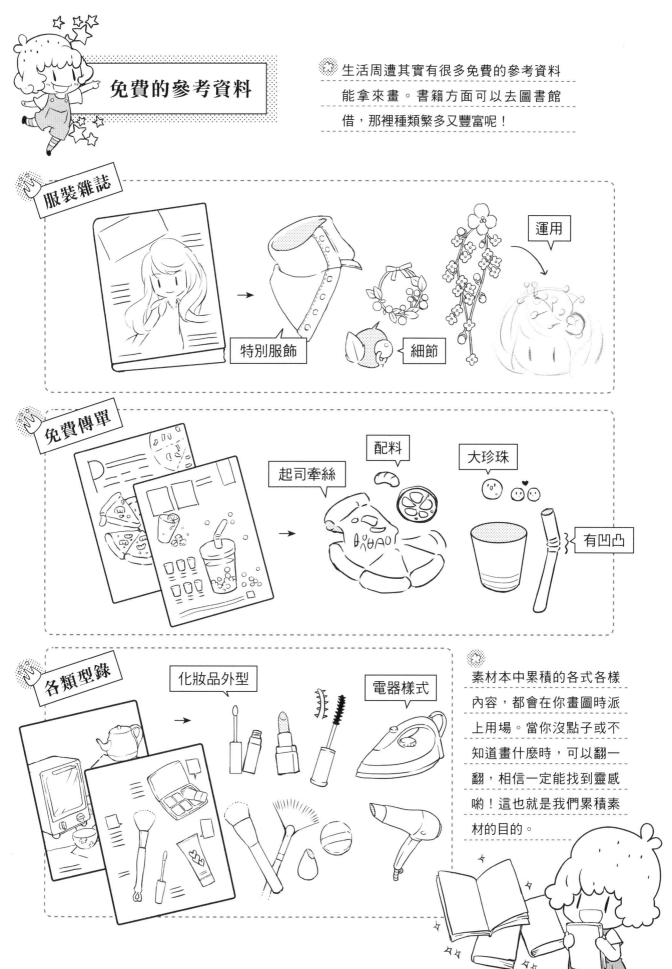

給自己設定主題

以自己熟悉的環境作為主題，
可以是學校、公司、家裡……
例如：在學校（觀察動作角度，
寫上或畫上重點。）

寫作業

拿筆的手，
角度很重要。

聊天

男女坐姿不同

吃東西

體育課

上半身
傾斜

啦啦隊練習

跳躍
動作多

午睡

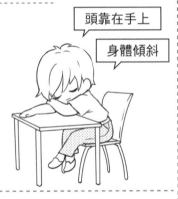

頭靠在手上

身體傾斜

搭公車

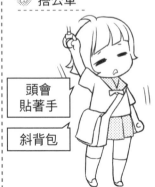

頭會
貼著手

斜背包

打掃環境

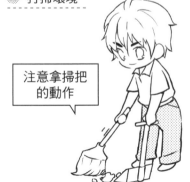

注意拿掃把
的動作

在家發懶

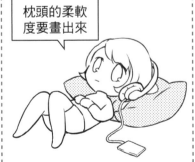

枕頭的柔軟
度要畫出來

3.實際運用

好好運用你所學到的畫Q萌人物技巧，
幫朋友、同事或家人創作專屬Q版人物吧！

我的好朋友

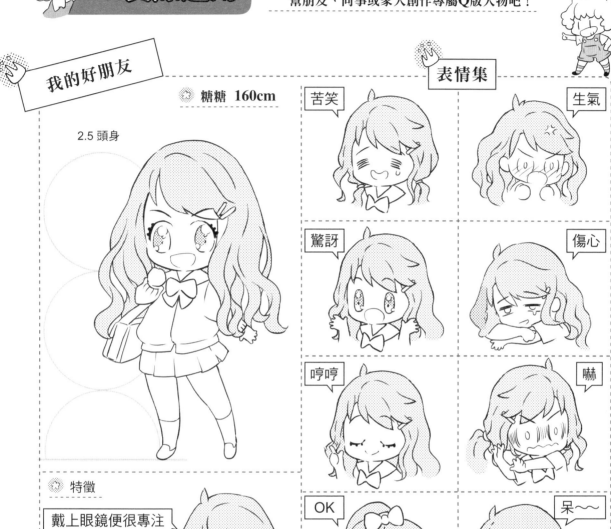

糖糖 160cm

2.5 頭身

表情集

苦笑

生氣

驚訝

傷心

哼哼

嚇

OK

呆～～

特徵

戴上眼鏡便很專注

喜愛的無框眼鏡

她的愛用品

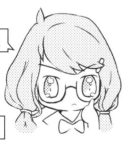

寵物

常用髮飾

可愛鞋

紙膠帶

白文鳥

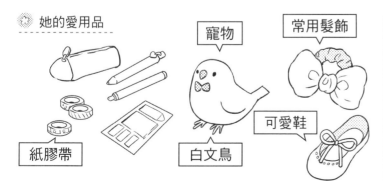

作品完成後，除了可以
送給你作畫的對象，還
能增加你的素材庫。

實際運用後，你的繪圖
實力會不自覺的增長。
一舉數得！

來畫畫看吧！
可影印這一頁來練習，
或直接將格式抄到筆記本裡喔！

表情集

◎ 特徵

◎ 喜愛的物品

◎ 寵物

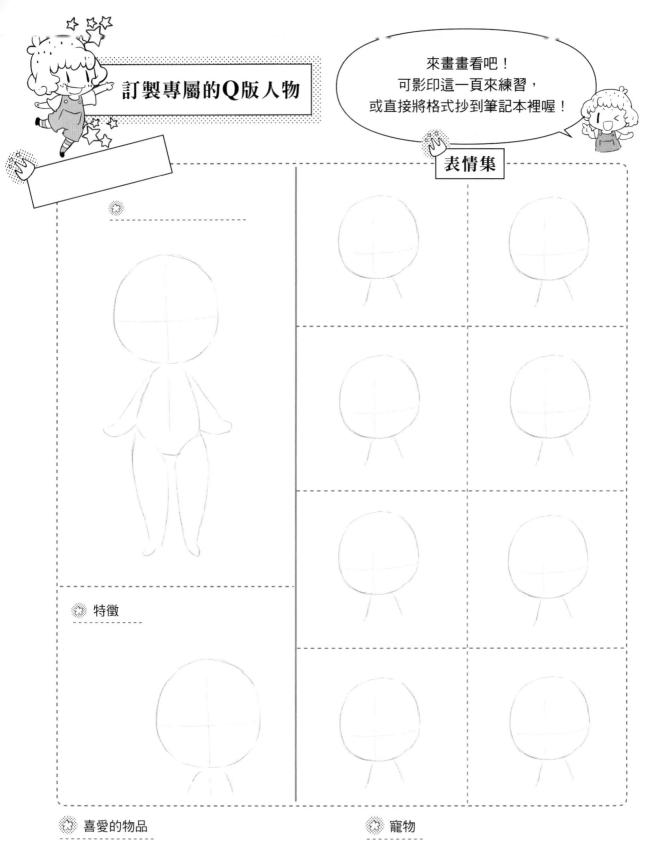

生活中的進階運用

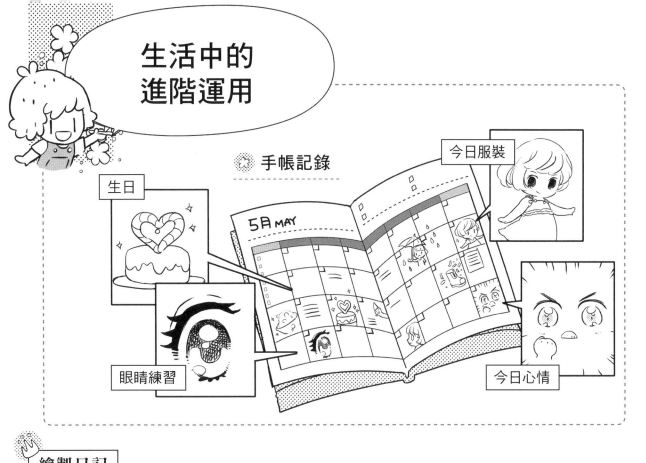

☆ 手帳記錄

今日服裝

生日

眼睛練習

今日心情

繪製日記

（可以分享至網路）

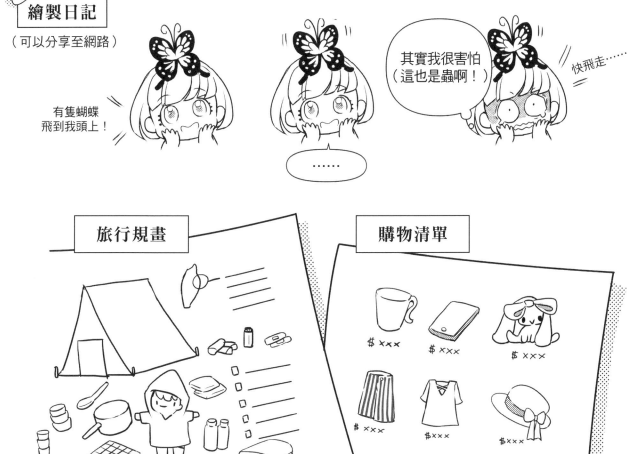

有隻蝴蝶
飛到我頭上！

……

其實我很害怕
（這也是蟲啊！）

快飛走……

旅行規畫

購物清單

$ ×××
$ ×××
$ ×××
$ ×××
$ ×××
$ ×××

便條紙與卡片

生活中，時常會運用
到紙類來傳遞訊息，
適度的加上Q萌人點
綴，更會讓人感到溫
馨和貼心唷！

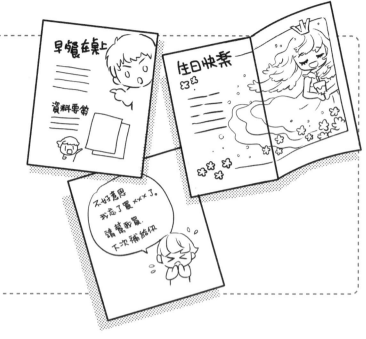

自製表情圖

對已經會畫Q萌人的你來說，
畫表情圖一點也不難。

嘗試看看吧！

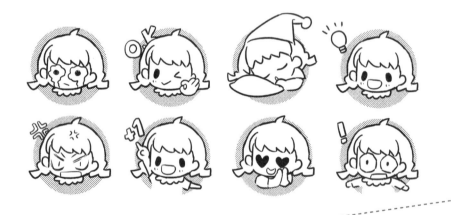

畫圖是開心的事，不是為了考試，
也不需要有壓力，自由自在的畫就好。
但是，請記得這三個好習慣：

1.隨時記錄
2.培養觀察力
3.實際運用

加油！
加油！

附錄
素材圖鑑

「素材運用
教學示範
請掃描觀看～」

這裡收錄的素材資料都超級實用。

有不會畫的動作、衣服或配件，都

可以直接翻閱、參考唷！

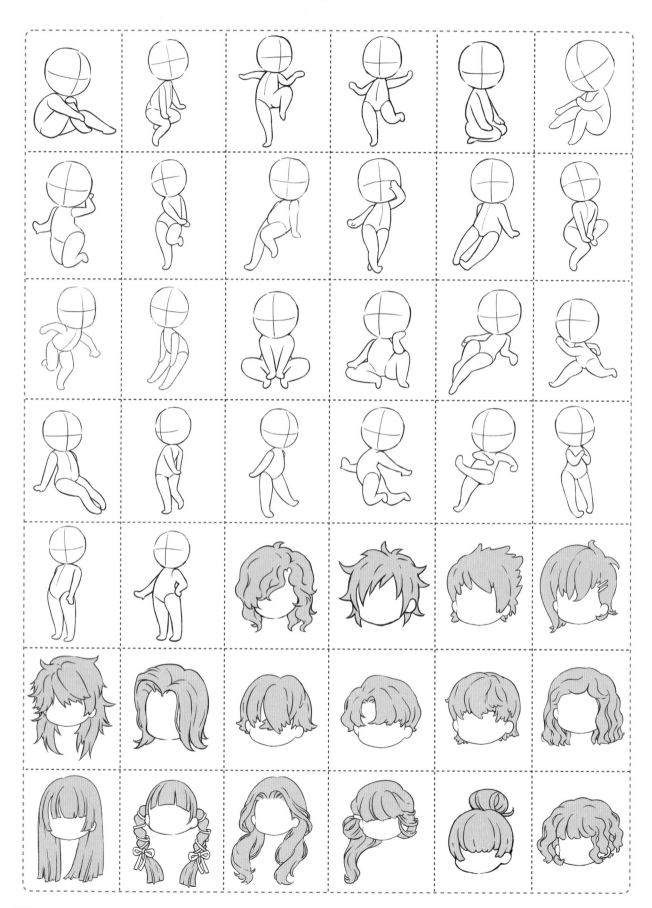

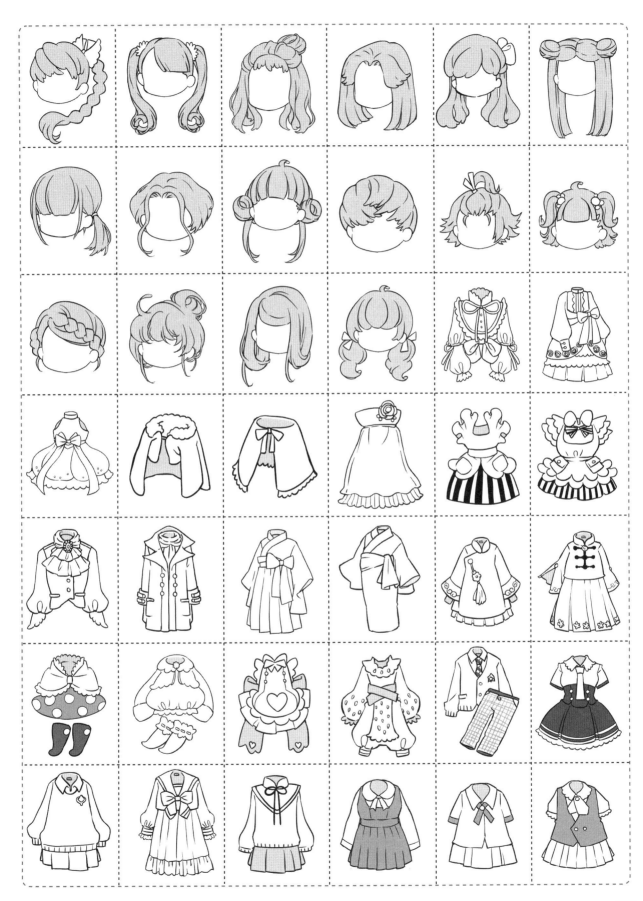

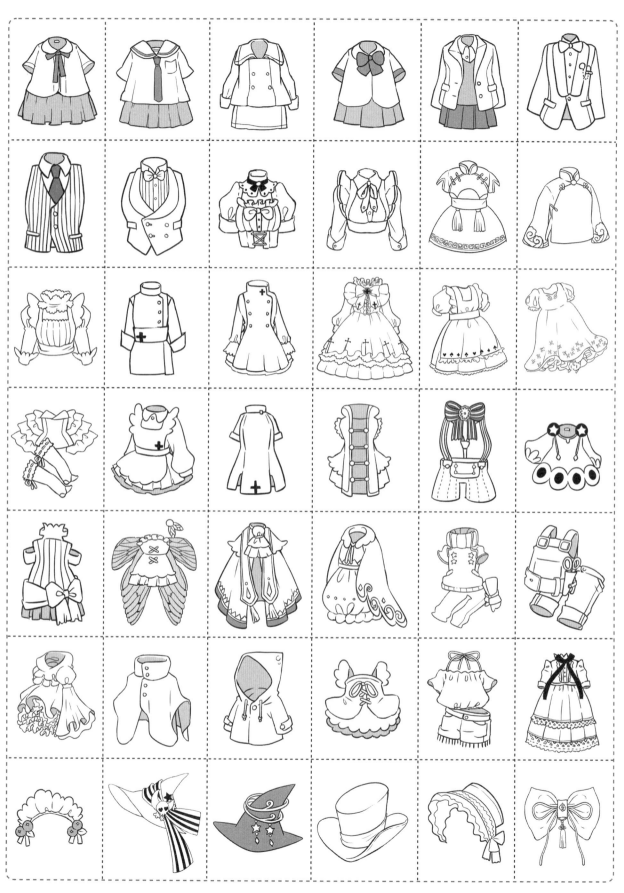

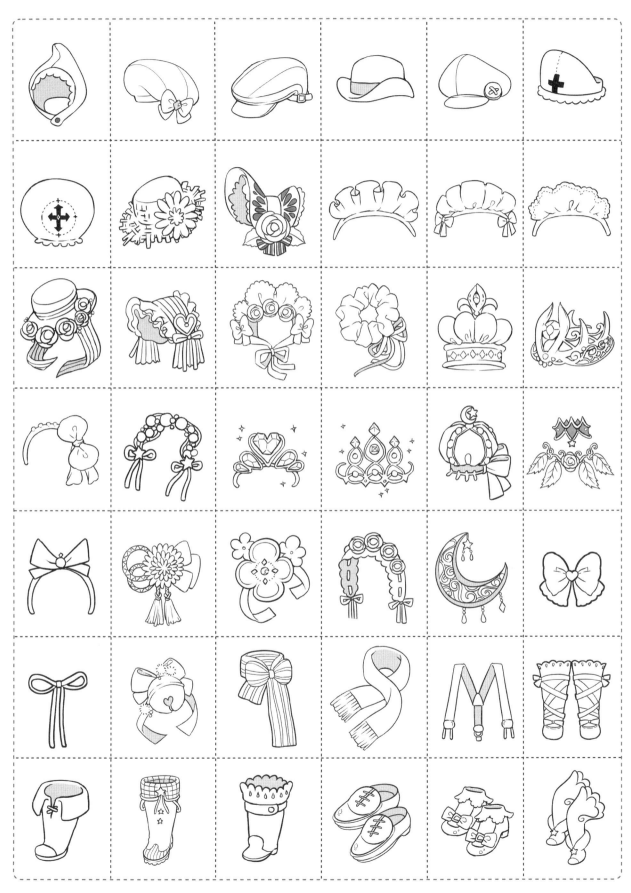

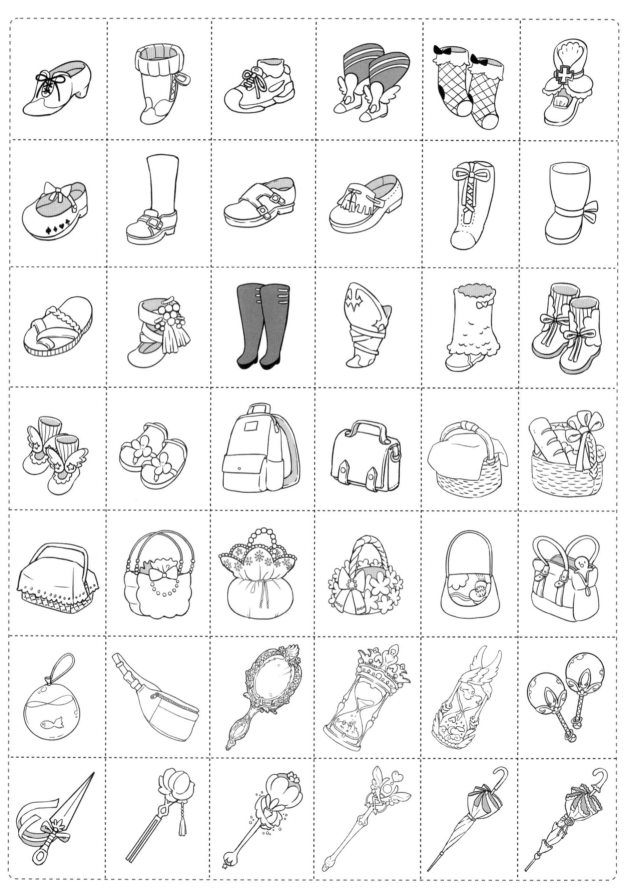

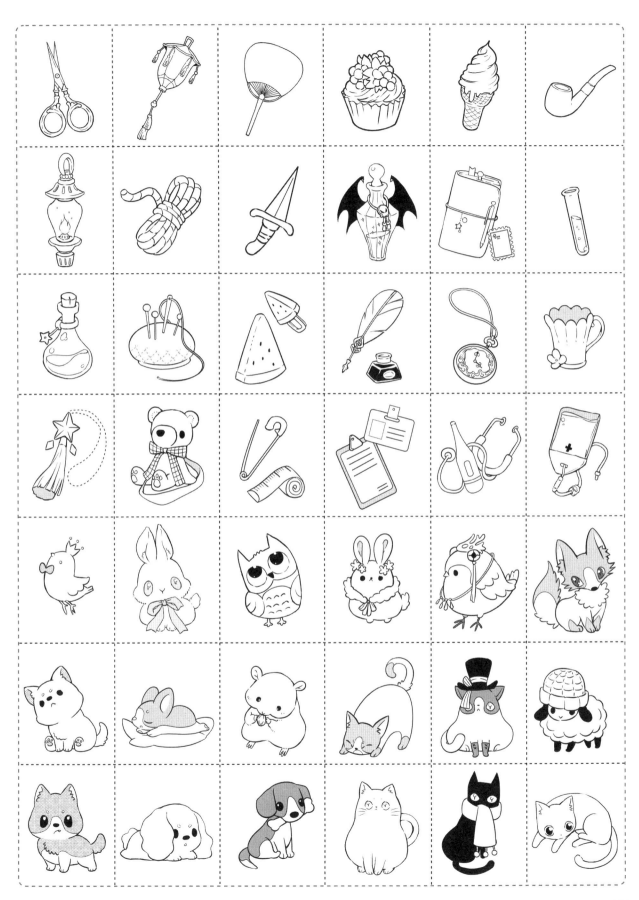

國家圖書館出版品預行編目（CIP）資料

Q萌小可愛漫畫角色入門：不藏私Q版漫畫完全教學
／蔡蕙憶(橘子)著.
-- 初版.-- 新北市：漢欣文化事業有限公司, 2021.01
192面；19X26公分. -- (多彩多藝；4)

ISBN 978-957-686-803-0(平裝)

1.漫畫 2.人物畫 3.繪畫技法

947.41 109020651

多彩多藝4

不藏私Q版漫畫完全教學
Q萌小可愛漫畫角色入門

作　　　者／蔡蕙憶（橘子）

總　編　輯／徐昱

執 行 編 輯／雨霓

封 面 繪 圖／蔡蕙憶（橘子）

封 面 設 計／韓欣恬

執 行 美 編／韓欣恬

出　版　者／漢欣文化事業有限公司

地　　　址／新北市板橋區板新路206號3樓

電　　　話／02-8953-9611

傳　　　真／02-8952-4084

郵 撥 帳 號／05837599 漢欣文化事業有限公司

電 子 郵 件／hsbookse@gmail.com

初 版 一 刷／2021年1月

本書如有缺頁、破損或裝訂錯誤，請寄回更換